Inhalt

3

Teil III: Zur Mediengeschichte des Triptychons jenseits des Triptychons

Anhang

Holger Kuhn

Die Heilige Sippe und die Mediengeschichte des Triptychons

Familie und Bildrhetorik
in Quentin Massys' Annenaltar

edition imorde ● instants

Einleitung

Etwa in den Jahren um 1502 oder 1503 beauftragte die Annen-bruderschaft von Leuven einen Schreiner und einen Bild-schnitzer (Jan Petercels und Jan van Kessele) mit der Herstellung eines Retabels, welches in der Kapelle der Bruderschaft in der Leuvener Sint-Pieterskerk aufgestellt werden sollte.[1] Aus heute nicht mehr ganz nachzuvollziehenden Gründen scheiterte dieser Auftrag; wohl aber gibt es Hinweise darauf, dass die gemalte Vorlage zu kompliziert für die plastische Umsetzung war. Spätestens im Jahr 1508 beendete die Bruderschaft die Zusammenarbeit mit Petercels und van Kessele, nachdem ein letzter Streit um ausstehende Zahlungen beigelegt worden war. Es ist nicht überliefert, ob Quentin Massys zu diesem Zeitpunkt schon den Auftrag für das Triptychon übernommen hatte, das dann statt des Skulpturen-Retabels in der Kapelle aufgestellt wurde (Abb. 1–3). Es lässt sich nur rekonstruieren, dass Massys wahrscheinlich in den Jahren 1507–1508 mit der Arbeit daran begonnen hat. Seine Geburtsstadt Leuven hatte er schon vor einiger Zeit – wahrscheinlich nach seiner Ausbildung – verlassen und arbeitete seit 1491 in der bedeutenderen Handelsstadt und Finanzmetropole Antwerpen. Das Triptychon ist auf der rechten Außenansicht auf das Jahr 1509 signiert und gehört heute zur Sammlung der Musées royaux des Beaux-Arts de Belgique in Brüssel.[2] Es handelt sich um Massys' erstes datiertes Werk. Aus den vorausgehenden Jahren sind

1 Vgl. zum Folgenden: Roel Slachmuylders: De triptiek van de maagschap van de heilige Anna; in: Léon van Buyten (Hg.): Quinten Metsys en Leuven, Leuven 2007, S. 85–120, hier S. 85–88.

2 Das Triptychon wird 1620 in einer anderen Kapelle aufgestellt, da sich die Bruderschaft die alte, größere Kapelle nicht mehr leisten konnte; 1795 wird es im Zuge der Revolutionskriege als Beutekunst ins Louvre verschleppt; 1815 wird es restituiert und gelangt über einen Umweg 1817 wieder zurück in die Leuvener Sint-Pieterskerk. 1879 wird es an den Belgischen Staat verkauft und gelangt in die Königlichen Museen. Vgl. Slachmuylders: De triptiek van de maagschap van de heilige Anna, S. 88–90.

vor allem kleinere und nur ungefähr zu datierende Werke, v. a. *Thronende Madonnen*, bekannt.[3]

Im geschlossenen Zustand (Abb. 1) zeigt das Triptychon zwei Opferszenen. Links bringen die noch jungen Gatten Joachim und Anna, die zukünftigen Eltern der Gottesmutter Maria, ein Opfer im Tempel dar. Rechts wird die Gabe des um zwanzig Jahre gealterten Joachims abgewiesen. Ihre Ehe ist bislang kinderlos geblieben und scheint deswegen nicht den Segen Gottes erhalten zu haben. In beiden Fällen spielt der Zugang zu einer heiligen Sphäre eine eminente Rolle. Der Hohepriester verstellt links und rechts den Opfernden den Weg zu einem imaginierbaren Dahinter. In einem Fall wird er hinterfangen von einer Säule, im anderen von einem Baldachin, die beide den Eindruck der Unzugänglichkeit verstärken. In einer eigentümlichen Koinzidenz korrespondiert das imaginierbare Dahinter mit dem faktischen Innen des Triptychons. Denn genau zwischen den beiden symmetrisch angeordneten Priesterfiguren, die jeweils an den inneren Bilderrahmen gedrängt sind, befindet sich der Spalt zwischen den beiden verschlossenen Triptychon-Flügeln. Eine unmögliche Spalte, die keinen Ort in der Diegese der beiden Opferszenen hat, die aber über das eigentümliche Potenzial verfügt, deren räumlichen und temporalen Zusammenhang förmlich aufzusprengen: eine Fuge, die Zeit und Raum aus den Fugen heben kann. Was man im geöffneten Zustand auf der Mitteltafel zu sehen bekommt (Abb. 2), grenzt dann nicht nur an ein Wunder, sondern soll auch eines sein: In einer zeitlosen Versammlung thronen Anna und Maria vor einer Arkadenarchitektur, die der Welt enthoben ist, und präsentieren den Christusknaben, den Retter der Welt. Die Kinderlosigkeit der Ehe von Anna und Joachim hat sich beim Übergang von Außen nach Innen auf mysteriöse Weise in die geradezu überbordende Fruchtbarkeit Annas verwandelt. Sie hat nicht nur Maria geboren, die Mutter Jesu, sondern aus ihren sukzessiven Ehen mit zwei weiteren Gatten sind noch zwei Töchter mit insgesamt sechs weiteren Enkelknaben entsprungen, die sich hier um den Schoß der jeweiligen Mutter gruppieren. Es ließe sich bilanzieren: Ist das Triptychon geschlossen, verfügt Anna über null Nachkommen; im geöffneten Zustand steigt die Anzahl der Nachfahren sprunghaft auf zehn an.

3 «In terms of documented pictures, Quinten Massys seems to emerge, like Minerva, full-grown when he first appears.» Larry Silver: The Paintings of Quinten Massys, Oxford 1984, S. 34.

Während auf der Außenansicht Entzug, Absperrung, Abtrennung und insgesamt eine Stimmung unerfüllter Hoffnungen vorherrschen, begegnet die Innenansicht diesem Mangel mit unübersehbarer und überbordender Fülle und Erfüllung, vor allem einer Fülle an Nachkommen, die sich im Motiv der sogenannten *Heiligen Sippe* versammeln. In dem Triptychon werden Fragen von Reproduktion und Nachkommenschaft verhandelt, die insbesondere für die zumeist wohlhabenden Bruderschaftsmitglieder von großer Relevanz gewesen sind. Denn ihnen dürfte sich die Frage gestellt haben, wie ein weltliches, urbanes Leben – und dazu zählen die Vermehrung des Reichtums und der Familie – mit religiösen Werten und Normen zu vereinbaren sei.

Dabei ergeben sich eine Reihe von ikonologischen und sozialhistorischen Fragen, die in den ersten beiden Teilen der folgenden Studie behandelt werden, wohingegen sich der dritte Teil formanalytischen Fragen zur Bildrhetorik und medienhistorischen Beobachtungen zum Triptychon widmet.

Während sich die Themen der Nachkommenschaft und der Reproduktion recht offenkundig in dem Triptychon niedergeschlagen haben, so steht darüber hinaus zur Debatte, in welchem sozialen Rahmen Kinder gezeugt und aufgezogen werden sollen. Für das Motiv der Mitteltafel hat sich mit einigem Recht die Bezeichnung *Heilige Sippe* eingebürgert, weil in ihm nicht nur die ‹Kernfamilie› Christi (Vater, Mutter, Kind) zu sehen ist, sondern mindestens drei Generationen und mehrere Verwandtschaftszweige. Dieses Motiv war insbesondere in der Zeit von 1450 bis 1550 äußerst beliebt und findet sich in zahlreichen Gemälden, Schnitzretabeln und anderen Denkmälern. Der Boom der *Heiligen Sippen* fällt damit ausgerechnet in eine Zeit, in der sich auf einer sozialhistorischen Ebene deutlich abzeichnet, dass Abstammung, wie sie mit dem Motiv der Sippe verbunden zu sein scheint, an Bedeutung verliert. Im Gegensatz dazu entwickelt sich nämlich die gattenzentrierte Kernfamilie zur dominanten Haushaltsform. Im ersten Teil wird dieser scheinbaren Paradoxie nachgegangen. Die These lautet, dass gerade im Rahmen der *Heiligen Sippe* die Darstellung von solchen Familienmodellen erprobt wird, die zum Konzept eines umfassenderen Sippen- und Verwandtschaftsverbandes im Widerspruch stehen. Ausgerechnet im Motiv der *Heiligen Sippe* lässt sich paradoxerweise die Emergenz der gattenzentrierten Kernfamilie beobachten, als deren Oberhaupt zunehmend die Vaterfigur in Erscheinung tritt.

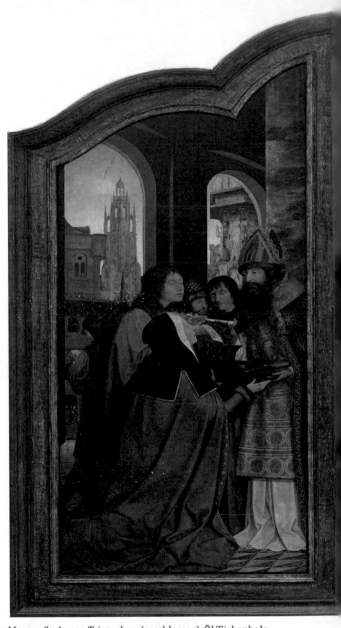

Abb. 1 Quentin Massys: St. Annen-Triptychon (geschlossen), Öl/Eichenholz,
Maße ohne Rahmen: 219,5 × 81,5 cm (linker Flügel), 220 × 92 cm (rechter
Flügel), 1509, Brüssel, Musées royaux des Beaux-Arts de Belgique;
© MRBAB, Bruxelles/Foto: J. Geleyns – Art Photography.

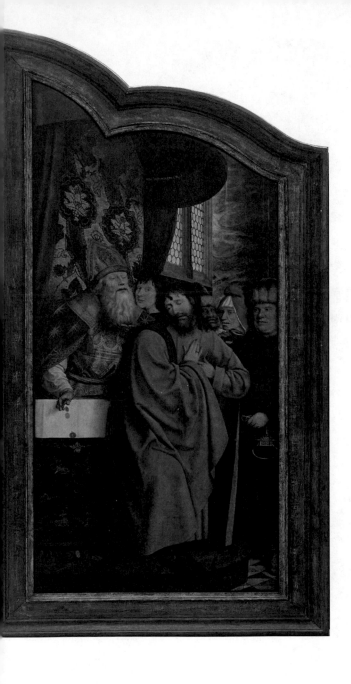

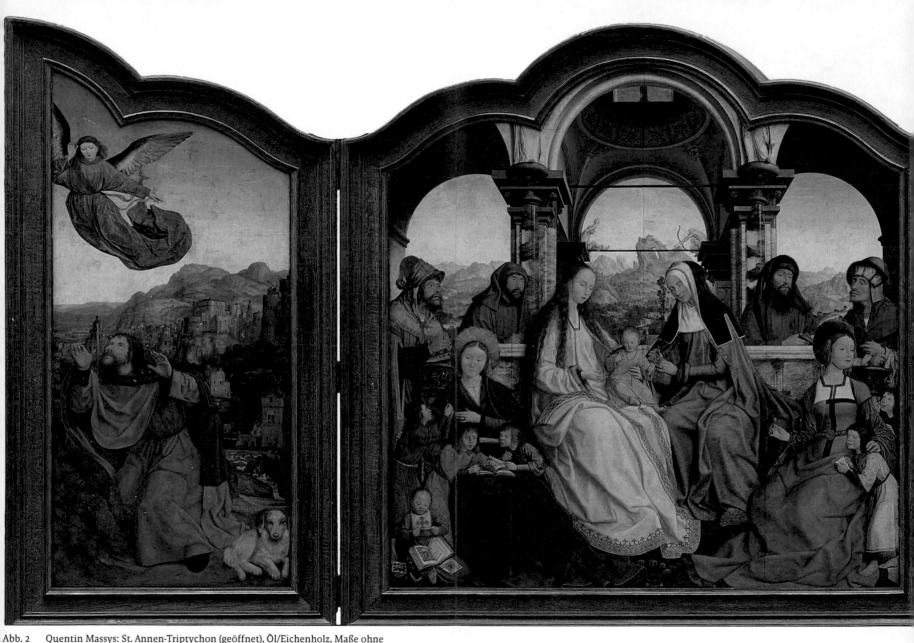

Abb. 2 Quentin Massys: St. Annen-Triptychon (geöffnet), Öl/Eichenholz, Maße ohne
Rahmen: 224,5 × 219 cm (Mitteltafel), 219,5 × 81,5 cm (linker Flügel), 220 × 92 cm
(rechter Flügel), 1509, Brüssel, Musées royaux des Beaux-Arts de Belgique;
© MRBAB, Bruxelles/Foto: J. Geleyns – Art Photography.

Im zweiten Teil wird untersucht, wie in dem Triptychon die Frage nach der sexuellen Reproduktion diskutiert wird. Dies betrifft sowohl die Figur der heiligen Anna als auch Joachims. Anhand der heiligen Anna lässt sich beobachten, wie Mütterlichkeit im religiösen Wertekosmos um 1500 neu eingeordnet wird. Während des Mittelalters galten Mütterlichkeit und Heiligkeit zumeist als unvereinbar. Zu dominant war das Ideal weiblicher Jungfräulichkeit, das nicht zuletzt durch die Gottesmutter Maria verkörpert wurde. Mit der heiligen Anna wird um 1500 eine Figur besonders prominent, die im Gegensatz dazu ihren religiösen Lebenswandel nicht nur mit Mütterlichkeit vereint, sondern eben auch mit explizit sexueller Reproduktion. Deswegen kann sie auch eine vorbildliche Funktion für die frühbürgerliche Familienordnung einnehmen. Doch nicht nur anhand der Figur der heiligen Anna zeichnet sich in der Zeit um 1500 eine schwerwiegende Umwertung ab. Die Frage nach der Reproduktionsfähigkeit betrifft auch die Vaterfigur Joachim. Ganz offenkundig drehen sich die Szenen auf den Außenseiten des Leuvener Annenaltars um ersehnte, wenn auch ausbleibende Zeugungsakte. Aber selbstverständlich bleibt dieser Kern der Handlung im sakralen Bildauftrag undarstellbar. Die Frage nach der männlichen Prokreativität wird allerdings – so meine These – indirekt thematisiert, da sie symptomatisch in das Motiv der Münzen verschoben ist, die auf der Außenansicht an entscheidender Stelle in Erscheinung treten. Der Priester lehnt dort die Finanzspritze Joachims ab, weil es diesem an angeblich ‹natürlicher› Fertilität gebricht. Anhand des Münzmotivs lässt sich ein Diskursstrang eröffnen, der mit den Diskussionen um die sexuelle Reproduktion eng verknüpft ist. Denn auch dem Geld wird bisweilen Fruchtbarkeit nachgesagt, da es sich durch Zinsoperationen selbsttätig fortzupflanzen scheint. Diese emsige Scheinfruchtbarkeit wurde seit der Antike zumeist im allergrößten Kontrast zur ‹natürlichen› Fruchtbarkeit des Menschen gesehen und dementsprechend abgewertet. Auch hierbei kündigen sich um 1500 diskursive Umbrüche an, die in Massys' Komposition auf vielfältige Art und Weise registriert werden. An der Figur Joachims wird demonstriert, dass monetäre und sexuelle Reproduktion im Einklang stehen können. Die Vermehrung der Nachkommen *und* des Geldes stellen fortan nicht mehr unbedingt einen solchen Gegensatz dar, wie es die christliche Morallehre in den vorangegangenen Jahrhunderten suggerierte.

Im dritten Teil werden bildrhetorische und medienhistorische Fragen erörtert. Massys' Triptychon steht nämlich an

einer eigentümlichen Stelle innerhalb der Mediengeschichte klappbarer Bildträger. Zwar reizt es die semantischen und inszenatorischen Möglichkeiten aus, die sich durch das mechanische Öffnen und Bewegen der Triptychonflügel ergeben: Die faktische Beweglichkeit von klappbaren Bildträgern ermöglicht z. B. die Überlagerung unterschiedlicher Bildfelder, die Variation von Figurenkonstellationen, das Spiel mit dem Verbergen und Enthüllen eines (heiligen) Innenraumes etc.[4] Meine These lautet aber darüber hinausgehend, dass die Mediengeschichte des Triptychons auch dann noch weiterwirkt, wenn sich *de facto* mechanisch gar nichts mehr bewegen lässt. Die ehemals mechanischen Effekte werden zu Motiven, die auch innerhalb eines ‹einfachen› statischen und gerahmten Bildfeldes – sprich: innerhalb der neuzeitlichen Bildtafel – greifen. Die Mechanik beweglicher Klappbilder wird dabei aufgehoben durch eine ganz spezifische Bildrhetorik, mit deren Hilfe die unterschiedlichen materiellen Operationen des Klappens, Faltens, Öffnens und Schließens gewissermaßen in eine ‹immateriellere› Programmierung der Sehtechniken hinein versenkt werden. Diese neuen Blickoperationen stehen im Zusammenhang mit einer besonderen *techné*: nämlich der Figuren- und Tropenlehre der humanistischen Rhetorik. Massys macht deren rhetorische Fertigkeiten fruchtbar für eine eigentümliche Kulturtechnik des Sehens, die die materiellen und mechanischen Klappeffekte beerbt und doch auf eine andere Ebene überführt.

Livia Cardenas, Kim Holtmann und Beate Söntgen haben frühe Versionen dieses Manuskripts gelesen. Dafür und für die vielen hilfreichen Hinweise danke ich ihnen. Thomas Glaser danke ich für ausführliche Ratschläge zur Rhetorik, Benjamin Kasten und Sebastian Kirsch für ihre Korrekturen. Außerdem gilt mein Dank Lea Mönninghoff, die mich bei den Recherchen tatkräftig unterstützt hat.

4 Vgl. David Ganz/Marius Rimmele: Klappeffekte. Faltbare Bildträger in der Vormoderne, Berlin 2016; Marius Rimmele: Das Heilige als medialer Effekt: Beobachtungen zu Quentin Massys' St. Annen-Triptychon (1509); in: Archiv für Mediengeschichte, Bd. 15 (2015), S. 85–96; Lynn F. Jacobs: Opening Doors. The Early Netherlandish Triptych Reinterpreted, University Park, Pa. 2012, S. 234–238.

Teil I: Die Emergenz der gattenzentrierten Kleinfamilie im Rahmen der Heiligen Sippe

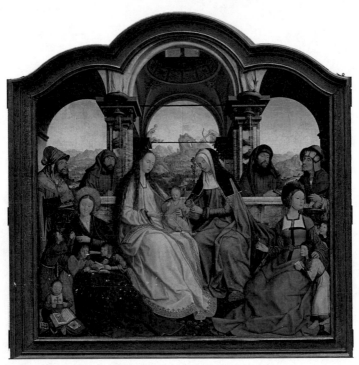

Abb. 3 Quentin Massys: St. Annen-Triptychon, Mitteltafel, Detail
 aus Abb. 2; © MRBAB, Bruxelles/Foto: J. Geleyns – Art
 Photography.

Die Ikonographie der *Heiligen Sippe*

Betrachten wir zunächst die Verwandtschaftsverhältnisse auf der Tafel mit der *Heiligen Sippe* (Abb. 3). Im Zentrum dieser Sippe thronen Anna und ihre Tochter Maria, die den Christusknaben zwischen sich auf den Knien halten. Hinter Anna befindet sich ihr (erster) Ehemann Joachim, der auch der Vater von Maria ist. Maria wird in spiegelbildlicher Analogie dazu von dem ganz in rot gekleideten Joseph begleitet. Anna – so nahmen mittelalterliche Legenden an – hatte insgesamt drei Ehemänner. In der damaligen Terminologie ist vom sukzessiven *trinubium* die Rede. Zwar sind die Gatten Nr. 2 (Cleophas) und Nr. 3 (Salomas) auf Massys' Tafel nicht zu sehen, dafür aber deren Töchter mit ihren jeweiligen Familien. Auf der linken Seite, in ein grünes Kleid gehüllt, befindet sich Maria Cleophae. Da die drei Töchter Annas aus allen drei Ehen jeweils Maria heißen, wird bei den Namen von Maria Nr. 2 und Nr. 3 der Name des Vaters ergänzt. Auch Maria Cleophae wird begleitet von ihrem Gatten, einem Herrn namens Alphäus. Um ihren Schoß herum gruppieren sich vier Kinder: Jakobus der Jüngere, Joseph Justus, Judas Thaddäus und Simon Zelotes, die mangels Attributen nicht genau zugeordnet werden können.[5] Spiegelbildlich auf der rechten Seite gegenüber befindet sich die dritte Tochter Annas, Maria Salome, mit ihrem Gatten Zebedäus sowie den beiden Sprösslingen: Jakobus der Ältere und Johannes der Evangelist. Hier liegt es nahe, den Evangelisten als denjenigen zu identifizieren, der das Buch in der Hand hält.

Wer mit den Namen der Apostel Jesu, nicht aber mit dem Motiv der *Heiligen Sippe* vertraut ist, wird sich nun vielleicht wundern. Fünf dieser sechs Kinder und damit beinahe die Hälfte der Apostelgruppe gehören zur engsten Verwandtschaft Jesu, es sind nämlich seine Cousins! Bei Joseph Justus, dem einzigen Cousin, der nicht zu den zwölf gehört, reicht es

5 Vgl. Slachmuylders: De triptiek van de maagschap van de heilige Anna, S. 100. Dort werden zu Recht die fragwürdigen Identifikationen Silvers bezweifelt. Vgl. Silver: The Paintings of Quinten Massys, S. 38.

Abb. 4 Meister von Frankfurt: Annenaltar, Tempera/Eichenholz,
 212 × 126 cm (Mitteltafel), je 214 × 58 cm (Flügel), um 1504,
 Frankfurt, Historisches Museum; aus: Wolfgang P. Cilleßen
 (Hg.): Der Annenaltar des Meisters von Frankfurt, Frankfurt
 a. M. 2012, S. 7.

immerhin zum ‹Beinaheapostel›. Denn er steht laut Apostelgeschichte zusammen mit Matthias zur Wahl, als ein Ersatzapostel für Judas Ischariot gesucht wird (Apg 1,22). Das Los entscheidet aber letztlich für Matthias.

Massys hat im Übrigen eine recht reduzierte Version der *Heiligen Sippe* gemalt, der noch einige Verwandtschaftszweige hinzugefügt werden können. Als erweitertes Beispiel ließe sich etwa das Annenretabel aus dem Historischen Museum in Frankfurt nennen (Abb. 4).[6] Es wurde um 1504 vom (nach dieser Tafel benannten) Meister von Frankfurt gemalt, der sein Atelier mit großer Wahrscheinlichkeit wie Massys in Antwerpen führte. Neben den Figuren, die wir schon aus Massys' Tafel kennen (die Annaselbdrittgruppe auf dem Thron sowie die Figurengruppen links und rechts unten: die Familien von Maria Cleophae und Maria Salome), finden sich hier auf beiden Seiten der Thronlehnen noch weitere Figuren: Rechts hinter Maria steht Joseph, diesmal in blau. Neben ihm ist eine weibliche Figur mit Kind zu erkennen. Bei ihr handelt es sich um Elisabeth und ihren Sohn Johannes den Täufer. Wie sind diese nun wiederum mit Christus verwandt? In den hagiographischen Texten des späten Mittelalters ist auch von den Eltern Annas, also den Urgroßeltern Christi, die Rede. Sie heißen Emerentia und Stollanus und haben zwei Kinder, Anna und ihre Schwester Esmeria. Verfolgt man die Linie, die über Esmeria durch die Generationen führt, so finden sich noch weitere namhafte Verwandte. Die Tochter von Esmeria ist Elisabeth, die mit Zacharias einen Sohn bekommt, nämlich Johannes den Täufer. Ein Bruder Elisabeths, mit Namen Eliud, hat ebenfalls Nachkommen gezeugt: Zu ihnen zählen Memelia, die die Mutter von Servatius ist. Servatius wiederum wird als Erwachsener zum Bischof von Tongeren und ist Stadtheiliger von Maastricht; er wurde insbesondere in den Niederlanden und dem Rheinland verehrt. Durch diese Genealogie wird also neben der Hälfte der Apostel und neben Johannes dem Täufer, dessen Rolle in der Heilsgeschichte alles andere als marginal ist, auch noch ein lokaler Heiliger in die *Heilige Sippe* befördert. Auf der Frankfurter Tafel ist er am linken Rand in den Armen seiner Mutter Memelia zu sehen. In der Hand hält er sein Attribut, den Schlüssel. Die weibliche Figur daneben könnte Emerentia (Annas Mutter) oder Esmeria (Annas Schwester) sein. Bei den drei männlichen Figuren

6 Vgl. Wolfgang P. Cilleßen (Hg.): Der Annenaltar des Meisters von Frankfurt, Frankfurt a. M. 2012.

darüber handelt es sich um die drei sukzessiven Gatten Annas: Joachim, Cleophas und Salomas.

Diese ausgefeilte und weitreichende Genealogie der Heiligen Anna, wie sie um 1500 beschrieben wurde, verdankt sich unterschiedlichen Überlieferungszusammenhängen.[7] Erzählungen zu den Eltern Mariens, also zu Joachim und Anna, wurden vor allem durch das Protoevangelium des Jakobus aus dem 2. Jahrhundert bzw. das sogenannte Evangelium des Pseudo-Matthäus aus dem 8. oder 9. Jahrhundert überliefert. Diese Erzählungen verbanden sich mit einer recht komplizierten Diskussion, die sich um die drei sukzessiven Gatten der heiligen Anna drehte. Letztere reicht zurück bis ins vierte Jahrhundert zum Kirchenvater Hieronymus. Er bietet nämlich eine Lösung an für ein exegetisches Problem, das die Bibel-Philologie zu beschämen drohte: Denn in den Evangelien ist von den Brüdern Jesu die Rede (Mt 13,55; Mk 6,3). Dies widersprach aber schon im vierten Jahrhundert der Hochschätzung asketischer Lebensweise, der zufolge Maria auch nach der Geburt Christi Jungfrau geblieben sein soll. Hieronymus schlug vor, dass es sich um ein Missverständnis handelt: Im Hebräischen könne das Wort für ‹Bruder› nämlich auch ‹Cousin› bedeuten. Das philologische Problem war damit noch nicht ganz gelöst und wurde während des gesamten Mittelalters vielfach diskutiert, da eine unüberschaubare Anzahl von Bibelpassagen, in denen jeweils von Personen gleichen Namens (z. B. die ‹drei Marien›, die in den Evangelien in unterschiedlichen Konstellationen und Zusammensetzungen auftreten) die Rede ist, sortiert und in einen genealogischen Zusammenhang gestellt werden mussten. Die Konstruktion, die sich durchsetzte, lautet stark vereinfacht folgendermaßen: Wenn Jesus mehrere Cousins zu seiner Verwandtschaft zählt, so muss Maria Geschwister

7 Vgl. zum Folgenden: Angelika Dörfler-Dierken: Die Verehrung der heiligen Anna in Spätmittelalter und früher Neuzeit, Göttingen 1992, S. 120–164; Ton Brandenbarg: Saint Anne. A Holy Grandmother and Her Children; in: Anneke Mulder-Bakker (Hg.): Sanctity and Motherhood: Essays on Holy Mothers in the Middle Ages, New York/London 1995, S. 31–68; Ton Brandenbarg: St Anne and Her Familiy. The Veneration of St Anne in Connection with Concepts of Marriage and the Family in the Early Modern Period; in: Lène Dresen-Coenders (Hg.): Saints and She-Devils. Images of Women in the Fifteenth and Sixteenth Centuries, London 1987, S. 101–127; Kathleen Ashley/Pamela Sheingorn (Hg.): Interpreting Cultural Symbols. Saint Anne in Late Medieval Society, Athens/London 1990. Vgl. zum Annenkult auch die neuere Studie von Virginia Nixon, die zu großen Teilen auf den älteren Forschungen der 1980er und 1990er Jahre beruht: Virginia Nixon: Mary's Mother. Saint Anne in Late Medieval Europe, University Park, Pa. 2004.

gehabt haben. Da sie aber laut der Überlieferung aus den oben genannten apokryphen Evangelien das einzige gemeinsame Kind von Joachim und Anna gewesen sei, nahm man an, dass Anna nach dem Tod Joachims weitere Kinder (Maria Nr. 2 und Nr. 3) mit weiteren Gatten (Cleophas und Salomas) gehabt haben müsse.

Zusammengefügt und popularisiert wurden die Überlieferungen zu den Eltern Mariens einerseits und zum Trinubium Annas andererseits erstmals in der *Legenda aurea*, die Jacobus de Voragine im 13. Jahrhundert verfasste. Der Annenkult nahm später insbesondere in den Jahren ab etwa 1480 Fahrt auf, erreichte seinen Zenit um 1500 und flachte bis zur Mitte des 16. Jahrhunderts wieder ab. Deutlicher Ausdruck davon sind die zahlreichen Annenviten, die vor allem in den Jahren vor 1500 gedruckt wurden. Es lassen sich etwa zehn verschiedene lateinische und niederländische Versionen unterscheiden, von denen einige in wiederholten Auflagen erschienen sind. Unter den Autoren stechen insbesondere der Zeelhemer Kartäuser Petrus Dorlandus und ein Kleriker namens Jan van Denemarken hervor. Dessen Anneviten wurden in der Übersetzung und Bearbeitung des Kartäusers Wouter Bor (später auch Born genannt) besonders populär und wurden in deutschen, französischen und katalanischen Übersetzungen bis ins 19. Jahrhundert neu aufgelegt. Der entscheidende Unterschied zwischen diesen Anneviten und den vorhergehenden Erzählungen von Anna und Joachim besteht darin, dass es sich um eigenständige Lebenserzählungen handelt, in deren Zentrum das Leben und die Wundertaten Annas stehen. Zuvor war Anna vor allem in ihrer Funktion als Mutter Mariens erwähnenswert gewesen. Nun bekommt Anna einen eigenständigen Status als Heilige zugeschrieben, die Umstände ihrer Geburt werden erläutert und deswegen auch Erzählungen um ihre Eltern Stollanus und Emerentia eingefügt.

Fast gleichzeitig zur Verbreitung der Annenviten kommt es zur Gründung von unzähligen Annenbruderschaften, insbesondere in den Städten an Rhein und Mosel, am Main, in Sachsen, aber auch in südniederländischen Städten wie Antwerpen und Leuven.[8] Die Leuvener Bruderschaft hat – wie bereits erwähnt – Massys' Triptychon in Auftrag gegeben. Es handelt sich bei diesen Bruderschaften um religiöse Versammlungen von Laien, in denen der Verehrung Annas große Men-

8 Vgl. zum Folgenden: Angelika Dörfler-Dierken: Vorreformatorische Bruderschaften der hl. Anna, Heidelberg 1992.

gen an Kapital zugewidmet wurden, etwa durch den Unterhalt von Kapellen, das Lesenlassen von Messen und durch kleinere Stiftungen wie z. B. Kerzen. Besonders gehäuft entstanden die Bruderschaften zwischen 1495 und 1515; mit der Reformation findet das Phänomen ein rasches Ende. Die Mitglieder entstammen vorwiegend der Ober- und Mittelschicht. Darunter waren häufig Persönlichkeiten von großem Ansehen, Kaiser Maximilian war z. B. Mitglied in der Wormser Annenbruderschaft. Eine große Anzahl an Bruderschaftsmitgliedern entstammen dem Kaufmannsstand; in der Frankfurter Bruderschaft waren z. B. zahlreiche Kaufleute aus anderen Städten Mitglied, die nur während der Handelsmessen in Frankfurt weilten und durch die der Annenkult, aber auch die Gründung von Bruderschaften verbreitet wurden. Ähnliche Strukturen lassen sich in anderen Städten annehmen. Angelika Dörfler-Dierken, die das Phänomen ausführlich untersucht hat, resümiert folgendermaßen:

«Es sammelte sich in Annenbruderschaften eben nicht ‹das Volk›, wie Kleinschmidt [ein früher Annenforscher, der seit 1930 für lange Zeit *den state of the* art der Annenforschung repräsentierte; hk] meinte, sondern derjenige Teil der städtischen Bürgerschaft, der es sich leisten konnte. Die Heilige dürfte für das städtische Bürgertum attraktiv gewesen sein, weil sie es erlaubte, das eigene Familienbewußtsein in den Himmel zu projizieren und die Lebensform der Laien religiös aufzuwerten. Das zeigt ein Blick in ihre Vita sowie in die Anna zugeschriebenen Mirakel: Die wohlsituierte Bürgersfrau lebte arbeitsam in Frieden und Eintracht mit ihren drei Ehemännern, Kindern, Verwandten und Untergebenen. Ihr Verhalten war am gesellschaftlichen Aufstieg der Familie und Sippe orientiert [...]. Die Mirakel lassen erkennen, daß Anna häufig zum Schutze von ‹leiblich Wohl› und ‹weltlich Ding› zugunsten ihrer Klientel eingriff.»[9]

9 Ebd. S. 41–42.

Ein Widerspruch? Die *Heilige Sippe* und die Geschichte der Familie

Beschäftigt man sich einerseits mit dem Motiv der *Heiligen Sippe*, andererseits mit der Geschichte von Familienstrukturen im Mittelalter und der frühen Neuzeit, so fällt ein fundamentaler Widerspruch ins Auge: Gemälde, Schnitzretabel und weitere Denkmäler mit der *Heiligen Sippe* vervielfachen sich in hoher Zahl hauptsächlich in der Zeit von 1450 bis 1550.[10] Zwar reicht die Geschichte des Motivs bis in die zweite Hälfte des 13. Jahrhunderts zurück, aber in dieser Zeit wurde die *Heilige Sippe* hauptsächlich in der diagrammatischen Form eines Stammbaumes visualisiert. Geschlossene Figurengruppen treten erst im frühen 15. Jahrhundert auf und verlieren sich während der ersten Hälfte des 16. Jahrhunderts wieder. Für die Zeit um 1500 lässt sich die *Heilige Sippe* als «eines der beliebtesten sakralen Bildthemen der deutschen und niederländischen Kunst»[11] einschätzen.

Betrachtet man im Vergleich dazu die Sozialgeschichte der Familien- und Verwandtschaftsverhältnisse, so ist in dieser Zeit ein Wandel im vollsten Gange, der während des hohen und späten Mittelalters Gestalt angenommen hatte. Dieser Wandel hatte vor allem zur Folge, dass Abstammung generell an Bedeutung verlor und sich die Kernfamilie – bestehend aus Eltern sowie Kindern und ergänzt um nichtverwandte Bedienstete – zur dominanten Haushaltsform entwickelte.[12] Es handelt sich also um eine merkwürdige zeitliche Koinzidenz, die die Frage aufwirft: Wieso war ausgerechnet das Motiv der *Heiligen Sippe* in einer Zeit derart beliebt, in der Familienkonzepte emergieren, die mit der Abstammungsorientierung, die dem Sippen-Motiv inhärent ist, kaum zu verein-

10 Vgl. zum Folgenden: Werner Esser: Die Heilige Sippe. Studien zu einem spätmittelalterlichen Bildthema in Deutschland und den Niederlanden, Bonn 1986, S. 52–53.
11 Ebd. S. 52.
12 Vgl. Erich Maschke: Die Familie in der deutschen Stadt des späten Mittelalters, Heidelberg 1980, S. 31–33.

baren sind. Die Abkehr von abstammungsorientierten zu eher «gattenzentrierten»[13] Familienformen steht nämlich im krassen Gegensatz zum Motiv der *Heiligen Sippe*. Verdeutlichen lässt sich dies anhand eines Resümees von Michael Mitterauer, welches dem Handbuch zur *Geschichte der Familie* von 2003 entstammt:

«Prozesse der Urbanisierung veränderten im Verlauf des Mittelalters die sozialen Ordnungen vom Atlantik bis weit nach Ostmitteleuropa hinein. Gewisse Auswirkungen auf das Familien- und Verwandtschaftssystem sind ihnen allen gemeinsam: Rückgang des Abstammungsdenkens, Bedeutungsverlust von Verwandtschaft, ego-fokussierte Verwandtschaftsordnungen, stärker gattenzentrierte Familienformen, zahlreiche mit nicht verwandten Personen zusammengesetzte Haushalte, große Vielfalt von Haushaltsformen nach Umfang und nach Zusammensetzung, Funktionsentlastung der Haushaltsfamilie durch genossenschaftliche und anstaltliche Sozialformen, vor allem aber Ansätze zur Individualisierung innerhalb der Familie. Im Vergleich zum jeweiligen Umland zeigen sich in Städten in der Regel ‹modernere› Familienformen. In besonders urbanisierten Regionen des mittelalterlichen Europa setzen sich solche Formen dementsprechend früher und stärker durch.»[14]

Ein oberflächlicher Blick auf das Motiv der *Heiligen Sippe* um 1500 (z.B. Abb. 4) würde zu all den aufgezählten Trends die Antithese finden. Konstatieren ließe sich dort: kein Rückgang, sondern eine Inthronisierung des Abstammungsdenkens. Denn alle Abgebildeten stammen von Anna ab, bisweilen wird sogar Emerentia, die Mutter Annas noch miteinbezogen, um die Abstammungssippe zu vergrößern. Kein Bedeutungsverlust von Verwandtschaft, sondern eine Feier der Bedeutung der Verwandtschaft. Fünf Apostel sind miteinander verwandt und werden als Erwachsene gemeinsam missionierend durch

13 Ich übernehme den Begriff hier aus der historischen Familienforschung, auch wenn er – weil er nicht gegendert ist – verwirrend klingt. Gemeint ist: ‹Um das aus Gatte und Gattin bestehende Paar zentriert›, nicht notwendigerweise ‹um den Gatten zentriert›. Es geht in dem Begriff darum, dass Haushalte im Spätmittelalter um ein Paar zentriert waren, und Neolokalität statt Patri- oder Matrilokalität gängig wurde. D.h. nach der Hochzeit gründete ein Paar einen neuen Haushalt und verblieb nicht im Haushalt der Vorfahren.

14 Michael Mitterauer: Mittelalter; in: Andreas Gestrich/Jens-Uwe Krause/ Michael Mitterauer: Geschichte der Familie, Stuttgart 2003, S. 160–363, hier S. 362.

Judäa und Galiläa ziehen. Wer die Sozialaufgaben derart bindend an die Verwandten-Familie delegiert hat, benötigt auch keine Funktionsentlastung durch genossenschaftliche Sozialformen. In den *Sippen*-Haushalt wird auch keine ‹nicht-verwandte› Person aufgenommen. Die bis zu 29 Figuren[15], die sich in der *Heiligen Sippe* tümmeln, sind *alle* blutsverwandt – das ist ja die Pointe der Trinubiumslegende und auch der Erzählungen um Stollanus und Emerentia, den Eltern Annas: selbst Elisabeth, Johannes der Täufer und Lokalheilige wie Servatius werden als Verwandte in die *Sippe* eingebunden.

Merkwürdigerweise ist die Frage nach dem offenkundigen Widerspruch zwischen der Emergenz der Kleinfamilie und dem Motiv der *Heiligen Sippe* bislang kaum gestellt wurden, auch wenn sie sich nahezu aufdrängt. Für Werner Esser, der 1986 die bislang einzige Monographie zum Motiv der *Heiligen Sippe* geschrieben hat, gerät der Widerspruch aus dem Blick. Denn er verweist allein auf die Ausnahmen von diesem Trend zur Kleinfamilie. Nicht allein in adeligen Dynastien, sondern auch in reichen Kaufmannsfamilien und vor allem in ratsfähigen Familien spielte die genealogische Abstammung auch um 1500 eine wichtige Rolle. So resümiert beispielsweise der Historiker Erich Maschke, auf den sich Esser bezieht, die Situation folgendermaßen:

«Die Familie war in der deutschen Stadt des späten Mittelalters die wichtigste gesellschaftliche Organisationsform. Die Dauer der Institutionen – Handelsgesellschaft, Rat, Zunft oder kirchliche Bruderschaft – beruhte auf der Dauer bürgerlicher Familien. Indem sie nicht nur die von einem Vorfahren abgeleitete Abstammungsgemeinschaft umfaßte, sondern auch durch vielseitige Verschwägerung einen weiten Verwandtenkreis, war eine Basis geschaffen, die für das ganze städtische Leben, seinen Fortgang und seine Dauer unentbehrlich war.»[16]

Maschke hat sehr genau belegt, dass verwandtschaftliche Verflechtungen in diversen Institutionen des höheren Bürgertums und des Patriziats eine wichtige Rolle spielten: Bei den Handwerkern war die Berufsvererbung vom Vater auf den Sohn gängig, was aber im Übrigen im Spätmittelalter zumeist nicht mit Patrilokalität einherging. Denn der Sohn gründete

15 Vgl. Esser: Die heilige Sippe, S. 77.
16 Maschke: Die Familie in der deutschen Stadt des späten Mittelalters, S. 97.

zumeist einen neuen Haushalt.[17] Innerhalb der (zumeist patrizischen) Familien, die den Rat bildeten, kam es zu Ämterververbungen, die sich über Generationen hinweg tradierten. Im Fernhandel und in den Familien von Kaufleuten und frühen Bankiers war es üblich, Teilhabergesellschaften zu gründen, bei denen blutsverwandte und verschwägerte Anteilseigner die Geschäfte, die Beziehungen und nicht zuletzt das finanztechnische Know How im Rahmen der erweiterten Familie bündelten.[18]

Die These, dass es eine Analogie zwischen der Abstammungsgruppe der *Heiligen Sippe* und abstammungsbetonten Strukturen städtischer Familien gibt, hat sich bis heute in der Literatur gehalten, ohne dass sie ausführlich diskutiert oder gar hinterfragt würde, jüngst wurde sie auch explizit auf Massys' Triptychon gemünzt.[19] Zumeist wird auf Esser, Maschke

17 Vgl. Mitterauer: Mittelalter, S. 295–308. Besonders zu betonen ist, dass die väterliche Vererbung nichts mit dem Abstammungsdenken anderer patrilinearer Familienformen gemeinsam hat: «Patrilinearität also ohne Patrilokalität? Wenn man den Begriff ‹Patrilinearität› für dieses Phänomen gebraucht, so muss man sich allerdings darüber im Klaren sein, dass es sich um einen relativ schwachen Kontinuitätszusammenhang in der Vaterlinie handelt. Von der Patrilinearität einer Agnatengruppe, die gemeinsam Blutrache übt oder ihren Ahnherren kultisch verehrt, sind städtische Handwerker, die das väterliche Gewerbe fortführen, weit entfernt.» Ebd. S. 301.

18 Vgl. zu weiteren Gründen, wieso Kaufmannsfamilien nicht immer dem generellen Trend zur gattenzentrierten Familie ohne Betonung der Abstammung entsprechen: Mitterauer: Mittelalter, S. 302; Diane Owen Hughes: Domestic Ideals and Social Behavior. Evidence From Medieval Genoa; in: Charles Rosenberg (Hg.): The Family in History, Pennsylvania 1978, S. 115–145.

19 Vgl. Norbert Schneider: Von Bosch zu Bruegel. Niederländische Malerei im Zeitalter von Humanismus und Reformation, Münster 2015, S. 75–84. Auch in dem immer noch einschlägigem mehrbändigen französischen Handbuch über die *Geschichte der Familie* von 1986 wird diese These auf Massys gemünzt, allerdings nur zwischen den Zeilen, was aber umso suggestiver wirkt. Henri Bresc tritt darin der These entgegen, dass Kernfamilienstrukturen am Ende des Mittelalters dominant wurden. Ohne jeglichen Verweis im Fließtext dient ihm die Abbildung von Massys' *Heiliger Sippe* als Illustration. Bresc bezieht sich offensichtlich auf die einflussreiche – aber in ihrer Allgemeingültigkeit nicht haltbare – These Georges Dubys, dem zufolge sich im hohen Mittelalter ein agnatisches Abstammungsdenken durchgesetzt hat und bis zum Spätmittelalter relevant blieb. Vgl. Henri Bresc: Stadt und Land in Europa zwischen dem 13. und 15. Jahrhundert; in: André Burguière/Christiane Klapisch-Zuber/Martine Segalen/Françoise Zoabend (Hg.): Geschichte der Familie, Bd. 2 (Mittelalter), Frankfurt a.M/New York/Paris 1986, S. 159–206, hier S. 172–173; Georges Duby: Ritter, Frau und Priester, Frankfurt a. M. 1988, S. 106–107. Vgl. zur Diskussion und Kritik der These Georges Dubys, aber auch zu ihrer eminenten Rolle für die historische Familienforschung: Mitterauer: Mittelalter, S. 160–164.

oder beide verwiesen.[20] Interessanterweise und im Gegensatz zu der Art und Weise, wie er zumeist zitiert wird, betont aber auch schon Maschke die Bedeutung der gattenzentrierten Kleinfamilie:

«So vielfältig die Beziehungen innerhalb der Großfamilie sein mochten – alle lebensentscheidenden Vorgänge vollzogen sich doch in der Klein- oder Kernfamilie. [...] Die Patrilocalität, d.h. der aufgrund der Stellung des Mannes gegebene Brauch, daß die jungvermählte Frau zum Manne zog, war weithin nicht gegeben.»[21]

Maschke thematisiert den offenkundigen Bruch zwischen seinen beiden Beobachtungen merkwürdigerweise nicht: Kapital-(bzw. Ämter-)vererbung und -akkumulation vergrößern einerseits den Kreis der Verwandten, mit denen ausführliche Beziehungen unterhalten werden. Andererseits wird die ‹brave›, des Nepotismus unverdächtige Kernfamilie als Haushaltseinheit betont, in der sich die emotional-affektive und die spirituelle Erziehung vollziehen möge. Anstatt diesen Widerspruch einzuebnen, soll im Folgenden davon ausgegangen werden, dass die Ambivalenz zwischen unterschiedlichen Familienformen und -verständnissen für das Motiv der *Heiligen Sippe* maßgeblich ist. Eine ähnliche Herangehensweise hat auch Pamela Sheingorn schon 1990 in einem Aufsatz mit dem Titel *Appropriating the Holy Kinship* vertreten, der zumeist nur in Fußnoten erwähnt wird.[22] Insbesondere findet sie eine über-

20 Vgl. Jochen Sander: Das Annenretabel des Meisters von Frankfurt im *historischen museum frankfurt*; in: Wolfgang P. Cilleßen (Hg.): Der Annenaltar des Meisters von Frankfurt, Frankfurt a.M. 2012, S. 6–45, hier S. 40–41. Für Auftraggeber bzw. Stifter von Annenaltären könnte es durchaus erstrebenswert gewesen sein, ihre etwaige genealogische und abstammungsbetonte Familienstruktur mit Hilfe der *Heiligen Sippe* zu legitimieren. Eine solche Legitimierung vor den kirchlichen Institutionen erscheint auch ratsam, da die Kirchenpolitik während des gesamten Mittelalters darauf hin gewirkt hat, einerseits die Rolle von Abstammung zurückzudrängen und andererseits Heiratsverbote auszudehnen. Ziel war es wirtschaftliche und politische Macht in den kirchlichen Institutionen zu zentrieren und konkurrierende Verwandtschaftsverbände einzudämmen. Vgl. Mitterauer: Mittelalter, S. 163–164 u. 203. Vgl. zu dieser Thematik die einschlägige Studie: Jack Goody: Die Entwicklung von Ehe und Familie in Europa, Berlin 1986. Die Frage nach dem Zusammenhang zwischen Familienstrukturen und *Heiliger Sippe* bleibt in der Literatur zu Massys schwammig. Vgl. Silver: The Paintings of Quinten Massys, S. 40 u. 44.

21 Maschke: Die Familie in der deutschen Stadt des späten Mittelalters, S. 31.

22 Vgl. Pamela Sheingorn: Appropriating the Holy Kinship. Gender and Family History; in: Kathleen Ashley/Pamela Sheingorn (Hg.): Interpreting Cultural Symbols. Saint Anne in Late Medieval Society, Athens/London 1990, S. 169–198.

raschend einfache Auflösung für den von mir geschilderten Widerspruch. Im Verlauf des 15. Jahrhunderts habe das Motiv der *Heiligen Sippe* eine entscheidende Veränderung erfahren. Die Aufmerksamkeit habe sich weg von Anna auf die heiligen Väter verschoben. Damit einhergegangen sei eine Umordnung der visualisierten Familienstrukturen: «Attention shifts away from Anne [] and toward individual family units.»[23] Die kompositionelle Lösung bestehe darin, den Familien von Alphäus und Zebedäus, die jeweils nur noch aus Vater, Mutter und Kindern bestehen, ein separates Bildfeld einzuräumen. Es gibt in der Tat eine Reihe von Retabeln, bei denen diese Kernfamilien auf getrennten Flügeln, zumeist auf den Innenseiten

Es kann mehrere Ursachen haben, dass dieser Aufsatz zumeist nur bibliographisch erfasst, aber nicht rezipiert wurde: Erstens wird der Widerspruch, den ich geschildert habe, nie thematisiert. Da also die Frage nirgends gestellt wurde, wurde auch die Antwort übersehen. Zweitens arbeitet Sheingorn sowohl mit poststrukturalistischem Vokabular, als auch mit einer explizit feministischen Agenda. Das ist vielleicht zu sperrig für eine Mainstreamrezeption in der Kunstgeschichte. Es sei aber erwähnt, dass Sheingorn ihre These z. T. etwas überspannt. Im historischen Wandel verzeichnen die *Heiligen Sippen* Sheingorn zufolge einen Widerspruch zwischen weiblicher und männlicher Aneignung des Motivs: «from appropriation by females to appropriation by males, from a matriarchal to a patriarchal image». Ebd. S. 184. Die eine Hälfte ihrer These ist nahezu evident: Dass nämlich im Verlauf des 15. Jahrhunderts das Motiv zunehmend patriarchalisch angeeignet bzw. vereinnahmt werde. Dem schließe ich mich im Folgenden an. Im Umkehrschluss legt sie aber auch nahe, dass das Motiv zuvor matriarchalisch gedeutet werden kann. Dies lässt sich nur insofern nachvollziehen, als bestimmten Formen von Mütterlichkeit auch im theologischen Rahmen spezifisch weibliche Formen von Religiosität zugeordnet wurden (dazu später mehr). Es lässt sich aber kaum im Sinne einer matriarchalischen Familienstruktur um bzw. vor 1400 verstehen, wie sie in einigen Formulierungen andeutet. Auch die Betonung der weiblichen Mutterkörper in den *Heiligen Sippen* zu Beginn des 15. Jahrhunderts stand mehrfachen Aneignungen offen: sowohl durch Frauen als auch durch Männer. Kathleen Ashley schreibt im gleichen Band wie Sheingorn etwas präziser über die Inkarnationsfrömmigkeit, der (und weniger einem eventuellem Matriarchat) sich auch die Betonung der matrilinearen Abstammung in den Heiligen Sippen um 1400 verdankt: «Especially inspirational to nuns in a convent, this powerful image was not confined to only female contexts but was widely accessible. This highly gendered image modeled a type of affective piety for late medieval society as a whole. It was a type of piety in which the physical image could give rise to contemplation, in which the physical body was vehicle for the divine, in which there was no conflict between earth and heaven – only a functional harmony.» Kathleen Ashley: Image and Ideology. Saint Anne in Late Medieval Drama and Narrative; in: Kathleen Ashley/Pamela Sheingorn (Hg.): Interpreting Cultural Symbols. Saint Anne in Late Medieval Society, Athens/London 1990, S. 111–130, hier S. 115.

23 Sheingorn: Appropriating the Holy Kinship, S. 184–185.

des linken bzw. rechten Flügels, angeordnet sind.[24] In Massys'
Triptychon – so meine These – wurde eine ähnliche Lösung
gefunden, die allerdings nicht mit den unterschiedlichen Bild-
feldern eines Klappaltars spielt, sondern innerhalb des Bild-
feldes der Mitteltafel die Familien(neu)ordnung durch die pla-
nimetrischen Aufteilungen der Bildoberfläche herstellt. Die
gattenzentrierte Kernfamilie betritt die (kunst-)historische
Bühne paradoxerweise im Rahmen der *Heiligen Sippe*.

24 z.b. Anonymus: Heilige Sippe, Köln, Wallraf-Richartz-Museum, Inv.-Nr. WRM
0779, um 1500 (Mitteltafel nicht überliefert); Anonymus: Poortakkertriptiek,
Gent, Museum voor Schone Kunsten, Inv.-Nr. S-106, 1500–1510; Daniel Mauch:
Flügelaltar mit Darstellung der Heiligen Sippe, Schreinrelief, Bieselbach,
Franz-Xaver-Kapelle, 1510; Anonymus: Annenaltar, Kamenz, Klosterkirche
und Sakralmuseum St. Annen, 1512–1520; Lucas Cranach d.Ä.: Triptychon mit
der Heiligen Sippe (sog. Torgauer Altar), Frankfurt, Städel Museum, 1509. Der
Torgauer Altar stellt allerdings einen Sonderfall dar, da sich die beiden sächsi-
schen Fürsten Friedrich der Weise und Johann der Beständige in den Figuren
des Alphäus und Zebedäus haben porträtieren lassen. Vgl. Matthias Müller:
Die Heilige Sippe als dynastisches Rollenspiel. Familiäre Repräsentation in
Bildkonzepten des Spätmittelalters und der beginnenden Frühen Neuzeit; in:
Karl-Heinz Spieß (Hg.): Die Familie in der Gesellschaft des Mittelalters, Ostfil-
dern 2009, S. 17–49, hier S. 26.

Figurenkonstellationen: Familienpatchwork

Insbesondere anhand der Figurenkonstellation lässt sich darlegen, dass Massys die Sippe in Kleinfamilien ausdifferenziert. Dabei wird im Folgenden schon vorausgreifend auf Fragen der Bildrhetorik (vgl. Teil III) eingegangen, deren Mittel auf eminente Art und Weise an der Bedeutungsgenese beteiligt sind.

Massys hat das Motiv der *Heiligen Sippe* so interpretiert, dass es sich in vier Kernfamilien gruppieren lässt. Zahlreiche vorangegangene Darstellungen malen dahingegen ein umfangreicheres Ahnentableau aus, bei dem die Verwandtschafts- und Beziehungsverhältnisse kaum noch durchschaut werden können. Massys hat im Gegensatz dazu z. B. darauf verzichtet, die beiden späteren Ehegatten Annas (Cleophas und Salomas) abzubilden. Dadurch wird eine einfache Zuteilung ermöglicht. Jede Frau im Bild (insgesamt vier), bekommt genau einen Mann (also auch insgesamt vier) zugeordnet, und zwar ihren Gatten (und nicht etwa ihren Vater). Diese 1:1-Gegenüberstellung von Gatte und Gattin ermöglicht eine übersichtliche Lösung der kompositionellen Aufgabe, vor der jeder Maler einer *Heiligen Sippe* stand: Es muss nämlich bei den Figurenensembles stets darauf geachtet werden, nicht nur rein visuell und ästhetisch zu überzeugen, sondern auch die jeweiligen Beziehungen der Figuren untereinander in eine räumliche Ordnung zu überführen. Außerdem verzichtet Massys auf die ‹transzendente› Vaterlinie Christi, die zwei weitere zeugende Instanzen ins Spiel gebracht hätte, nämlich den heiligen Geist und Gottvater. Die Trinität als vertikale Linie neben die eher horizontale Ausbreitung der Sippe zu stellen, war durchaus möglich, wie der Annenaltar des Meisters von Frankfurt zeigt (Abb. 4).

Massys unterstreicht v. a. durch planimetrische Gestaltungsmittel, dass sich die *Heilige Sippe* in gattenzentrierte Kernfamilien unterteilen lässt. Ganz besonders sticht dies anhand der Familien von Maria Cleophae und Maria Salome heraus, die jeweils durch Dreieckskompositionen zu einer Ein-

heit vernäht werden. Eine diagonale Linie führt vom spitzen Hut des Alphäus am Kopf der Maria Cleophae vorbei und entlang der Außenkante ihres grünen Mantels zur Mitte des unteren Bildrandes. Zusammen mit Teilen des linken und unteren Bildrahmens bildet diese Linie ein Dreieck, das vor allem von den Textilien und deren flächigen Werten – unterbrochen von einigen Inkarnatstupfern durch Hände und Gesicht – beherrscht wird. Die Textilien der Maria-Salome-Familie bilden auf der rechten Seite eine ganz ähnliche dreieckige Zone. Betrachtet man nun die Teile der Komposition, die von diesen Dreiecken ‹übrig› gelassen werden, so fällt insbesondere ein drittes sich über die ganze Bildbreite erstreckendes Dreieck in den Blick, nämlich das auf der Spitze balancierende Dreieck, dessen Basis durch die obere Kopfreihe gebildet wird und dessen Spitze etwa in der Mitte des Bildes am unteren Bildrand liegt. Diesem großen Dreieck sind die beiden übrigen Familien eingeschrieben: In der linken Hälfte Joseph, Maria und der Christusknabe, der ganz knapp links neben der vertikalen Mittelsenkrechten positioniert ist; in der rechten Hälfte Joachim und Anna.

Die beiden letztgenannten Gattenpaare wirken nicht ganz so eng aneinandergebunden wie die übrigen Familien. Dies liegt vor allem daran, dass Joseph und Maria bzw. Joachim und Anna jeweils kein so dicht aus Textilien gewebtes Oberflächenornament ausbilden. Insbesondere bleibt nämlich jeweils ein kleiner Zwickel zwischen den Textilien frei, der von der marmorierten Brüstung gefüllt wird. Diese Zwickel erfüllen sicherlich auch den recht trivialen Zweck, die Brüstung überhaupt sichtbar werden zu lassen. Ansonsten ist nämlich beinahe die gesamte Oberfläche der unteren Bildhälfte komplett mit Textilien bedeckt! Bedeutungsvoll ist aber auch die Art und Weise, *wie* die Brüstungsstücke jeweils die textile Verbindung zwischen Mann und Frau unterbrechen. Während beispielsweise die Familie von Maria Cleophae zu einem textilen ‹Gesamtkörper› zusammengenäht wird, wird diese Vernähung zwischen Maria und Joseph von der marmornen Brüstung steinhart unterbunden. Die Brüstungsstücke schieben sich – und ich glaube, dass dies kein Zufall ist – hier vor den Unterleib von Joseph bzw. Joachim. Die Brüstung fungiert dadurch als visueller Keuschheitsgürtel für genau die beiden Gatten, die entweder keine sexuelle Beziehung zu ihrer Frau hatten (Joseph) oder eine – sagen wir einmal – schwer zu klä-

rende sexuelle Beziehung (Joachim).[25] Alphäus und Zebedäus haben ihren Nachwuchs auf die gewöhnliche sexuelle Art und Weise gezeugt und sind deswegen auch nicht durch die Brüstung von ihren Frauen und Nachkommen getrennt. Auf der Seite Joachims ist der Brüstung übrigens noch eine kleine Säule vorgeblendet, die auf der Seite Josephs fehlt. Damit soll wohl der unterschiedliche Keuschheitsgrad von Joachim und Joseph ausgedrückt werden. Die Säule ist eine Trope, also eine derjenigen rhetorischen Figuren, die einen anderen Ausdruck ersetzen (*figurae per immutationem*).[26] Die Säule ersetzt als eine Art visueller Metonymie an der Stelle des von der Brüstung abgetrennten Unterleibs überaus passgenau den Penis Joachims. Wie gesagt ist die Frage nach der genauen Beschaffenheit der sexuellen Beziehung zwischen Joachim und Anna nur sehr schwer zu klären – gerade um diese Frage ranken sich die komplizierten Diskurse im Zusammenhang mit der unbefleckten Empfängnis.[27] Es scheint, als habe Massys zwar eine sexuelle Beziehung figurativ andeuten wollen, aber eine, die sich ohne Begehren vollzogen hat. Während die Säule metonymisch die sexuelle Verbindung zwischen den Körpern Joachims und Annas herstellt, wendet sich der Geist Joachims von ihrem Körper ab und der frommen Lektüre zu, gleichsam als lustbekämpfendes Ablenkungsmanöver.

All dies mag vielleicht ein wenig zu anzüglich, zumindest aber kurios, klingen. Es scheint nicht so recht zum würdigen Dekorum eines Altarbildes zu passen. Aber ich möchte daran erinnern, dass diese Bedeutungen lediglich figurativ hergestellt werden. Sie werden durch Verknüpfung unterschiedlicher Elemente ‹gelesen› – wie bei einem Text. Wir werden noch zahlreichen Aspekten begegnen, in denen das Triptychon ‹textuell› durchgearbeitet erscheint (vgl. Teil III). An dieser Stelle soll der Hinweis darauf genügen, dass das figurativbedeutende Gewebe sich auch thematisch in den Textilien niederschlägt. Auch auf den Flügeln nehmen gemalte Textilien breiten Raum ein, aber v. a. auf der unteren Hälfte der Mittelta-

25 Vgl. zur Analogie von Joseph und Joachim in der Zeit um 1500: Esser: Die heilige Sippe, S. 34.

26 Vgl. Heinrich Lausberg: Handbuch der literarischen Rhetorik, Stuttgart 2008, S. 282–306 u. 441–454.

27 Vgl. Dörfler-Dierken: Die Verehrung der heiligen Anna, S. 47–53 u. 188; Elisabeth Gössmann: Reflexionen zur mariologischen Dogmengeschichte; in: Maria, Abbild oder Vorbild? Zur Sozialgeschichte mittelalterlicher Marienverehrung, hrsg. von Hedwig Röckelein/Claudia Opitz/Dieter R. Bauer, Tübingen 1990, S. 19–36, hier S. 25–30.

fel verbinden sie sich besonders markant zu einem flächende-ckenden Gewebe. Man betrachte beispielsweise die Stelle hinter der rechten Hand der Maria Salome. Der Mantel Annas, dessen Hauptschwung der Körperkontur folgt, wird dort über die anzunehmende Bank ausgebreitet. Die Stelle erscheint im Verhältnis zum restlichen Mantel etwas verdunkelt und sie dient dem alleinigen Zweck, den textilen Zusammenhang zwischen Anna und Maria Salome nicht abbrechen zu lassen. Zwischen Textilien und Text besteht zudem ein wohlbekannter etymologischer Zusammenhang. ‹Texere› heißt im lateinischen ‹weben› oder ‹flechten›. Das Partizip ‹textus› ist das ‹gewebte› oder ‹geknüpfte›, und das Nomen ‹textus› bedeutet ‹Geflecht›. Quintilian z. B. verwendet es für gewöhnlich schon auf eine Art und Weise, die sich als ‹Zusammenhang der Rede› übersetzen ließe und dabei dem deutschen ‹Text› schon recht nahe kommt. Den Humanisten, die die antiken Autoren als Urväter der Rhetorik wiederentdeckten, war sicherlich klar, dass ein Text ein Gewebe ist. Massys kontert in diesem Gemälde, seinem ersten bedeutenden Auftrag, mit der Behauptung, dass auch ein Gemälde ein Gewebe ist.[28]

Der Annenkult des Spätmittelalters äußerte sich wie bereits erwähnt vor allem in zahlreichen Annenviten und Lobgedichten, die in den 1480er und -90er Jahren den Buchmarkt förmlich überschwemmten und die gerade den Fragen der Reproduktion gewidmet waren.[29] Massys hat solche ungewöhnlichen Details wie die Säule als metonymisches Zeu-

28 Vgl. jüngst zum Zusammenhang von Textilien und Malerei: Helga Lutz: Das illuminierte Buch als Medium des Entbergens. Topologien des Faltens, Klappens, Knüpfens und Webens im Stundenbuch der Katharina von Kleve; in: Kristin Marek/Martin Schulz (Hg.): Kanon Kunstgeschichte. Einführung in Werke, Methoden und Epochen, Bd. 2 (Neuzeit), Paderborn 2015, S. 85–106, hier S. 98–101. Vgl. auch: Wolfram Pichler/Ralph Ubl: Enden und Falten. Geschichte der Malerei als Oberfläche; in: Neue Rundschau, Bd. 113, H. 4 (2002), S. 50–74.

29 Man hat deren Autoren (wie Jan van Denemarken, Petrus Dorlandus und Johannes Trithemius) als sogenannte «christliche Humanisten» bezeichnet, womit auf zweierlei verwiesen wird: einerseits auf deren intellektuelles Umfeld, andererseits aber auf ein hervorstechendes Moment vor allem etlicher Lobgedichte, in denen christliche Inhalte in antike Rhetorik verpackt wurden. Dörfler-Dierken: Die Verehrung der heiligen Anna, S. 165 u. 188–189. Vgl. Brandenbarg: St Anne and her Family, S. 112–113. Vgl. zum christlichen Humanismus: August Buck: Christlicher Humanismus in Italien; in: August Buck (Hg.): Renaissance-Reformation. Gegensätze und Gemeinsamkeiten, Wiesbaden 1984, S. 21–34; Charles Trinkaus: In Our Image and Likeness. Humanity and Divinity in Italian Humanist Thought, Bd. 1 u. 2, Notre Dame, Ind. 1995.

gungsorgan gewissermaßen dadurch generiert, dass er die Diskussionen um die Zeugungsfähigkeit von Anna und Joachim aus den geschriebenen Geweben in sein gemaltes Gewebe übersetzt hat. Anders gesagt: Wenn die christlichen Humanisten darüber schreiben durften, wieso sollte er nicht ‹darüber› malen dürfen?

Bildtraditionen: Die Vernähung interpikturaler Zitate

In die Gestaltung des Triptychons ist eine große Anzahl an Vorbildern und interpikturalen Zitaten eingeflossen.[30] An ihnen lassen sich die Thesen erhärten, dass in dem Leuvener Triptychon erstens Wert auf gattenzentrierte Kleinfamilien gelegt wurde und dass zweitens Textilität und figuratives Gewebe eine prominente Rolle spielen.

Im Atelier des Meisters von Liesborn ist um 1480 eine Komposition entstanden, die die heilige Sippe in einer Landschaft zeigt und heute im Museum Catharijneconvent in Utrecht aufbewahrt wird (Abb. 5).[31] Die Nachkommen Annas sind von den restlichen Figuren durch eine Mauer abgetrennt, eine Aufteilung, die von der in der ersten Jahrhunderthälfte üblichen Art abstammt, die heiligen Frauen in einem *hortus conclusus*, einem verschlossenen Garten, darzustellen (Abb. 8). Auf der Utrechter Tafel werden die Figuren vor der Mauer durch die

30 Ich schließe mich bei der Angabe der Bildzitate v. a. Roel Slachmuylders an: Der Meister von Liesborn und der Meister von 1473 können als Vorbilder für die Figuren-Komposition genannt werden; Pietro Perugino sowie Giambattista Cima di Conegliano als Vorbilder für die Architektur. Vgl. Slachmuylders: De triptiek van de maagschap van de heilige Anna, S. 103–104. Larry Silver diskutiert darüber hinaus ausführlich, dass Massys auch in Details auf geschätzte Vorbilder aus dem 15. Jahrhundert zurückgegriffen hat. Die Figur der Maria auf der Mitteltafel lässt sich auf Gerard David zurückführen; die Figurendarstellungen im allgemeinen sowie die Verbindung von Architektur und Landschaft auf Hans Memling; die zerklüfteten Berge und die Verkündigung an Joachim auf Hans Memling; die Komposition von Anna auf dem Sterbebett auf Hugo van der Goes. Dass sich diese Zitate als Aufwertungsstrategie verstehen lassen, klingt bei Silver dezent mit und steht auch im Einklang mit der jüngeren Forschung zur Malerei des 16. Jahrhunderts. Vgl. Silver: The Paintings of Quinten Massys, S. 35–37; Ariane Mensger: Jan Gossaert. Die niederländische Kunst zu Beginn der Neuzeit, Berlin 2002; Robert A. Mayhew: Law, commerce, and the rise of new imagery in Antwerp, 1500–1600, Durham 2011.

31 Vgl. H.M.E. Höppener-Bouvy: Anna-te-drieën in het Catharijneconvent; in: Catharijnebrief. Magazine van Museum Catharijneconvent Utrecht; Bd. 51 (1995), S. 6–10; Tjeerd Sytema: De Meester van Liesborn (Atelier). Rijksmuseum het Catharrijneconvent Utrecht, unpublished thesis Vrije Universiteit Amsterdam, 1993.

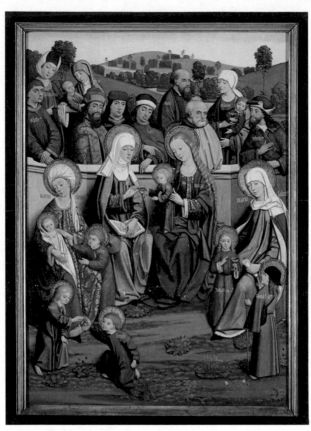

Abb. 5 Meister von Liesborn: Die Heilige Sippe, um 1480, Öl/Holz,
Utrecht, Museum Catharijneconvent; Foto: Museum Catha-
rijneconvent, Utrecht.

prominenten Gloriolen als ‹heilig› markiert, im Gegensatz zu den Figuren hinter der Mauer. Dort sind in der ersten Reihe die Ehegatten parataktisch aufgelistet. Ihre Unterleiber werden im Übrigen programmatisch durch die Mauerbegrenzung abgeschnitten, so dass nur die Oberkörper zu sehen sind. Ironischerweise und gewissermaßen als visueller Chiasmus befinden sich in Massys' *Heiliger Sippe* abgeschnittene Beine, denen der Oberkörper fehlt, genau über Joseph und Joachim: nämlich in den beiden Skulpturen, die die vorderen Pfeiler der Arkadenarchitektur bekrönen. An ihnen wurde die Frage aufgeworfen, ob die Mitteltafel nachträglich beschnitten wurde, so prompt und widersinnig wirkt der Schnitt durch die Skulpturen.[32] Ich bin allerdings eher geneigt, in den abgeschnittenen Oberkörpern der Skulpturen eine ironische Replik auf die traditionellerweise abgeschnittenen Unterleiber der Ehegatten zu sehen. Den beiden Figuren des Josephs und Joachims, die ja auch bei Massys immer noch durch den Keuschheitsgürtel der Brüstung von ihren Gattinnen getrennt sind, werden ihre Unterleiber sozusagen auf einer höheren Ebene symbolisch restituiert.

Außerdem hat Massys im Verhältnis zu den etwas unübersichtlichen Verwandtschaftsverhältnissen dieser älteren Kompositionen deutlich aufgeräumt: Auf der Utrechter Tafel versammeln sich hinter Anna nicht nur die drei sukzessiven Ehegatten, zudem werden in der zweiten Reihe weitere Figuren aus der Linie von Annas Schwester Esmeria gezeigt. Ohne die jeder Figur beigegebenen Namensschriftzüge ließe sich hier keine Ordnung mehr finden. Des Weiteren hat Massys aus diesem oder einem ähnlichen Bild die trapezförmige Anordnung der vier vor der Mauer befindlichen Mutterfiguren übernommen.[33] Interessant erscheinen mir allerdings vor allem die Änderungen, die er dabei vorgenommen hat. Im trapezförmigen Nebeneinander bilden die vier Frauen auch in der Utrechter Tafel eine relativ eng verbundene Zone aus textilen Gewändern; aber Massys hat diese Idee pointiert weitergeführt. Beim Meister von Liesborn treten beispielsweise noch zwei Knaben im grünen Gewand zwischen die weiblichen Hauptfiguren. Den Raum, der am unteren Rand mit den spielenden Kindern gefüllt ist, hat Massys abgeschnitten; das Restchen an Wiese,

32 Vgl. Slachmuylders: De triptiek van de maagschap van de heilige Anna, S. 106–107.
33 Vgl. zu weiteren Kompositionen mit Trapezform: Esser: Die Heilige Sippe, S. 90–93.

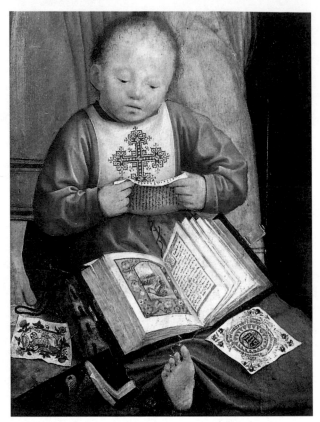

Abb. 6 Der jüngste Sohn der Maria Cleophae, Detail aus Abb. 2; aus:
 Léon van Buyten (Hg.): Quinten Metsys en Leuven, Leuven
 2007, Taf. 4.

das in der Mitte der Frauen noch zu ihren Füßen übrig sein müsste, hat Massys schließlich bedeckt, indem er die Gewänder der drei Marien am unteren Saum so weit verlängert hat, dass sie sich üppig über den Boden legen und förmlich über den Rahmen zu quellen drohen. Dabei hat Massys gerade noch ein paar Durchblicke auf den Untergrund zugelassen, damit der Betrachter überhaupt feststellen kann, dass dort eine Unterlage ist. In dieser Unterlage vermeint man – so man denn die ikonographische Tradition kennt – automatisch eine Blumenwiese zu erkennen.[34] Es handelt sich allerdings um einen Teppich, der ein Blumenmuster nachahmt![35] Recht gut lässt sich das auch in den Reproduktionen bei den Füßen des jüngsten Kindes der Maria Cleophae erkennen (Abb. 6). Dies ist aus zwei Gründen bemerkenswert: Erstens lässt uns Massys durch das trickreiche Zitat des Vorbildes zunächst eine Wiese sehen, wo dann aber gar keine ist. Zweitens handelt es sich bei einem Teppich natürlich auch um ein textiles Gewebe, was die These bestätigt, dass die untere Hälfte von Massys' Gemälde beinahe komplett mit Stoff, sei er gewebt oder geknüpft (beides lat. ‹textus›), bedeckt ist.

Interessant sind auch die Adaptionen, die Massys anhand einer weiteren Komposition vorgenommen hat, wie wir sie beispielsweise bei einem Annenaltar des sogenannten Meisters von 1473 (Maria zur Wiese, Soest) finden (Abb. 7).[36] Der Meister von 1473 hat die Figurengruppe in den Innenraum einer Kirche versetzt. Zugleich hat er für leichter durchschaubare Verwandtschaftsverhältnisse gesorgt als der Meister von Liesborn. So verzichtet er etwa auf die Esmeria-Linie. Cleophas und Salomas sind noch dabei, sie werden aber nicht Anna zugeordnet, sondern der jeweiligen Marienfamilie. Salomas legt links seinem Schwiegersohn Zebedäus die Hand auf die Schulter und Cleophas hat sich rechts zu Alphäus gesellt. Wie bei Massys wurde auch hier Wert darauf gelegt, dass die Figurengruppen links und rechts formal einen kontinuierlichen Zusammenhang bilden, und auch in diesem Fall werden nur

34 Silver sieht hier beispielsweise eine Blumenwiese. Vgl. Silver: The Paintings of Quinten Massys, S. 35 u. 39.

35 Vgl. Slachmuylders: De triptiek van de maagschap van de heilige Anna, S. 103.

36 Vgl. Viktoria Lukas: St. Maria zur Wiese. Ein Meisterwerk gotischer Baukunst in Soest, München/Berlin 2004, S. 124–135; Jochen Luckhardt: Spätgotische Tafelbilder für Soest. Anmerkungen zu ihren Bildprogrammen; in: Heinz-Dieter Heimann (Hg.): Soest. Geschichte der Stadt, Bd. 2, Soest 1996, S. 623–682. Laut Luckhardt gehe die Komposition der Heiligen Sippe in einem Kirchenschiff auf eine verlorene Harlemer Tafel zurück.

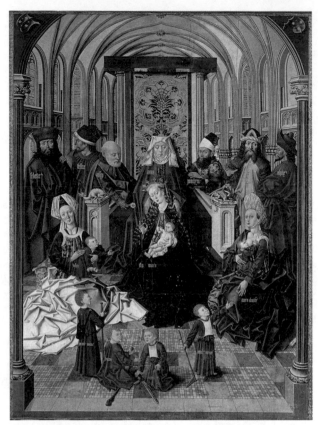

Abb. 7 Meister von 1473: Sippenaltar, Heilige Sippe (zentrales
Bildfeld der Mitteltafel); aus: Viktoria Lukas: St. Maria zur
Wiese. Ein Meisterwerk gotischer Baukunst in Soest, Mün-
chen/Berlin 2004, S. 127.

Joachim und Joseph durch die Thronlehnen von ihren Gattinnen getrennt. In der Soester Tafel findet sich – wenn auch nicht ganz so betont – ebenfalls die Kompositionsform mit dem auf der Spitze balancierenden großen Dreieck.[37] Mit etwas gutem Willen ließen sich zudem auch in der Tafel aus Soest links und rechts planimetrische ‹Familiendreiecke› ausmachen. Da hier aber jeweils noch die Großväter (Salomas und Cleophas) hinzutreten, werden sowohl die Sozialeinheiten der Kernfamilien als auch die geschlossenen Konturen der Dreiecke ‹ausgebeult›. Die gesamte Verwandtengruppe bildet in Soest eine Versammlung um die Annaselbdrittgruppe herum: Am unteren Ende schließt sich die Versammlung durch die Reihe von vier Kindern zum Kreis. Diese bespielen die freie Bühne vor den Mariengewändern. In ihrem Reigen haben sie sich auch tendenziell von der jeweiligen Familie entfernt. Damit man sie noch zuordnen kann, wurden sie allerdings jeweils in den Farben des Vaters gekleidet: rot die Söhne von Zebedäus und grün die Söhne von Alphäus. Auch den freien Lauf der Kinder hat Massys übrigens unterbunden, indem er sie im jeweiligen ‹Familiendreieck› platziert hat.

Resümierend lässt sich festhalten: Massys hat in der Arbeit an den interpikturalen Zitaten prägnante Änderungen vorgenommen. Einerseits hat er die trapezförmige Figurenanordnung der Mütter aus der Utrechter Tafel in ein textiles Trapez aus Gewändern und Teppich umgewandelt, das sich unten und an den Seitenrändern bis zum Rahmen erstreckt und über die gesamte untere Bildhälfte wogt. Andererseits hat er nicht nur die Anzahl der Figuren reduziert, sondern pointiert die Idee hervorgetrieben, den beiden seitlichen ‹Familiendreiecken› eine Kernfamilie einzuschreiben, die nur noch aus Gatte, Gattin und deren Kindern (und ohne Großvater) besteht.

37 Vgl. Slachmuylders: De triptiek van de maagschap van de heilige Anna, S. 104.

43

Stufenpädagogik vor den Propyläen: Inkarnationsästhetik für Kinder

Die Mitteltafel unterstreicht auf vielfältige Art und Weise, dass in Christus die Inkarnation des Logos vollzogen wurde. Gott ist in seinem Sohn Mensch und das Wort ist Fleisch geworden. Dies lässt sich anhand von Details ikonographisch entschlüsseln, wie etwa Larry Silver mit den Mitteln von Erwin Panofskys *disguised symbolism* erläutert hat.[38] Herauszuarbeiten und zu betonen ist darüber hinaus allerdings, dass die Annäherung an das Mysterium der Inkarnation mit einem explizit pädagogischem Impetus vollzogen wird.

Zunächst einmal zur Ikonographie: Die Trauben, die Anna dem Christusknaben anbietet, können laut Silver für Christus als inkarnierte Frucht vom Stamm Mariens stehen, aber auch für die Eucharistie und damit die Passion. Der Distelfink auf Christi rechtem Zeigefinger, der von Maria an einer Leine festgehalten wird, weise auf Christus als das fleischgewordene – und somit an die Erde gebundene – Wort hin, aber auch auf die Auferstehung der Seele. Die fleischfarbene Nelke (lat. *carnatio*), die Maria Cleophae von ihrem ältesten Sohn gereicht wird, ist ebenfalls ein Hinweis auf die Inkarnation. Die Feige in der rechten Hand der Maria Salome gilt als Äquivalent des Paradiesapfels und deutet auf Christi Aufgabe als *neuer Adam* hin, der die Menschheit von der Erbsünde erlöst. Jakob der Ältere hält eine Muschel – sein geläufiges Attribut. Im Zusammenhang mit der Inkarnationsthematik der übrigen Gegenstände mag es zutreffen, dass auch die geschlossene Muschel für die Empfängnis Christi steht.[39] Diese Deutungen sind durchaus plausibel, verfehlen aber einen bedeutenden Aspekt,

38 Vgl. zum Folgenden: Silver: The Paintings of Quinten Massys, S. 38–39. Vgl. zum Konzept des *disguised symoblism*: Holger Kuhn: Die leibhaftige Münze. Quentin Massys *Goldwäger* und die altniederländische Malerei, Paderborn 2015, S. 239–251.

39 Vgl. Slachmuylders: De triptiek van de maagschap van de heilige Anna, S. 101. Silver sieht an der Stelle der Muschel eine zweite Feige. Vgl. Silver: The Paintings of Quinten Massys, S. 38. Die Muschel ist jenseits ihrer attributiven Funktion nicht leicht einzuordnen. Vgl. «Muschel»; in: LCI, Bd. 3, Sp. 300.

der wiederum mit der rhetorischen und textuellen Struktur der Tafel zusammenhängt und durch formale Mittel implementiert ist. Liest man die Tafel nämlich in Zeilen oder in Stufen (von unten nach oben) ergibt sich ein propädeutisch-pädagogischer Aufstieg. Der jüngste Sohn der Maria Cleophae kann noch nicht lesen und spielt nur mit den materiellen Bild- und Textträgern, das Blatt in der Hand hält er um 90 Grad gedreht, das Buch liegt sogar gänzlich falsch herum auf seinem Schoß.[40] Auf der nächsthöheren Zeile befinden sich links und rechts zusammengenommen drei Kinder, die sich mit geschriebenen Wörtern beschäftigen, welche in Büchern aufgezeichnet wurden, in denen emsig geblättert und gelesen wird. Diese Kinder haben im Unterschied zum jüngsten die Zeichenhaftigkeit der Buchstaben verstanden. In der Zeile darüber haben die älteren Kinder sowie die beiden Marien offenkundig zusätzlich entdeckt, dass Gott sich nicht nur zwischen Buchdeckeln, sondern auch in das Buch der Natur eingeschrieben hat. Denn hier werden Blüten, Früchte und Muscheln – das also, was auf der Erde und im Wasser wächst – als Botschaften der Inkarna-

40 Auf dem aufgeschlagenen Verso ist eine ganzseitige Miniatur zu erkennen. Im Bildspiegel wird David mit Harfe gezeigt, während der Bordürenschmuck aus Trompe-l'Œil-artigen Blüten vor einem goldenen Hintergrund besteht. Vor allem anhand des Bordürenschmucks lässt sich das Buch als ein Stundenbuch der Gent-Brügger Schule aus der zweiten Hälfte des 15. Jahrhunderts identifizieren. Die Miniatur des Königs Davids im Gebet begleitet dort in der Regel den ersten der sieben Bußpsalmen. Vgl. Silver: The Paintings of Quinten Massys, S. 39. Dem zeitgenössischen Betrachter wird der Text dieses Psalms bekannt gewesen sein, der auf Latein mit einem D beginnt – auch bei der sichtbaren Initiale handelt es sich um ein D: «Ach Herr strafe mich nicht in deinem Zorn und züchtige mich nicht in deinem Grimm/Domine ne in furore tuo arguas me neque in ira tua corripias me» (Ps 6,2). Dies lässt sich als rhetorische Betrachteransprache verstehen. Von der im Buch betonten Buße und durch die angepeilte *conversio* gelangt der Betrachter zur Anbetung des inkarnierten Gottessohnes. Diese Wendung wird ebenfalls durch bildimmanente Verweise nahegelegt: Die Haltung Davids, der niedergekniet ist und sich nach links wendet, gleicht der Haltung Joachims auf der linken benachbarten Verkündigungsszene, der sich zur Buße in die Wüste zurückgezogen hat. Daneben lässt sich die Figur Davids mit dem in enger Nachbarschaft aufgereihtem ›ihs‹-Monogramm, also mit dem Namen Jesu, verknüpfen. Denn wie lautet ein im Neuen Testament häufig genannter Titel Jesu? Jesus, der Sohn Davids. Dadurch wird (mehr oder weniger subtil) die männliche Ahnenlinie betont, die laut den Ahnentafeln im Neuen Testament von David über Joseph zu Jesus führen (Mt 1,1–17 und Lk 3,23–38). Auch hier also wird eine väterliche Abstammung betont. Wir werden darauf zurückkommen. Vgl. zum Problem der Vereinbarkeit von Davidsohnschaft Jesu und Jungfrauengeburt Mariens: Klaus Schreiner: Maria. Jungfrau, Mutter, Herrscherin, München/Wien 1994, S. 304–307.

tion verstanden, mit denen Gott sich unmittelbar in die Welt eingeschrieben hat. Maria – wiederum eine Etage höher – hält allerdings nicht mehr nur Blüten und Früchte in den Händen, sondern denjenigen Körper, in dem Wort und Fleisch eins geworden sind: die Frucht ihres Leibes. Dies ist der Gipfel der Lese- und Betrachtungsakte, die uns die übrigen – jüngeren – Bildfiguren vorführen. Das ‹lesbare› Wort und der ‹sicht- und greifbare› Körper werden in einer Einheit aufgehoben. (Beide sind übrigens schon auf der untersten Ebene präsent, wenn auch voneinander getrennt, nämlich in Form der Einblattdrucke, von denen einer den Namen Jesu («ihs») zeigt,[41] der anderen den Opferleib Christi in Form des Lamms.) Diese Einheit leistet zwar die unmögliche und mysteriöse Verbindung von Wort und Fleisch, muss aber nicht mehr ‹gelesen› werden, weil in ihr die Wahrheit der Inkarnation als unmittelbare, greif- und sichtbare Evidenz zu Tage treten soll. Jeffrey Hamburger hat eine solche Verschmelzung von Wort und Körper zu einer sinnlichen Einheit als «incarnational aesthetic»[42] charakterisiert. Sein frappierendes Beispiel stellt eine Reihe von Gemälden Bernard van Orleys dar, die die *Rast auf der Flucht nach Ägypten* (ca. 1518) zeigen. Dort hat Maria ein Buch zur Seite gelegt, das (wie das Buch auf dem Schoß des Kleinkinds bei Massys!) demonstrativ nur für den Betrachter vor dem Bild korrekt ausgerichtet ist. Die Muttergottes auf der Rast kann es allerdings nicht lesen. Denn von ihr aus betrachtet steht es auf dem Kopf. Der Betrachter – so folgert Hamburger – solle es Maria gleichtun und den Vorgang des Lesens durch die Betrachtung des lebendigen, Fleisch gewordenen Wortes ersetzen.[43] Das etappenweise Propädeutikum in Massys' Mitteltafel legt einen ganz ähnlichen und zudem stufenweise entfaltbaren Gedanken nahe. Es führt vom bedeutungslosen Material zu lesbaren Schriftzeichen, von diesen zu Figurationen im Buch der Natur und schließlich zum anschaulich und greifbar gewordenen inkarnierten Wort.

41 Vgl. Christine Göttler: Vom süßen Namen Jesu; in: Christoph Geissmar-Brandi (Hg.): Glaube, Hoffnung, Liebe, Tod, Klagenfurt 1995, S. 293–295, (Ausst.-Kat. Albertina, Wien).

42 Vgl. Jeffrey F. Hamburger: Body vs. Book. The Trope of Visibility in Images of Christian-Jewish Polemic; in: David Ganz/Thomas Lentes (Hg.): Ästhetik des Unsichtbaren. Bildtheorie und Bildgebrauch in der Vormoderne, (KultBild, Bd. 1), Berlin 2004, S. 113–146, hier S. 139.

43 Es gibt Varianten in Mailand (Ambrosiana, Inv.-Nr. 446; Nürnberg, Germanisches Nationalmuseum, Inv.-Nr. Gm 68), im Glasgow Museum und in der Petersburger Eremitage. Vgl. Hamburger: Body vs. Book, Abb. 20 und 22–24.

Während die Inkarnationsästhetik ganz sicher eine wichtige Rolle für das Gemälde spielt – ich werde in den folgenden Analysen noch mehrmals darauf zurückkommen –, führt eine zweite Deutung Silvers eher in die Irre, nämlich dass es um das Thema der ‹unbefleckten Empfängnis› gehe. Da sich an dieser Frage eine wichtige Wende in der Annenforschung erläutern lässt, gehe ich kurz darauf ein. Silver deutet an, dass er einer älteren These folgt, die lautete, dass der im 15. Jahrhundert in Umfang und Bedeutung zunehmende Annenkult, der in den 1480er und -90er Jahren seinen Höhepunkt fand, das Ergebnis der zunehmenden Akzeptanz der ‹unbefleckten Empfängnis› sei. (Um etwaiger Verwirrung vorzubeugen, sei kurz erwähnt, dass es dabei nicht um die Jungfräulichkeit Mariens geht – diese stand nicht zur Debatte –, sondern darum, ob Maria von Anna unbefleckt, d. h. ohne Vererbung der Erbsünde, empfangen wurde.) Die These entstammt einem einschlägigen Buch des Franziskaners Beda Kleinschmidt von 1930, dem man sicherlich eine gewisse Voreingenommenheit für die *conceptio immaculata* unterstellen darf, und wurde bis in die 1980er Jahre oft wiederholt.[44] Der Tenor der Annenforschung lautet seit den späten 1980er und 1990er Jahren aber genau umgekehrt: Die große Popularität der heiligen Anna war im 15. Jahrhundert weitestgehend unabhängig davon, ob die Befürworter des Kultes der Lehre von der ‹unbefleckten Empfängnis› anhingen oder nicht.[45] Ein deutlicher Beleg ist, dass eben nicht nur die Fraktion der Immakulisten, allen voran die Franziskaner, sich dem Annenkult widmeten, sondern eben auch die streng makulistischen Dominikaner. Selbstverständlich aber haben die Immakulisten den populären Annenkult funktionalisiert, um der Vorstellung von der ‹unbefleckten Empfängnis› mehr Gewicht zu verleihen.[46] Die bis in die 1980er Jahre gelegentlich vertretene Ansicht, dass bei jeder Annenfigur oder jeder Anna selbdritt das Thema der ‹unbefleckten Empfängnis› mitschwinge, ist nichtsdestotrotz irreführend.[47] Der Annenkult

44 Vgl. Beda Kleinschmidt: Die heilige Anna. Ihre Verehrung in Geschichte, Kunst und Volkstum, Düsseldorf 1930. Vgl. Silver: The Paintings of Quinten Massys, S. 40–41. «The basic study of this subject remains B. Kleinschmidt». Ebd., S. 52.
45 Vgl. Nixon: Mary's Mother, S. 15–16.
46 Vgl. Dörfler-Dierken: Die Verehrung der heiligen Anna, S. 61–63.
47 Der bei anderen *Heiligen Sippen* unternommene Versuch, aus bestimmten formalen Beobachtungen herzuleiten, ob das jeweilige Gemälde nun der Propaganda der ‹conceptio immaculata› diene oder nicht, schlägt bisweilen auf kuriose Art und Weise fehl. Z.B. galt der Annenaltar des Meisters von Frankfurt (Abb. 4), der für eine Dominikanerkirche gestiftet wurde, lange als

des Spätmittelalters war kein primäres Instrument, um über die theologische Frage nach der *conceptio immaculata* nachzudenken, sondern diente dazu, moraldidaktische Fragen zu Familie, Sexualität, Fortpflanzung und Reichtum im Zusammenhang mit frühbürgerlichen Normen zu stellen.

«In the late medieval town Anne embodied the bourgeois ideals of public welfare, moderation, and success. Old Christian values of chastity and modesty fitted in well with the burgher's profit economy society, demanding order and stability, in which self-control, reliability, diligence, profit making and achievement were important values. Regulation of sexual intercourse within a legally concluded marriage, harmonious family life, in which men and women kept to their appointed place [...] go with this framework.»[48]

Das Schicksal der *Heiligen Sippe* – so merkt schon Silver an – sei übrigens demjenigen der britischen Royals vergleichbar,[49] insofern als die sakral-elitäre Welt der heiligen Figuren mit der Welt bürgerlicher Familienwerte vermischt werde. Insgesamt wird die Grenzziehung zwischen den konkreten Familien der zeitgenössischen Betrachter und der eigentlich weltenthobenen *Heiligen Sippe* poröser. Dadurch wird es auch möglich, sich mit den heiligen Figuren, die so heilig nicht mehr erscheinen, zu identifizieren. Die Figur Annas erlaubte es laut Angelika Dörfler-Dierken, «das eigene Familienbewußtsein in den

Propagandainstrument dominikanischer Makulisten. Bernhard Saran schreibt 1972: «Thematik und Komposition verraten die ‹makulistische› Anschauung: Das Mütterpaar wird sichtbar dem trinitarischen Schema *unterworfen* [Hervorhebung im Original; hk], indem über ihrem Thronsitz Gottvater segnend in einer Wolke erscheint, die Taube des Heiligen Geistes im großen Strahlenkranz herabschwebt und sich streng axial auf dem Christusknaben niederlässt». Bernhard Saran: Matthias Grünewald. Mensch und Weltbild; Das Nachlaß-Inventar, der Kemenaten-Prozeß, der Heller-Altar, München 1972, S. 138. Erst kürzlich wurde entdeckt, dass die Gebetbücher in den Händen von Maria Cleophae und Maria Salome deutlich sichtbare Texte enthalten, die eine explizit immakulistische Position vertreten. Wie diese Indoktrinierung in ein so auffälliges Denkmal der Frankfurter Dominikanerkirche gelangen konnte, ist freilich eine andere spannende Frage. Vgl. Sander: Das Annenretabel des Meisters von Frankfurt, S. 40–45; Andreas Hansert: Wer waren die Stifter des Annenretabels des Meisters von Frankfurt; in: Wolfgang P. Cilleßen (Hg.): Der Annenaltar des Meisters von Frankfurt, Frankfurt a.M. 2012, S. 46–61.

48 Brandenbarg: Saint Anne. A Holy Grandmother and Her Children, S. 38–39.
49 «If the extended family of the Virgin is a religious ‹royal family,› then Saint Anne is the queen mother, and all the relatives are the nobility. The activities of the English royal family are followed today with similar zeal by the popular press». Silver: The Paintings of Quinten Massys, S. 40.

Himmel zu projizieren»[50]. Dabei bleibt die Frage offen, von welchem Familienkonzept die Rede ist.

50 Dörfler-Dierken: Vorreformatorische Bruderschaften, S. 42. Vgl. Dörfler-Dierken: Die Verehrung der heiligen Anna, S. 27.

Die mütterliche Abstammung Christi um 1420: Verdrängte Väterfiguren

Wie bereits erwähnt befand sich sich das Verständnis von Familie um 1500 in einer eminenten Umbruchphase, die von eher abstammungsbetonten Verwandtschaftsstrukturen zu gattenzentrierten Kleinfamilien führte. Massys zeichnet allerdings durch die Abwandlungen der Vorbilder nicht nur die Emergenz der Kleinfamilie auf. Insbesondere werden dabei die Väter zu Identifikationsfiguren, während umgekehrt die Betonung der mütterlichen Abstammung abgenommen hat. Um beide zweifellos miteinander verwobenen Prozesse historisch einzuordnen, lohnt es sich, in der Motivgeschichte noch einen Schritt zurück zu gehen. In den *Heiligen Sippen* vom Beginn des 15. Jahrhunderts wurde nämlich die mütterliche Abstammung Christi explizit betont. Diese Abstammung garantiert, dass Christus, der Sohn Gottes, auch über eine menschliche Natur verfügt. Ausgehend davon lässt sich bei Massys zweierlei zeigen: Er etabliert die Väterfiguren als Familienoberhäupter, kompositorisch (und wahrscheinlich auch ideologisch) wird dabei aber die Betonung der mütterlichen Abstammung preisgegeben. Zumindest auf einer theologischen Ebene (aber auch im Dienste der patriarchalischen Familienstruktur) wird diese Preisgabe durch die pädagogisch instrumentalisierte Inkarnationsästhetik kompensiert.

Als frühes Beispiel einer vielfigurigen *Heiligen Sippe* aus dem ersten Viertel des 15. Jahrhunderts kann die Tafel des älteren Meisters der *Heiligen Sippe* im Kölner Wallraf-Richartz Museum dienen (Abb. 8). Die Mütter werden hier mit ihren Kindern in einem von einer Mauer umgebenen Garten dargestellt. Durch die Mauer, die sich vollständig vom linken bis zum rechten Bildrand erstreckt, werden sie mit Vehemenz von der Gruppe der Ehemänner und Väter abgetrennt. In der Mitte des Gartenrundes sitzen Anna und Maria; links davon die beiden übrigen Marien mitsamt Kindern; und auf der rechten Seite haben die Nachfahrinnen der Schwester Annas Platz genommen, darunter Elisabeth mit dem kleinen Johannes Baptista sowie Memelia mit dem kleinen Servatius. Während

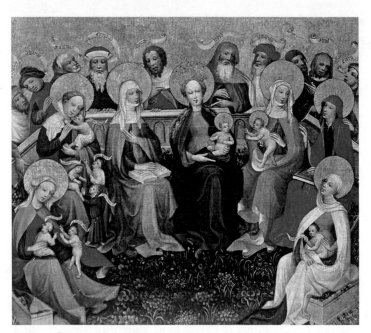

Abb. 8 Älterer Meister der Heiligen Sippe: Heilige Sippe (Mittel-
 tafel eines Sippenaltars), um 1420, Köln, Wallraf-Richartz-
 Museum & Fondation Corboud; aus: Janneke Bauermeister:
 Jan Baegert. Die Heilige Sippe, Berlin 2009, S. 31.

die Gruppe der Mütter raumfüllend im Garten angeordnet ist, stehen die Väter bzw. Gatten in einer Zeile hinter der Mauer parataktisch aneinandergereiht. Von ihnen sind vor allem Köpfe und Teile der Oberkörper zu sehen, die von einem Goldgrund hinterfangen werden. Das Motiv des geschlossenen Gartens, des sogenannten *hortus conclusus*, ist in der Marienikonographie populär. Es stammt aus der bräutlichen Liebesmetaphorik des Hohenliedes (Hld 4,12) und steht gemeinhin für die Jungfräulichkeit Mariens, die gewissermaßen auch ein blühender und früchtebringender Garten ist. Da Mariens Jungfräulichkeit allerdings fortwährend erhalten bleibt und somit auch der als paradiesisch-rein imaginierte Zustand ihres Leibes, verschmilzt die Bildlichkeit des *hortus conclusus* mit der des Paradiesgartens.[51] Der Garten öffnet sich auf den Betrachter hin, der sich am vorderen Bildrand imaginativ in den Kreis der Mütter einreihen kann. Durch die Interzession Mariens steht dem andächtigen Betrachter vor dem Gemälde der Weg in das zukünftige Paradies offen.[52] Das entscheidende Interface ist dabei für gewöhnlich der jungfräuliche Leib Mariens. Auffällig ist in der Kölner Tafel, dass die Würde der mütterlichen Heiligkeit auch auf die übrigen Frauenfiguren übertragen wird, die den Raum des *hortus conclusus* mit Maria teilen und bei denen es sich ganz sicher *nicht* um Jungfrauen handelt. Ihre mütterliche Zuneigung wird nicht nur durch den liebevoll-zärtlichen Umgang zwischen Mutter und Kind betont, sondern auch durch die Mantelöffnungen, aus denen die Kinder jeweils wie aus einem metonymischen Uterus hervorkommen. Die Heiligkeit dieser nicht-jungfräulichen Mütter wird durch die großen Gloriolen, von denen die Männer in der oberen Reihe zum Teil geradezu ostentativ überlappt und verborgen werden, prominent betont. Ihnen wird ein deutlicher Anteil an Mariens Vermittlungsleistung zugestanden.

Die paradox anmutenden Einfügung mütterlicher Figuren in den jungfräulichen Garten steht im engen Zusammenhang mit einer bestimmten Entwicklung der spätmittelalterlichen Frömmigkeitsgeschichte: nämlich der Betonung der mensch-

51 Vgl. Reindert L. Falkenburg: The Fruit of Devotion. Mysticism and the Imagery of Love in Flemish Paintings of the Virgin and Child, 1450–1550, Amsterdam/Philadelphia 1994, S. 10; Georges Didi-Huberman: Fra Angelico. Unähnlichkeit und Figuration, München 1995, S. 187–189.
52 Vgl. Marius Rimmele: Das Triptychon als Metapher, Körper und Ort. Semantisierungen eines Bildträgers, München 2010, S. 277.

Abb. 9 Hans Baldung Grien: Maria und Kind mit Anna und Joseph,
 Holzschnitt, 37,2 × 25,1 cm, 1511; Foto: Rijksmuseum Collec-
 tion, Amsterdam.

lichen Natur Christi.[53] Es besteht kaum ein Zweifel daran, dass die Menschlichkeit Christi seit dem 13. Jahrhundert immer weiter in den Vordergrund tritt. Anhand eindringlicher Beispiele hat etwa Leo Steinberg in seiner einschlägigen Studie gezeigt, dass im späten Mittelalter und der beginnenden Neuzeit ein vermehrtes Interesse an Christi Penis zu beobachten ist. In einem Stich Hans Baldung Griens, der eine *Heilige Familie mit Anna* zeigt (Abb. 9), ist es Anna, die mit Zeige- und Mittelfinger das Geschlecht des nackten Christusknaben in die Zange nimmt. Der heiligen Anna wird als Garantin von Jesu menschlicher Abstammung die Beweisführung anvertraut, dass Gott Mensch geworden ist.[54] Steinberg versteht solche Motive als Bekräftigung der Inkarnation, als deutlichen Fingerzeig darauf, dass Christus, wenn er tatsächlich über eine Menschennatur verfügt, mithin auch eine Geschlechtsidentität haben müsse.[55] Wenn Christus aber wirklich Mensch geworden ist, so muss er auch Teil einer Familie sein bzw. eines Geschlechts im genealogischen Sinne. Dieses genealogische Geschlecht und mithin die menschliche Natur Christi werden von den Müttern in frühen *Heiligen Sippen* wie etwa der Kölner Tafel verbürgt. «[T]he maternal [works; hk] as metaphor for the flesh that bears divinity»[56]. Die weltlichen Väter werden dabei nicht nur formal an den Rand gedrängt. Sie können auch auf einer mentalen Ebene verdrängt und tendenziell vergessen werden, da die väterliche Abstammungslinie Christi nicht von weltlichen, sondern von dem einen göttlichen Vater begründet und besetzt wird. Den weltlichen Müttern kommt die Aufgabe zu, für die menschliche Natur Christi zu bürgen; die weltlichen Väter können in dieser Sichtweise nur randständige Assistenzfiguren sein.

53 Vgl. Sheingorn: Appropriating the Holy Kinship, S. 176–180.
54 Vgl. Leo Steinberg: The Sexuality of Christ in Renaissance Art and in Modern Oblivion, New York 1983, S. 8 u. 65–82.
55 Die Geste Annas vollzieht eine ‹Scherenbewegung›, was sich als Andeutung der Beschneidung und damit des ersten verflossenen Blutes Christi deuten lässt. Diese eucharistische Konnotationen werden von den Weinreben hinter Anna fortgesetzt. Vgl. Ton Brandenbarg: Heilig familieleven. Verspreiding en waardering van de Historie van Sint-Anna in de stedelijke cultuur in de Nederlanden en het Rijnland aan het begin van de moderne tijd (15de/16de eeuw), Nijmegen 1990, S. 153–157.
56 Ashley: Image and Ideology, S. 121. Das Zitat ist zwar auf ein Manuskript gemünzt, das aus dem Kontext eines Nonnenklosters stammt, passt aber auch hervorragend zur Spiritualität der Kölner Tafel.

Die Überwindung der Barriere um 1500: Die (Re-)Installation der Väter?

Die Väter sind bei Massys aber keine verdrängten Hinterbänkler mehr wie zu Beginn des 15. Jahrhunderts. Alphäus und Zebedäus nehmen jeweils die hierarchische Spitze der planimetrischen Dreieckskomposition ein. Mit welch großem Selbstbewußtsein sie diesen Schritt vollziehen, zeigt der Vergleich zu den älteren Versionen. Die Väter und Gatten fungieren nicht mehr als randständige im Hintergrund aufgelistete Assistenzfiguren, sondern werden in eindringlicher Isokephalie gleichberechtigt auf einer Höhe neben Maria und Anna eingereiht. Die Mauer, einst als Keuschheitsgürtel um den *hortus conclusus* gezogen, trennt nur noch Joseph und Joachim von ihren Gemahlinnen. Die Barriere zwischen Vätern und Müttern ist porös geworden. Sie ist nicht mehr ganz bis zu den Bildrändern durchgezogen, so dass den Familienvätern Alphäus und Zebedäus der Zugang an die Spitze ihrer jeweiligen Familie eröffnet wird. «[T]he nuclear family became increasingly important, just as it did in the Holy Kinship. And both in the historical family and in the Holy Kinship, authority rested in the father.»[57] Die Vaterfigur ist im 15. Jahrhundert und um 1500 die hierarchisch zentrale Instanz jeder Familienordnung, egal ob es sich um solche Familien handelt, in denen noch ein Interesse an genealogischer Abstammung bestand, wie beim Adel oder Patriziertum, oder um andere Haushaltsformen.[58] In

57 Sheingorn: Appropriating the Holy Kinship, S. 182–184.
58 Vgl. Michael Mitterauer/Reinhard Sieder: Vom Patriarchat zur Partnerschaft. Zum Strukturwandel der Familie, 1977; Steven Ozment: When fathers ruled. Family life in reformation Europe, Cambridge, Mass. 1983; Martha C. Howell: Women, Production, and Patriarchy in Late Medieval Cities, Chicago 1986; Dörfler-Dierken: Die Verehrung der heiligen Anna, S. 206–207, insbesondere Fußnote 11. «In [der spätmittelalterlichen; hk] Kleinfamilie sicherte der allgemein gültige Paternalismus dem Ehemann und Vater die führende Stellung. Er hatte die Hausgewalt, er hatte die Munt über Frau und Kinder und war damit auch zu Schutz und Schirm verpflichtet. Er übte seinen Beruf aus und sicherte damit die Existenz seiner Familie, soweit er nicht reich war und von Renten leben konnte. Er sorgte für die Ausbildung seiner Kinder. Er setzte sein Leben aufs Spiel, wenn er als Kaufmann zu fernen Handelsplätzen zog

den *hortus conclusus*-Motiven aber kamen Identifikationsmodelle für männliche Frömmigkeit zu kurz, für die konkreten Familienväter also, die sich selbst – und nicht ihre Frauen – als Oberhaupt der Familie empfanden. Wo das Motiv der *Heiligen Sippe* die frühbürgerliche Familienordnung zugleich in sich aufnehmen und vorbildlich widerspiegeln sollte, wurde die theologisch wichtige matrilineare Abstammung Christi problematisch. Denn sie trat in Konflikt zur väterlichen Autorität in der lebensweltlichen Praxis. Massys' Kompositionsweise registriert diesen Konflikt vermittels ihrer eigentümlichen Ambivalenz.

Die prominente Einfügung der Familienväter – so gelungen sie im Sinne der Auftraggeber und ihrer Repräsentationsbedürfnisse sein mag – zieht umgekehrt die Frage nach sich, wie nun die Inkarnation, die Menschwerdung Gottes, die mit dem Motiv der Mütter im Garten so eng verbunden war, noch betont werden kann. Denn die Anmutung eines abgeschlossenen Gartens ist bei Massys bestenfalls anzitiert. Als theologisch wirksame Kompensation kann die bereits erwähnte Inkarnationsästhetik verstanden werden, die mit pädagogischem Duktus vorgeführt wird. Denn mit ihrer Hilfe lässt sich die Menschwerdung Gottes in Christus visualisieren, auch wenn der mütterliche und zugleich abgeschlossene Raum, der dies einst verbürgte, nicht mehr so deutlich ins Bild gesetzt ist. Die Einsicht in die Menschwerdung Gottes vollzieht sich in einem stufenweisen Erkenntnisprogramm. Es führt vom Buch als unbedeutendem Bild- und Textträger über die Worte, die sich in einem solchen Buch lesen lassen, zur Anschauung dessen, was Gott auf der Erde und im Wasser wachsen lässt. Das alles ist propädeutische Übung für die Kinder (und den Betrachter!). Die Einsicht in die Menschwerdung Gottes ist hier für denjenigen reserviert, der sich einem pädagogischen Programm anvertraut. Damit lässt sich das Leuvener Annenretabel in eine weitere Entwicklung einordnen, die sich ebenfalls am Motiv der *Heiligen Sippe* ablesen lässt. Bestimmte Teile der Erziehung, insbesondere die Alphabetisierung werden fortan eher als väterliche, denn als mütterliche Aufgabe

oder als Handwerker seiner Stadt kriegerischen Dienst leistete. Der Mann verfügte auch über das Vermögen der Frau. [...] In Nürnberg war es im 15. Jahrhundert verboten, einer Frau mehr als fünf Pfund zu leihen. Geschah es doch, so sollte der Mann das Pfand lösen. Ebenso durfte die Frau in Schuldsachen nicht angeklagt werden.» Maschke: Die Familie in der deutschen Stadt des späten Mittelalters, S. 33.

verstanden. In einigen Darstellungen ist es noch Anna, die Christus mit der Hilfe von Alphabetisierungstafeln das Lesen lehrt, während ihre Töchter die anderen Kinder unterrichten. Ein Holzschnitt, den Lucas Cranach d.Ä. 1510 angefertigt hat, verzeichnet dahingegen auf einprägsame Art und Weise, wie auch Erziehung und Alphabetisierung zur männlichen Domäne wurden. Im Jahr 1518 wurde der Holzschnitt mit Versen von Philipp Melanchthon im Sinne der reformatorischen Ideale versehen und neu gedruckt (Abb. 10). Die Verse geben ein Lied wieder, mit dem die Wittenberger Kinder am ersten Schultag in die Schule geleitet werden. Von Anna oder den drei Marien ist nicht die Rede, aber dafür davon, dass es nötig ist, lesen und schreiben zu lernen, um ein christliches Leben zu führen.[59] Dabei übernehmen Männer und Frauen sehr unterschiedliche Aufgaben, wie der Stich verhandelt.

Links unten sitzt Alphäus und belehrt mit der Hilfe eines Buches, auf dessen Textzeilen er deutet, seine beiden ältesten Söhne. Ein Rutenbündel hält er griffbereit. Rechts fasst Zebedäus seinen älteren Sohn, der ein Buch unter dem Arm hält, mit ernster Miene an den Schultern, um ihn zur Schule zu schicken. Die einzige verbliebene Aufgabe der Mütter ist es, die jeweils jüngeren Kinder zu stillen und zu beaufsichtigen. Diese sind alle nackt, was sowohl im Unterschied zu ihren älteren Brüdern auffällt, als auch im Unterschied zur Bildtradition. Dadurch erscheinen sie als Säuglinge, ihre ‹natürliche› Nacktheit wurde noch nicht einmal mit den basalsten Mitteln der Kulturalisierung, der Kleidung, behoben.

Überdeutlich wird hier ein Familienmodell veranschaulicht, das im christlichen Humanismus vorbereitet und im Modell der protestantischen Kleinfamilie eine Jahrhunderte währende Karriere machte. Die Familie wird zum spirituellen Kern der Gesellschaft. Der Familienvater übernimmt dabei eine dreifache Funktion «als Gatte, Familienoberhaupt und häuslicher Priester»[60]: Er ist leiblicher Vater und Seelsorger zugleich. Die Auswirkungen dieser Konstellation auf die Rolle der Frau und Mutter sind vielfältig. Auch wenn sie es zahlreichen Frauen ermöglichen sollte, sich aus den patriarchalischen Gemeinschaftsstrukturen der katholischen Kirche zu emanzipieren, so bleibt diese Entwicklung doch zwiespältig:

59 Vgl. Sheingorn: Appropriating the Holy Kinship, S. 190; Dörfler-Dierken: Die Verehrung der heiligen Anna, S. 263.
60 Albrecht Koschorke: Die Heilige Familie und ihre Folgen. Ein Versuch, Frankfurt a. M. 2000, S. 152. Vgl. zum Folgenden: Ebd. S. 151–162.

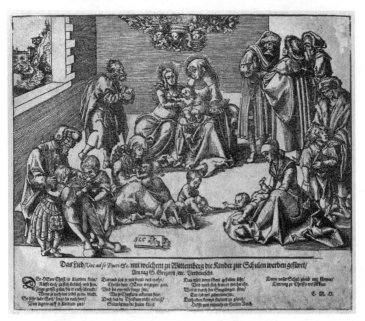

Abb. 10 Lucas Cranach d. Ä.: Heilige Sippe, Holzschnitt, 1518, Berlin,
Kupferstichkabinett, Staatliche Museen zu Berlin; Foto:
Bildagentur für Kunst, Kultur und Geschichte, Stiftung
Preußischer Kulturbesitz, Berlin/Kupferstichkabinett/Jörg
P. Anders.

Der Solidarverband der Sippe geht verloren, was dazu führen kann, dass es kein Gegengewicht gegen die patriarchale Machtkonzentration innerhalb des Kleinfamilienhaushaltes mehr gibt. Die seelsorgerische Fürsorge, die einst einem zölibatärem Beichtvater anvertraut war, geht in die Hände des Familienvaters über, der somit zum Oberhaupt über Seelsorge und Reproduktion wird. Möglichkeiten, in Klöstern und Beginenhäusern zumindest zum Teil dem patriarchalen Zugriff zu entgehen, entfallen. Die spezifisch weiblichen Formen von Religiosität, die in Zusammenhang mit der maternalen Inkarnationstheologie stehen, werden nicht mehr wertgeschätzt bzw. umgewandelt. Es ist fortan die «natürliche Mutterschaft»[61], die im privaten Raum der Kleinfamilie instrumentalisiert wird. Vater und Mutter erziehen zwar gemeinsam das Kind zum christlichen Menschen. Doch während dem Vater die Rolle zukommt, dieses Ziel mit Hilfe technischer Medien, also v.a. dem Buch, zu verfolgen, obliegt es der Mutter nun, dem Kind schon mit der Muttermilch die verinnerlichten und naturalisierten christlichen Werte einzuimpfen.[62] Auch dies ist eine Form der Mariennachfolge, allerdings eine, die auf die eher soziale Rolle Mariens als frommer, folgsamer Frau abhebt, nicht mehr darauf, dass Maria fleischlichen Anteil an der menschlichen Natur Christi hatte. Über die Auswirkungen, die diese Geschlechteraufteilungen bis heute nach sich ziehen, ließe sich diskutieren.[63]

Festzuhalten bleibt, dass Massys' Kompositionsweise die Geschlechterdifferenzierung noch nicht so eindeutig betreibt wie Cranach, bei dem sie *en détail* vorgeführt wird. Dennoch zeigt der Leuvener Annenaltar prägnant, dass ausgerechnet das Motiv der *Heiligen Sippe* zum Experimentierfeld wurde, um neue Familienkonzepte vorzustellen und zu propagieren. Diese waren erstens nicht mehr durchweg sippenförmig, sondern entsprachen auch den Kleinfamilien, die Massys als planimetrische Dreiecke ausdifferenziert. Zweitens tritt die Vaterrolle zunehmend in den Vordergrund und verdrängt die explizit maternale Inkarnationstheologie des *hortus conclusus*. An deren Stelle tritt drittens eine pädagogisch beflissene

61 Ebd. S. 161.
62 Vgl. Beate Söntgen: Mariology, Calvinism, Painting: Interiority in Pieter de Hooch's *Mother at a Cradle*; in: Ewa Lajer-Burcharth/Beate Söntgen (Hg.): Interiors and Interiority, Berlin/Boston 2016, S. 175–193, hier S. 189.
63 Barbara Vinken: Die deutsche Mutter. Der lange Schatten eines Mythos, München 2001, S. 109–144.

Inkarnationsästhetik, deren pädagogische Aspekte zur glei-
chen Zeit bzw. nur wenig später – etwa bei Cranach – auch
motivisch in die Hände von Väterfiguren gelegt werden.

Teil II: Heilige Mütter, zeugende Väter und monetäre Prokreation

Die heilige Anna und die sexuelle Reproduktion: Die Heiligung der Mutterfigur

In der *Heiligen Sippe* wird eine eigentümliche Ambivalenz von Heiligkeit und Weltlichkeit aufgezeichnet, deren konflikthafte Verfassung sich ebenfalls in der sozialen Konstruktion von Familiengefügen um 1500 niederschlägt. Auch diese werden in jener Zeit zu Funktionseinheiten, die zugleich weltliche und religiöse Aufgaben meistern sollen. Die These des II. Teils lautet, dass in Massys Triptychon nicht nur die Frage nach der Familien(neu)ordnung gestellt wird, sondern auch die Frage nach der sexuellen Reproduktion. Da sich – wie wir gesehen haben – die Väter in den Vordergrund der patriarchalichen Kleinfamilie gedrängt haben – wird in dem Tritpychon insbesondere die Frage nach der väterlichen Zeugungsfähigkeit betont. Dies äußert sich – wie wir sehen werden – symptomatisch im Motiv des Geldes.

Allerdings wird um 1500 auch die Funktion und Rolle der Mutter neu bewertet. Dabei lassen sich zwei Momente hervorheben: Einerseits wird die soziale Mutterrolle kompatibel mit religiösen Lebensformen, was sie zuvor nicht unbedingt war. Andererseits wird das jungfräuliche Ideal abgewertet, das bislang weibliche Heiligkeit garantierte. Beide komplementäre Veränderungen können sicherlich als Voraussetzung angesehen werden für das Modell der protestantischen Kleinfamilie als spirituellem Nukleus der Gesellschaft, wie es am Ende des vorangegangenen Teils angeklungen ist. Die (religiöse wie soziale) Vereinnahmung von Mütterlichkeit lässt sich aber auch schon in den Annenviten kurz vor und um 1500 beobachten, auf die im Folgenden zunächst eingegangen wird.

Im 15. Jahrhundert brechen mit der zunehmenden Laienfrömmigkeit soziale Konflikte auf, als deren Symptom sich der Annenkult verstehen lässt.[64] Denn insbesondere in den Laienkreisen der urbanen Zentren werden einerseits Werte

64 Vgl. zum Folgenden: Ashley: Image and Ideology, S. 115–121.

von mönchischen Gemeinschaften adaptiert, die andererseits aber kaum mit dem alltäglichem Lebenswandel außerhalb der Klostermauern zu vereinen sind. Dem Ideal der den ganzen Tag über regelmäßig ausgeübten *contemplatio* stehen geschäftliche Abläufe und Pflichten im Haushalt entgegen; das Ideal der Keuschheit ist für eine Ehegemeinschaft *per definitionem* unerreichbar. Weitere Fragen werden virulent: Wie weit etwa können und dürfen Laien in ihrer Frömmigkeitserfahrung ohne offizielle klerikale Führung gehen? Wie lässt sich das Ideal der Armut mit dem kaufmännischen Leben der wohlhabenden Bürger vereinen? Dieser Gegensatz von *vita contemplativa* und *vita activa* wird in der frühbürgerlichen Gesellschaft anhand der Figur der heiligen Anna ausgetragen.

Der Konflikt, der zwischen einem heiligmäßigen Lebenswandel und der gleichzeitigen Übernahme sozialer Rollen und Funktionen besteht, verdichtete sich für Frauen um 1500 in der Frage der Mutterschaft. Im 15. Jahrhundert wird es überhaupt erst gängig, Mütterlichkeit und Heiligkeit in Verbindung treten zu lassen.[65] Im Gegensatz dazu war nämlich während des gesamten Mittelalters (weibliche) Heiligkeit zumeist mit einem asketischen und jungfräulichen Ideal verbunden. Von etwa 1200 bis zur Mitte des 15. Jahrhunderts wurden überhaupt nur drei verheiratete Frauen heilig gesprochen: Elisabeth von Thüringen (1207–1231, kanonisiert 1235), Hedwig von Schlesien (1174–1243, kanonisiert 1267) und Birgitta von Schweden (1302–1372, kanonisiert 1391).[66] Zwar gab es schon vor dem 15. Jahrhundert religiös instrumentierte Formen von Mütterlichkeit, aber diese standen kaum in Bezug zur familiären Mutterrolle. Caroline Walker Bynum hat beispielsweise darauf hingewiesen, dass auch Nonnen besonders im Umfeld mystischer Frauenklöster im 13. und 14. Jahrhundert bestimmte Arten einer *imitatio Mariae* anstreben konnten, da sich in Mariens Fleisch die *humanitas* der Doppelnatur Christi materialisiert habe. Das Fleisch Mariens zu werden, bedeutete also auch, das Fleisch Christi zu werden.[67] Zur Frömmigkeits-

65 Vgl. Dörfler-Dierken: Die Verehrung der heiligen Anna in Spätmittelalter und früher Neuzeit, S. 210–252; David Herlihy: Medieval Households, Cambridge, Mass. 1985, S. 122–129.

66 Vgl. Dörfler-Dierken: Die Verehrung der heiligen Anna, S. 210–211.

67 «Im Gegensatz zu einigen neueren Deutungen waren Frauen im 13. Jahrhundert offenbar zutiefst davon überzeugt, gerade durch ihre Leiblichkeit fähig zu sein, Christus zu imitieren – ohne Rollen- oder Geschlechtsinversion. Sich als Geliebte oder als Braut zu Christus aufzuschwingen, sich in Pein und Qual der Kreuzigung zu versenken, Gott zu verzehren – all das bedeutete für die

praxis zählten meditative Techniken, die es beispielsweise erlaubten, eine Schwangerschaft der Seele zu erfahren und Christus in Form einer geistigen Geburt zu empfangen.[68] Für das 15. Jahrhundert stellt sich aber die weiterreichende Frage, wieso zunehmend tatsächliche – und nicht spirituelle – Mutterschaft als heilig erscheinen konnte oder zumindest als Ausdruck religiöser Lebensführung.

Die Mutterschaft und der Lebenswandel von verheirateten Frauen, darunter z.B. den Gattinnen von wohlhabenden Kaufleuten, erfuhren im 15. Jahrhundert eine eminente Aufwertung. Dies ist gewissermaßen die komplementäre Seite zur Domestizierung der heiligen Anna in den Sippendarstellungen. Hintergrund ist wahrscheinlich das Bedürfnis, den gesellschaftlichen Eliten erfolgreicher städtischer Kaufleute und Handwerker nicht den Anschluss an die normativen religiösen Werte zu verstellen. Die Annenviten, die v.a. im Zeitraum von 1480 bis 1500 von großer Popularität waren und in vielfachen Versionen und Auflagen verbreitet wurden, verzeichnen den Konflikt zwischen konkreter Mütterlichkeit (einer sehr wohlhabenden Frau!) und religiösem Lebenswandel. Dabei

Frau, dem, was sie ohnehin schon war [gemäß Aristoteles und Thomas von Aquin: einprägbare Materie; hk], eine religiöse Bedeutung zu verleihen. [...] Und die Mystikerinnen waren offenbar davon überzeugt, durch die Inkarnation *als* Frauen nicht nur *auch*, sondern *besonders* erlöst zu werden». Caroline Walker Bynum: Fragmentierung und Erlösung. Geschlecht und Körper im Glauben des Mittelalters, Frankfurt a.M. 1996, S. 135–136.

68 Vgl. Kuhn: Die leibhaftige Münze, S. 198–202; Peter Dinzelbacher: Die Gottesgeburt in der Seele und im Körper. Von der somatischen Konsequenz einer theologischen Metapher; in: Thomas Kornbichler/Wolfgang Maaz (Hg.): Variationen der Liebe. Historische Psychologie der Geschlechterbeziehungen, Tübingen 1995, S. 94–128. Einen umfassenden Überblick bietet auch: Rimmele: Das Triptychon, S. 168–171; Hugo Rahner: Die Gottesgeburt. Die Lehre der Kirchenväter von der Geburt Christi im Herzen der Gläubigen; in: Zeitschrift für katholische Theologie, Bd. 59 (1935), S. 333–418; Elisabeth Gössmann: Die Verkündigung an Maria im dogmatischen Verständnis des Mittelalters, München 1957, S. 209–211. Bisweilen konnte diese geistige Geburt durchaus somatisch erfahren werden. So heißt es beispielsweise in den *Revelaciones* der Birgitta von Schweden: Zu Weihnachten «wandelte die Braut Christi ein großer Jubel des Herzens an, daß sie sich vor Freude kaum zu halten vermochte, und im nämlichen Augenblicke fühlte sie im Herzen eine empfindliche und wunderbare Regung, als wenn ein lebendiges Kind im Herzen wäre, das sich hin und her wälzte». Maria erscheint, um ihr und ihren verwunderten Beichtvätern zu erklären, dass es sich nicht um eine Täuschung, sondern um eine Gnadengabe handele: «das Zeichen der Ankunft meines Sohnes in deinem Herzen». Birgitta von Schweden: *Revelaciones*, Rom 1628, liber 11,18. Die Übersetzung zitiert nach Dinzelbacher: Die Gottesgeburt, S. 118.

lösen sie ihn am Beispiel des Familienlebens der heiligen Anna mustergültig auf.

Als Beispiel ziehe ich *Die histori van die heilige Moeder santa Anna* heran, eine Bearbeitung der Annenlegende des Jan van Denemarken durch Wouter Bor.[69] Die frühniederländische Erstausgabe erschien 1499 und der Text wurde in zahlreichen Versionen übersetzt und verbreitet.[70] In dieser Vita wird das eheliche Leben, v. a. das Leben von Mutterfiguren, durchweg positiv bewertet.[71] Der mögliche Konflikt zwischen jungfräulichem und ehelichem Stand wird eingangs in einer kurzen Episode erwähnt und anschließend förmlich mit der Notiz ‹bearbeitet› versehen und zu den Akten gelegt. Die Episode – eine Hinzufügung zur Annenlegende aus dem letzten Viertel des 15. Jahrhunderts[72] – handelt von Annas Mutter Emerentia, die im Alter von 17 Jahren verheiratet werden soll, was ihrer Entscheidung zu einem jungfräulichen Leben entgegen steht. Sie wendet sich deswegen an eine Gemeinde von Prophetenjüngern auf dem Berg Karmel.[73] Diesen erscheint nach dreitägigem Gebet in einer Vision ein Baum mit drei Ästen, von denen einer mit einer wunderbaren Blüte verziert war. Aus dem Stamm Emerentias soll die Frucht Jesu Christi emporwachsen. Die zukünftige Inkarnation wird an die eheliche Lebensweise von Emerentia und Anna gebunden. Die Erzählung von der jungfräulichen Mutter Maria wird somit narrativ in die Geschichte nicht nur einer, sondern zweier ‹herkömmlicher› Mütter eingebettet, deren Entscheidung zum Eheleben die Inkarnation Gottes bedingt, was gerade durch

69 Wouter Bor: Die Histori Va[n] Die Heilige Moed[er] Santa A[n]na En[de] Va[n] Haer Olders Daer Si Va[n] Gebore[n] Is En[de] Va[n] Hore[n] Leue[n] En[de] Hoer Penite[n]ci En[de] Mirakele[n] Mitte[n] Exempelen, Zwolle 1499; http://lib.ugent.be/catalog/bkt01:000288521 (aufgerufen: 29. 02. 2016).

70 Vgl. Dörfler-Dierken: Die Verehrung der heiligen Anna, S. 162 u. 297. Dörfler-Dierken geht davon aus, dass van Denemarken erst auf frühniederländisch geschrieben und dann auf lateinisch übersetzt hat; Bor habe diese Vorlage dann im Zuge seiner Bearbeitung wieder zurück ins frühniederländische übersetzt. Brandenbarg geht davon aus, dass schon eine frühniederländische Ausgabe von 1491 von Bor bearbeitet worden sei. Vgl. Brandenbarg: St Anne and Her Family, S. 105; Brandenbarg: Saint Anne. A Holy Grandmother and Her Children, S. 48 u. 63.

71 Vgl. zum Folgenden: Dörfler-Dierken: Die Verehrung der heiligen Anna, S. 214–217.

72 Vgl. Brandenbarg: Saint Anne. A Holy Grandmother and Her Children, S. 44–45.

73 Vgl. ebd. zur Rolle der Karmeliter für den Annenkult, die sich bzw. ihre legendären Vorläufer über diese Hinzufügung in die Heilsgeschichte eingeschrieben haben. Vgl. Dörfler-Dierken: Die Verehrung der heiligen Anna, S. 146–153.

die Verdopplung und Wiederholung der mütterlichen Figuren in Anna und Emerentia ein besonderes Gewicht erlangt.

Die Annenviten lassen keinen Zweifel daran, dass die Figur Annas auf geradezu ideale Art und Weise dazu geeignet ist, eine Mutterfigur als Vorbild für die Lebensweise der Rezipienten zu etablieren.[74] Ihr Status als Heilige steht dabei außer Frage, sie rückt gelegentlich in eine Art metonymischer Nähe und Verwechselbarkeit mit ihrer Tochter Maria, wobei auch hier auf Parallelen geachtet wird wie die, dass beispielsweise beide im Tempel erzogen wurden. Geradezu hyperbelhaft wird anhand von Anna der Status der Ehe betont, da sie ja nicht nur einmal, sondern drei Mal geheiratet und auch drei Kinder bekommen habe. Während das Wissen um den Stammbaum Mariens und das Trinubium Annas schon im 13. Jahrhundert in der *Legenda Aurea* des Jacobus von Voragine etabliert war, wird das liebevolle Verhältnis aller Familienmitglieder untereinander durch die Hinzufügung anekdotischer Details ausgeschmückt. Die jeweiligen Ehegatten zueinander, die Kinder zu den Eltern, die Geschwister untereinander: Alle pflegen einander liebevoll zugewandte Umgangsformen, die als religiöse Lebensform geschildert werden. Anna widmet sich neben dem Gebet der Handarbeit und hält auch ihre Töchter dazu an. Das Thema der Jungfräulichkeit taucht nur *en passant* wieder auf. Durch die Emerentia-Begebenheit auf dem Berg Karmel wird der gesamten weiblichen Linie der Wunsch nach Jungfräulichkeit gleichsam *a priori* beglaubigt. In diesem Falle reicht der Wunsch aus, um den heiligen Status zu bestätigen. Die erwünschte Jungfräulichkeit kann bzw. muss auch nicht gegen den höheren Zweck, nämlich die Familienbegründung, durchgesetzt werden. Von Anna heißt es bei van Denemarken, dass ihr die Vorstellung, drei Mal heiraten zu müssen, widerlich erschienen sei. Doch Anna sei – so heißt es dort ganz lapidar – daran gewöhnt gewesen, alles drei Mal zu tun, da Gott selbst dreifaltig ist. Deswegen sei auch der Befehl Gottes, nicht ein oder zwei Mal, sondern drei Mal zu heiraten, selbstverständlich befolgt worden.[75] Der Kniff an solchen Passagen liegt darin, einen Konflikt zu beseitigen, der verheiratete Frauen in den vorangehenden Jahrhunderten begleitet hatte: Diese blieben stets zwei Herren Rechenschaft und Gehorsam

74 Im Folgenden referiere ich: Dörfler-Dierken: Die Verehrung der heiligen Anna, S. 210–227; Brandenbarg: Saint Anne. A Holy Grandmother and Her Children, S. 48–53; Brandenbarg: St Anne and Her Family, S. 105–111.
75 Vgl. Brandenbarg: Saint Anne. A Holy Grandmother and Her Children, S. 51.

schuldig, Gottvater und dem Ehemann. Gegenüber dem einen, vertreten durch den Beichtvater, sollten sie ein tugendhaftes, ‹engelgleiches› und jungfräuliches Ideal verfolgen, gegenüber dem anderen die Aufgaben der Prokreation vollziehen.[76] Hier aber ist es Gottes expliziter Wunsch, dass die sexuelle Reproduktion vollzogen werde, und zwar gleich drei Mal, womit alle Zweifel an der Legitimität sexueller Reproduktion heiliger Frauen getilgt sein sollten.

Den Annenviten waren jeweils Mirakelsammlungen beigegeben, in denen die Wunder erzählt wurden, mit denen die heilige Anna denjenigen beisteht, die zu ihr beten.[77] Wenn also die Nachahmung der in den Viten geschilderten Familienformen nicht für ein sowohl in gesellschaftlicher wie religiöser Hinsicht erfolgreiches Leben ausreichten, so kann sich Anna als Fürsprecherin vor Gott und auch durch ihre Wundertaten erbarmen: Reichtum, soziales Ansehen und Nachkommenschaft werden durch ihr wundertätiges Eingreifen garantiert und winken demjenigen zur Belohnung, der zu ihr betet. Gerade die Unterstützung von Wohlstand (oder die Abwendung von Armut) und die Ermöglichung von Nachkommenschaft stechen proportional gegenüber ihren anderen Wundertaten hervor. In einigen Beispielen treten Vertreter des Kleriker-Standes auf, die sich gegenüber der Heiligen geringschätzig verhalten, weil sie nicht dem jungfräulichem Ideal des geistlichen Standes entspricht. Diese werden eines besseren belehrt oder erleiden einen plötzlichen Tod.[78]

Diese Neubewertung von Mütterlichkeit spiegelt sich in der Motivgeschichte der *Heiligen Sippe* wieder: Der *hortus conclusus* war zugleich jungfräulicher wie mütterlicher Bildraum und konnte deswegen die maternale Inkarnationstheologie vermitteln. Um 1500 wird er ersetzt durch perforiertere Raumformen, die nicht mehr die Jungfräulichkeit der Mütter betonen, sondern die Kernfamilien jeweils enger zusammenrücken lassen. Damit werden auch die ehemals ‹heiligeren› Figuren ‹verbürgerlicht› und ‹domestiziert›. (Wir werden in Teil III sehen, dass Massys dieser Tendenz entgegenzusteuern versucht.)

76 Vgl. Koschorke: Die Heilige Familie, S. 143–145; Dörfler-Dierken: Die Verehrung der heiligen Anna, S. 214.
77 Vgl. Dörfler-Dierken: Die Verehrung der heiligen Anna, S. 227–252; Brandenbarg: Saint Anne. A Holy Grandmother and Her Children, S. 54.
78 Dörfler-Dierken: Die Verehrung der heilgen Anna, S. 234–235.

Das Geld und die sexuelle Reproduktion: Zeugungen «contra naturam»?

Die beiden Flügelaußenseiten klammern in einem waghalsigen Zeitraffer eine Zeitspanne von zwanzig Jahren ein, über die es eigentlich nichts zu erzählen gibt, als dass in ihnen keine Zeugung stattgefunden hat. Das Thema der gescheiterten Zeugungsakte bestimmt die Außenseiten und *ex negativo* auch noch die Innenansicht, in der die Fülle an Nachkommen zu sehen ist, die daraus resultiert, dass das Hindernis der Zeugungsunfähigkeit ausgeräumt wurde. Zeugung oder gar Zeugungsunfähigkeit zu visualisieren, ist allerdings keine leichte Aufgabe, sie kann im sakralen Bildauftrag nur indirekt angegangen werden. Die These lautet, dass die Frage männlicher Prokreativität anhand der Münzen thematisiert wird, die aus den Händen des Priesters tröpfeln.

Bereits im Protoevangelium des Jakobus aus dem zweiten Jahrhundert wird berichtet, dass Joachims Opfergabe im Tempel vom Hohepriester abgelehnt werde, weil die Ehe von Joachim und Anna kinderlos geblieben sei. Im sogenannten Evangelium des Pseudo-Matthäus aus dem 8./9. Jahrhundert, eine der wichtigsten Quellen für die Geschichten um die Eltern Mariens, wird die Begebenheit weiter ausgeschmückt. Auch hier ist die Rede davon, dass die Ehe von Joachim und Anna während der ersten zwanzig Jahre kinderlos bleibt. Diese Unfruchtbarkeit wird aber auf eigentümliche Weise mit einem Übermaß an Fortpflanzungsereignissen kontrastiert. Joachim wird uns nämlich als Besitzer zahlreicher, geradezu reproduktionsfreudiger Schafherden vorgestellt. Weil Joachim seinen Besitz nämlich drittelt (einen Teil für die Bedürftigen, einen Teil für den Tempel, den dritten Teil für sich), belohnt Gott ihn schon im Alter von fünfzehn Jahren mit dieser einzigartigen Fruchtbarkeit: «Der Herr vervielfachte seine Herden, so dass

 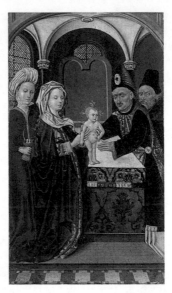

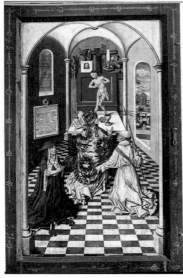

Abb. 11a–c Meister von 1473: Sippenaltar; Abb. 11a: Detail aus Abb. 11;
Abb. 11b: Bildfeld auf dem rechten Flügel (innen) mit der
Darbringung Jesu; aus: Viktoria Lukas: St. Maria zur Wiese.
Ein Meisterwerk gotischer Baukunst in Soest, München/
Berlin 2004, S. 129; Abb. 11c: Linker Flügel (außen) mit der
Gregorsmesse; aus: Jürgen Prigl (Hg.): St. Maria zur Wiese,
Soest 2013, Abb. 36.

kein Mensch im Volk Israel ihm gleichkam.»[79] Wird die Szene
des abgelehnten Opfers bildlich dargestellt, so dient meist ein
Schaf bzw. Lamm als (abgewiesene) Opfergabe.[80] Der Text des

79 «[M]ultiplicabat dominus greges suos, ita ut non esset similis illi in populo
Israel.» Anonymus (Pseudo-Matthäus): Liber de ortu beatae Mariae et infantia
salvatoris; in: Constantin Tischendorf (Hg.): Evangelia Apocrypha, Leipzig 1876,
S. 51–112, hier S. 54–55.

80 Oft wird das Schaf motivisch eingesetzt, um die Szene zu dramatisieren. Bei
Giotto (Capella degli Scrovegni) scheint sich der traurige Joachim zu trösten,
indem er mit dem Schaf kuschelt. Bei Dürer (in der Kupferstich-Reihe zum
Marienleben) wird das Schaf mit Gewalt vom Altar geschoben. Im LCI werden
keine Beispiele mit Münzen genannt. Vgl. G. Kastner: Joachim: Vater Mariens;
in: LCI, Bd. 7, S. 66.
Beispiele, bei denen ausschließlich Münzen als Opfer auftauchen, sind selten:
Meister des Albrechtsaltars: Zurückweisung des Opfers Joachims und Annas,
Wien, Belvedere, Inv.-Nr. 4900, um 1435/1440; Bernard van Orley (Werkstatt):
Zurückweisung des Opfers durch den Hohepriester, Linker Flügel eines Altars,
Brüssel, Musées royaux des Beaux-Arts de Belgique, Inv.-Nr. 1434, 1528. Diese
Version scheint Massys' Vorbild aufzugreifen.
Einigermaßen verbreitet sind Beispiele, bei denen ein Schaf und Münzen
zu sehen sind: Meister der Ansicht von Sainte-Gudule: Zurückweisung des
Opfers Joachims, ehemals Sammlung Michel van Gelder (aktuell verschollen),
1476–1500 (Abbildungen finden sich im Photoarchiv (balat.kikirpa.be) des bel-
gischen Instituts für kulturelles Erbe); Anonymus (Antwerpen): Linker Flügel
eines Altars der Heiligen Sippe, Leuven, M – Museum Leuven, Inv.-Nr. S/8/O,
1521–1530; Hans Holbein d.Ä.: Linker Flügel, Weingartner Altar, Augsburg,
Dom, 1493. Die Figuren des Weingartner Altars (insbesondere die Kleidung
Joachims) gleichen den Figuren auf den Flügeln des Soester-Altars von 1473.
In der Soester Tafel gibt es eine interessante Verknüpfung zwischen Geld und
Leib Christi: Der Altar aus der Opferszene (Innenansicht linker Flügel, Bild-
feld links oben, Abb. 11a) taucht nämlich in der Szene mit der Darstellung Jesu
im Tempel (Innenansicht rechter Flügel, Bildfeld links unten, Abb. 11b) wieder
auf, und zwar fast ‹wortwörtlich› (ähnlicher textiler Schmuck des Altars, Prie-
ster und Assistenzfigur in je ähnlicher Kleidung). Während der Altar in der
Szene des abgelehnten Geldopfers leer bleibt (bis auf das Buch), wird diese
Leere hier gefüllt. Es handelt sich um eine Art metonymischem Ersetzungs-
vorgang: Die Münzen werden in der einen Szene vom Altar gewischt und das
Vakuum wird in der anderen Szene durch den nackten Leib des Christuskna-
ben gefüllt. Beide Szenen korrespondieren darüber hinaus mit der Gregors-
messe auf der Außenansicht (linker Flügel, Abb. 11c), wo wiederum der gleiche
Altar und das gleiche Priestergewand auftauchen, während die Hostie sich
vor den Augen Gregors in den Leib des Schmerzensmannes verwandelt hat.
In dieser Darstellungsverkettung, in der diverse Ersetzungsfiguren von den
Münzen bis zum eucharistischen Opfer führen, scheint die Vergleichbarkeit
zwischen Münzkörper und Leib Christi durch. Denn beides sind Medien der
Wandlung. So schreibt etwa Honorius Augustodunensis im 12. Jahrhundert:
«Von daher wird das Bild des Herrn mit den Buchstaben (seines Namens)
auf dieses Brot geprägt, weil auch auf den Münzen das Bild und der Name
des Kaisers geschrieben wird». Honorius Augustodunensis: Gemma animae
(PL, Bd. 172), Sp. 555; Übersetzung zitiert nach: Gerhard Wolf: Schleier und
Spiegel. Traditionen des Christusbildes und die Bildkonzepte der Renaissance,

Pseudo-Matthäus legt dies nahe: «Folglich machte er bei den Lämmern oder Schafen oder bei der Wolle oder überhaupt bei allem, was auch immer er zu besitzen schien, drei Teile»[81], von denen er stets zwei spendet bzw. als Opfergabe verwendet.

Auf dem rechten Flügel (Abb. 1) aber ist keine Spur von einem Lamm (bzw. einem Schaf oder einem Stückchen Wolle) zu sehen. Im Zentrum des Dramas, dem die Blicke der Beteiligten gelten, stehen dahingegen die Münzen, die der Hohepriester mit verächtlicher Geste zu Boden fallen lässt. Die ikonographische Ersetzung des gängigeren Lammes durch die Münzen ist auf mehreren Ebenen bedeutsam. Zunächst einmal mag es dazu beitragen, Joachim als Identifikationsfigur für die Mitglieder der Annenbruderschaft zu etablieren. Denn das Geld, das als allgemeiner Mittler in jedem Handel zu Tage tritt, wird die wohlhabenden Bruderschaftsmitglieder stärker aneinander gebunden haben als ein konkretes Gut wie Lämmer oder Wolle. Des Weiteren bestanden die Opfergaben, die die Mitglieder der Kirche spendeten, ja auch aus monetären Zuwendungen, mit deren Hilfe z.B. Messen gelesen werden konnten, Wachs für Kerzen gekauft oder eben ein bedeutendes Triptychon in Auftrag gegeben wurde. Wichtiger aber erscheint mir eine weitere Ebene: Zwar ersetzt das Geld das ikonographisch herkömmlichere Lamm, aber der Kontrast bleibt derselbe: Stehen in der überlieferten Ikonographie die übernatürliche und von Gott beförderte Fruchtbarkeit der Schafherden im eigentümlichen Kontrast zur Unfruchtbarkeit von Joachim und Anna, so besetzt nun die womöglich ebenfalls übernatürliche Vermehrungsfähigkeit des Geldes die

München 2002, S. 70. An anderer Stelle fügt er hinzu, dass Christus der wahre Denar sei: «et ipse est verus denarius». Honorius Augustodunensis: Eucharistion (PL, Bd. 172), Sp. 1256. In solchen Quellen wird zwar scheinbar der Kontrast zwischen Münzen und Hostien, zwischen Erlös und Erlösung, zwischen der scheinbaren Fruchtbarkeit des Geldes und der heilsbringenden Frucht des Leibes Mariens hervorgehoben, nolens volens tritt allerdings auch deren klammheimliche Vergleichbarkeit hervor. Vgl. Kuhn: Die leibhaftige Münze, S. 13–20 u. 287–293. Vgl. zu den Gemeinsamkeiten von Münzen und Hostien im Mittelalter: Hörisch: Kopf oder Zahl, S. 32–33; Shell: Art and Money, S. 14–16; Jacques Le Goff: Geld im Mittelalter, Stuttgart 2011, S. 127.
In der Soester-Tafel wird das ‹falsche› Geldopfer (im Übrigen auch durch das Spiel mit den Außen- und Innenseiten) gegen das ‹wahre› eucharistische Opfer ausgespielt. Bei Massys wird dieser Kontrast in denjenigen zwischen Geld einerseits und Fülle durch Nachwuchs andererseits überführt.

81 «Ergo sive in agnis sive in ovibus sive in lanis sive in omnibus rebus suis quascumque possidere videbatur tres partes faciebat». Anonymus (Pseudo-Matthäus): Liber de ortu beatae Mariae et infantia salvatoris, S. 54.

freigewordene Stelle dieser (Un-)Gleichung. Es wurde argumentiert, dass die Kinderlosigkeit Joachims diesen in einem rituellen Sinne ‹unrein› machen würde, und ihm deswegen der Zutritt zum Tempel und zur Opfergabe verwehrt werde.[82] Für Massys' ikonographische Lösung lässt sich dies präzisieren: Die Unreinheit besteht in einer eigentümlichen Kombination zweier Momente: der Kombination aus fruchtbarem Geld und unfruchtbarer Ehe. In der Gegenüberstellung von Münzen, die sich wie eine Schafherde vervielfältigen könnten, und einem unfruchtbaren männlichen Körper, der in zwanzig Jahren nicht ein einziges Kind gezeugt hat, tritt ein ganz spezifisches Unbehagen hervor, das auf einen recht langen kulturgeschichtlichen Vorspann verweisen kann.

Denn die Rede von der Fruchtbarkeit des Geldes ist ein seit Aristoteles häufig geäußerter Topos.[83] In der *Politik* schreibt Aristoteles: Der Zins weise dem Geld die

«Bestimmung an, sich durch sich selbst zu vermehren. Daher hat er auch bei uns den Namen tokos (Junges) bekommen; denn das Geborene (tiktomenon) ist seinen Erzeugern ähnlich, der Zins aber stammt als Geld vom Gelde. Daher widerstreitet auch diese Erwerbsweise unter allen am meisten dem Naturrecht.»[84]

Das Geld kann sich im Zins vervielfältigen, ‹Kinder› zeugen und eignet sich damit illegitimerweise Momente einer ‹natürlichen› Fruchtbarkeit an. Dieser selbst wiederum in unzähligen Varianten vervielfältigte Topos lässt sich nicht einfach dadurch auflösen und abmildern, dass man ihn mit dem Hinweis auf seine Metaphorizität zu bändigen versucht, als ob die Vervielfältigung des Geldes nur ein akzidentelles *tertium com-*

82 Eine Vorstellung, die sich in unterschiedlichen Quellen des 15. Jahrhunderts belegen lässt, wie Ashley schreibt: «N-Town [ein Manuskript aus dem 15. Jahrhundert mit den Texten mehrerer Schauspiele; hk] is filled with purgation rituals, which reestablish the purity of the central characters. Paradigmatic of this type of ‹cosmology,› [...] is Joachim's exclusion from the temple. Is is a matter not of what Joachim has *done* but of his violating through barrenness the conditions of admittance to the temple. His presence pollutes and violates the temple. Holiness, not virtue, is at issue here, where the temple is the symbol of all holy places and bodies». Ashley: Image and Ideology, S. 117.

83 Vgl. zum Folgenden: Holger Kuhn: From the Household of the Soul to the Economy of Money. What Are Sixteenth-Century Merchants Doing in the Virgin Mary's Interior?; in: Ewa Lajer-Burcharth/Beate Söntgen (Hg.): Interiors and Interiority, Berlin/Boston 2016, S. 229–246, hier S. 236–240; Kuhn: Die leibhaftige Münze, S. 169–175 u. 314–325.

84 Aristoteles: Politik, in: Ders.: Philosophische Schriften in sechs Bänden, übers. E. Rolfes, Bd. 4, Hamburg 1995, I.2., 1258 b, S. 23.

parationis mit der sexuellen Reproduktion teilen würde (näm-
lich, dass sich etwas vervielfältige). Denn die Wirksamkeit
dieses Topos geht weit über eine rein äußerliche Ähnlichkeit
hinaus. Seit der Antike gibt es zahlreiche jeweils kulturhisto-
risch spezifische und differierende Stationen (und sie reichen
im Grunde bis zu der heutigen Rede vom Humankapital), an
denen die Medientechnik des Geldes, die sexuelle sowie die
soziale Reproduktion eng aneinander gebunden und biswei-
len sogar miteinander verschmolzen werden. In unserem
Zusammenhang ist die Art und Weise bedeutsam, wie Aristo-
teles' Zins-Analyse seit dem 13. Jahrhundert im christlichen
Kontext aufgegriffen wurde. Die Verdikte, mit denen vor allem
in der Scholastik der Zins als eine Art Schöpfungstravestie dis-
kreditiert werden konnte, stammen in direkter Linie von Aris-
toteles ab, wie Thomas von Aquin penibel nachweist:

> «Das Geld aber ist nach dem Philosophen im Fünften der
> Ethik und im Ersten der Staatslehre vornehmlich erfun-
> den, um Tauschhandlungen zu tätigen. Und so besteht der
> eigentliche und hauptsächliche Gebrauch des Geldes in
> seinem Verbrauch oder im Ausgeben des Geldes, sofern es
> für Tauschgegenstände aufgewandt wird. Und deshalb ist
> es an sich unerlaubt, für den Gebrauch des geliehenen Gel-
> des eine Belohnung zu nehmen, die man Zins nennt.»[85]

Einige vielzitierte Beschwörungsformeln, die im Mittelalter
populär waren, werden Thomas von Aquin zugeschrieben:
«Nummus nummum non gerit/Eine Münze brütet keine
Münze aus» oder «Nummus non parit nummos/Eine Münze
erzeugt keine Münzen»[86]. Wenn das Geld seine bezeichnende
und repräsentierende Funktion überschreitet, wenn es sich
selbsttätig reproduzieren kann, so eignet es sich eine Fähig-
keit zur Schöpfung, zur *creatio ex nihilo* an, die nur Gott
zusteht, so lautet das Urteil im 13. Jahrhundert. Das schließt
im Übrigen nicht aus, dass bestimmte Formen des Zinses, die
wirtschaftlich notwendig erscheinen, von Thomas legitimiert
werden.

85 «Pecunia autem, secundum Philosophum 5 Eth. [c. 8] et 1 Pol. [c. 9], principa-
 liter est inventa ad commutationes faciendas: et ita proprius et principalis
 pecuniae usus es ipsius consumptio sive distractio, secundum quod in
 commutationes expenditur. Et propter hoc secundum se est illicitum pro
 usu pecuniae mutuatae accipere pretium, quod dicitur usura.» Thomas von
 Aquin: Summa Theologica, Heidelberg/Graz/Wien/Köln 1934, (= Die deutsche
 Thomas-Ausgabe Bd. 1), pars II.2, q. 78, a. 1 (S. 366–367).
86 Zitiert nach Jacques Le Goff: Wucherzins und Höllenqualen. Ökonomie und
 Religion im Mittelalter, Stuttgart 2008, S. 38.

Doch selbst diese Einhegungen des Zinses verhindern nicht, dass das Geld suspekt bleibt. Das Geld, so ist ebenfalls im 13. Jahrhundert zu lesen, könne dank dämonischer Unterstützung ein Eigenleben bekommen, es arbeite unermüdlich, sogar sonntags.[87] Was im Zins eigentlich verkauft werde, so wird darüber hinaus geurteilt, sei die Zeit. Diese wiederum kann das Geld aber nur dem lieben Gott gestohlen haben, wiederum ein Diebstahl an der Schöpfung Gottes. Der Weg des Wucherers, der die dämonischen Kräfte ausbeutet, durch welche das Geld schöpferisch wird, führt zumeist, sei es in den Predigten, sei es in den mittelalterlichen Bildern und Skulpturen, in die Hölle.[88] In Dantes Hölle z. B. findet sich der Wucherer direkt neben dem Sodomiten wieder.[89] Gebrandmarkt wird damit die artifizielle Fortpflanzung des Geldes, seine angeblich emsige Scheinfruchtbarkeit, die ähnlich wie Homosexualität als Sodomie bezeichnet wird. Sie bestehe nur in widernatürlichem Genuss und sei Fortpflanzung bestenfalls zum Schein.

Auch Erasmus von Rotterdam kennt die Rede von der Fruchtbarkeit des Geldes. In den *Parabolae sive similia*, die 1514 zum ersten Mal veröffentlicht wurden, vergleicht Erasmus den Geldverleiher mit einem übernatürlich fruchtbarem Hasen:

«As soon as the hare gives birth and nourishes its young, it breeds again. So it is with moneylenders, for money lent, even before it has conceived, gives birth; for while they are giving they seek immediate returns and as they set money down they take it up again and lend at interest that which they receive as interest.»[90]

87 Vgl. zum Folgenden: Le Goff: Wucherzins und Höllenqualen, S. 19–62; Jochen Hörisch: Kopf oder Zahl. Die Poesie des Geldes, Frankfurt a. M. 1996, S. 125.

88 Vgl. Ulrich Rehm: *Avarus non implebitur pecunia*. Geldgier in Bildern des Mittelalters; in: Klaus Grubmüller/Markus Stock (Hg.): Geld im Mittelalter. Wahrnehmung – Bewertung – Symbolik, Darmstadt 2005, S. 135–181.

89 Dante Alighieri: Die göttliche Komödie, Gütersloh 1960, Canto XI, Verse 95–111.

90 Desiderius Erasmus: Parabolae sive similia; in: Lizette Islyn Westney: Erasmus's *Parabolae sive similia*: Its Relationship to Sixteenth Century English Literature. An English Translation with a Critical Introduction, Salzburg 1981, S. 45–181, hier S. 71. Vgl. auch Desiderius Erasmus: Parabolae sive similia; in: Craig R. Thompson (Hg.): Collected Works of Erasmus, Bd. 23, Toronto 1978, S. 123–277, hier S. 159. Erasmus scheint in dieser rätselhaften Passage auf das Giralgeld anzuspielen. Ein Bankier kann Geld verleihen, das nur in den Büchern steht, wenn beispielsweise ein Zinsertrag, der noch fällig ist, schon im Haben/Credit steht. Er kann ihn dann schon weiterverleihen und Zinsen (zweiter Ordnung) mit Zinsen (erster Ordnung) verdienen, die er de facto

An anderer Stelle greift Erasmus ganz explizit das Verdikt des Aristoteles auf, dem zufolge die Reproduktion des Geldes ‹wider die Natur› sei. In einer aus dem Jahr 1515 stammenden Ausgabe der *Adagia* schreibt er: «Andererseits ist es, wie Aristoteles in der Politik schreibt, wider die Natur (praeter naturam), dass Geld ‹Geld trägt› (ut pecunia pecuniam pariat)»[91], was Erasmus im Übrigen nicht davon abhält, Bankiers und Geldverleiher in den folgenden Passagen – wenn auch ein wenig kleinlaut[92] – zu verteidigen.[93]

Das Geld allerdings scheint sich nicht immer an fromme Richtlinien und Wünsche zu halten und verzichtet nicht auf seine reproduktiven Fähigkeiten, es pflanzt sich fort wie die Kaninchen und wird ganz selbständig schöpferisch tätig. Dadurch zieht es allerdings auch den Verdacht auf sich, mit dem Teufel im Bunde zu stehen: «Gellt est verbum Diaboli», schreibt noch Martin Luther, «per quod omnia in mundo creat, sicut Deus per verum verbum creat.»[94] Durch das Geld vollziehe der Satan also gleichsam eine Schöpfungsparodie. So lässt sich vom 13. Jahrhundert bis zum 16. Jahrhundert

noch gar nicht eingenommen hat. Dadurch wird Geld fruchtbar, das noch gar nicht empfangen wurde.

91 «Siquidem praeter naturam est, quemadmodum in Politicis scripsit Aristoteles, ut pecunia pecuniam pariat.» Desiderius Erasmus: Mehrere tausend Sprichwörter und sprichwörtliche Redensarten (Auswahl)/Adagiorum chiliades (Adagia selecta); in: Werner Welzig (Hg.): Erasmus von Rotterdam. Ausgewählte Schriften, Bd. 7, Darmstadt 1972, I 9,12 (S. 442–443).

92 «[E]s entgeht mir nicht, daß sich ihre Tätigkeit sogar ganz gut rechtfertigen ließe, stünde dem nicht die Autorität der Väter entgegen, die sie verurteilt haben. Zumal wenn ich die Sitten unserer Zeit betrachte, bin ich weit eher geneigt, einen Geldverleiher zu akzeptieren, als dieses schmutzige Pack von Händlern». «[F]oenatoribus, quorum artem video probe defendi posse, nisi patrum auctoritas olim eam damnasset. Praesertim si respicias ad horum temporum mores, citius foeneratorem probarim quam sordidum hoc negociatorum genus». Ebd. S. 443–445.

93 Im Vorgriff auf Teil III sei erwähnt, dass die Unfruchtbarkeit des übermäßigen Zinses auch mit seinem Status als Zeichenoperation zusammenhängt. Demnach können auch die Zeichenoperationen der Sprache, wenn sie nicht von der Rhetorik entsprechend kultiviert und fruchtbar gemacht werden, als unfruchtbar erscheinen: «Men say that seed that is ejaculated immediately is useless for procreation; in the same way the speech of talkative people leads to no profit.» Erasmus: Parabolae sive similia; in: Westney: Erasmus's *Parabolae sive similia*, S. 68. Vgl. zum Zusammenhang von humanistischer Rhetorik, der (Über-)Zeugungskraft der Sprache und der Zeugungskraft des Geldes: Lorna Hutson: The Usurer's Daughter. Male Friendship and Fictions of Women in Sixteenth-Century England, London/New York 1994.

94 Martin Luther: Tischreden, in: D. Martin Luthers Werke. Kritische Gesamtausgabe. Abt. 2, Band. 1, Weimar 1532/1912, S. 170.

eine Diskursgeschichte rekonstruieren, in der – wie Jochen Hörisch resümiert – festzustehen scheint, «daß die natürliche Fortpflanzungskraft weit vor der des Geldes rangiert – ja daß Geld, wenn es sich zinstragend zu vermehren scheint, der göttlichen Schöpfung, aber auch der Prokreationskraft ihres menschlichen Ebenbildes hohnspricht.»[95]

Damit sind wir bei der Unterstellung des Hohepriesters in Massys' Außentafel angekommen: Der Vorwurf, der hier erhoben wird, besteht eben darin, dass die artifizielle Fortpflanzung des Geldes – Joachim ist ja ein wohlhabender Mann – keinen harmonischen Gegenpol in seiner geschlechtlichen Reproduktionskraft finde. Die Fortpflanzung des Geldes ohne jede korrespondierende geschlechtliche Fortpflanzung ist suspekt. Noch im 15. Jahrhundert hielten Mediziner und Kleriker es für wahrscheinlich, dass die Frauen von Wucherern steril sein müssten, da die reproduktiven Fähigkeiten des Paares gleichsam vom Geld abgezapft würden.[96]

95 Hörisch: Kopf oder Zahl, S. 125.
96 Vgl. Marc Shell: Art and Money, Chicago 1995, S. 126; Marc Shell: The End of Kinship. «Measure for Measure». Incest, and the Ideal of Universal Sibling-hood, Stanford 1988, S. 29–30 u. 124–127. Daneben ist zu betonen, dass Zeugungslehren mindestens bis ins 17. Jahrhundert postulieren, dass Gott an der Zeugung einer jeden menschlichen Seele beteiligt ist. Die Zeugungshoheit des biologischen Vaters ist damit stets eingeschränkt. Vgl. Koschorke: Die Heilige Familie, S. 161. Wucherer vertrauen auf die dämonischen Zeugungskräfte des Geldes, die die göttliche Zeugungsunterstützung nur persiflieren kann.

Der heilige Joachim als Leuvener Fortunatus: Reichtum und Zeugungskraft

Die eigentliche Pointe besteht allerdings darin, dass Massys in dieser Diskurstradition eine Bruchlinie aufzeichnet. Denn auf offenkundige Art und Weise negiert das Triptychon ja die Unterstellung des Hohepriesters. Joachim und Anna werden sehr wohl Nachkommenschaft zeugen – und was für eine! – und die Unfruchtbarkeit des Paares wird sich in geradezu überbordende Fruchtbarkeit verwandeln. Gerade dies wird sichtbar, sobald das Triptychon geöffnet wird. Man hat es hier mit einer Art Deckungsverhältnis zu tun. So wie die Wertbehauptung eines Geldstückes durch einen bestimmten Anteil an Edelmetall gedeckt werden kann, so wird hier die Reproduktionsfähigkeit des Geldes durch die Prokreation seiner Besitzer gedeckt.[97] Dieses Deckungsverhältnis wird in dem Triptychon ganz buchstäblich und handgreiflich umgesetzt. Es vollzieht bzw. offenbart sich, wenn von den monetären Opferszenen der Außenansicht zur Innenansicht umgeschaltet wird und in der Mitteltafel (Abb. 3) die Früchte des Leibes Annas feierlich ausgebreitet werden. Monetäre Reproduktion, so klingt hier mit, ist durchaus zu legitimieren, wenn sie von sexueller Reproduktion begleitet bzw. gedeckt wird.[98]

In diesem Zusammenhang ist wiederum die Art und Weise interessant, wie Massys seine Vorbilder umarbeitet. Betrachten wir noch einmal den Sippenaltar aus der Soester Wiesenkirche von 1473 und zwar in diesem Fall die Innenansicht des linken Flügels (Abb. 11): Dort befindet sich im Bildfeld links oben die Szene des abgewiesenen Opfers. Es gibt einige Ähnlichkeiten zu Massys' Darstellung: Beispielsweise könnte Mas-

97 Vgl. zum Zusammenhang von monetären Deckungsverhältnissen und sexueller Reproduktion: Hörisch: Kopf oder Zahl, S. 11–20 u. 113–139.
98 Eine weitere an die Mitglieder der Bruderschaft gerichtete Botschaft dürfte im pronocierten *do ut des* bestehen. Wer (der Kirche) genug Geld spendet, wird (wie Joachim und Anna auch nach möglicherweise langer Wartezeit) von Gott belohnt werden!

Abb. 11 Meister von 1473: Sippenaltar, linker Flügel (innen) mit
 Szenen aus dem Leben von Anna und Joachim, 1473; aus:
 Viktoria Lukas: St. Maria zur Wiese. Ein Meisterwerk goti-
 scher Baukunst in Soest, München/Berlin 2004, S. 128.

sys die so nachlässige wie verachtungsvolle Geste, mit der der Hohepriester das Geld zu Boden fallen lässt, vom Meister von 1473 übernommen haben. Auch die Fenster im Hintergrund kehren bei Massys wieder sowie der Bewegungsimpuls der Joachimsfigur: In beiden Fällen tritt er nach rechts vorne aus dem Bild heraus und wendet sich mit dem Kopf zurück, um den Blick dahin zu wenden, wo die Münzen vor einem (in beiden Fällen) grünen Veloursstoff hinabfallen. Selbst der Brokatstoff, der in Soest den Rücken des Hohepriesters ziert, wurde übernommen. Aber Massys hat ihn, da er den Hohepriester in der Vorderansicht gemalt hat, zur Ausschmückung des Baldachins verwendet, der den Hohepriester hinterfängt. Massys hat weitere Änderungen vorgenommen, beispielsweise indem er das Publikum im Tempel vervielfältigt hat. Aber eine Änderung – eine geradezu aufdringliche Verschiebung – ist äußerst irritierend: Der Soester Joachim ist in feinste Textilien gehüllt, was sich im Bildfeld rechts oben anhand der knieenden Joachims-Figur noch besser nachvollziehen lässt. Ihr prächtiger roter Mantel ist von Innen mit weißem Pelz besetzt. Auf dem Haupt des ältlichen Mannes thront eine Mütze, die das Farbenspiel des Mantels umkehrt: Außen läuft eine Bahn des Pelzstoffes, die den zylinderförmigen roten Stoff in der Mitte fast vollständig bedeckt. Besonders auffällig aber ist der Geldbeutel, der von dem Gurt herabhängt, den Joachim in Hüfthöhe um sein grünes Untergewand gebunden hat. Eine in vergleichbare Kleidung gehüllte Figur tritt in Massys' Tafel wieder auf; sie nimmt sogar in der Szene des abgewiesenen Opfers den gleichen Platz am rechten Bildrand ein. Sie trägt ebenfalls ein grünes Gewand. Der Mantel fehlt zwar, dafür ist das Kleid am Kragen pelzbesetzt. Außerdem hat sie eine vergleichbar wertvolle Mütze auf dem Haupt. Wie ein visuelles Ausrufezeichen wirkt zudem der Geldbeutel, dessen rotes Innenfutter den Blick auf sich zieht. Selbst in den Gesichtszügen lässt sich eine – wenn auch feistere – Variante des Soester Joachims erkennen.

Nur – das ist nun der Witz – handelt es sich bei dieser Figur definitiv nicht um Joachim, sondern um einen der mißbilligenden Zeugen des Geschehens.[99] Durch dieses ‹falsche› oder vielmehr verschiebende Zitat des ‹reichen Joachims› gelingt

99 Die Gesichtszüge dieser Beobachterfiguren werden in der Literatur häufig als karikaturesk angesehen, was ich nicht nachvollziehen kann. Silver beispielsweise erkennt in diesem Beobachter die feiste und karikierte Beobachterfigur aus einem Holzschnitt Dürers, dem *Martyrium des Johannes* aus der *Apo-*

Massys etwas, das Bildern häufig nicht zugetraut wird, nämlich eine Negation: Bilder – so heißt es – können nicht ‹nein› sagen.[100] Joachim allerdings, so wird durch das verschobene Bildzitat deutlich, ist *nicht* die wohlgenährte und protzig wirkende Figur, die ihm gegenübertritt, sondern der genügsame, immer noch recht junge Mann,[101] der sich auffälligerweise in einen bescheidenen, unverzierten und ohne Pelzverbrämung auskommenden Mantel gehüllt hat.[102] Joachim, der so reich ist, «dass kein Mensch im Volk Israel»[103] ihm gleichkommt, hat sich offenkundig einer eigentümlichen Bescheidenheit verschrieben, mit der er nachdrücklich betont, dass sein Geld nicht verschwendet, sondern ‹ehrliche› Früchte tragen wird.

In der Figur Joachims, so lässt sich resümieren, wird die Vereinbarkeit von monetärer und sexueller Reproduktion vorangetrieben und propagiert. Nicht nur in der Figur Annas wird also eine Um- und Aufwertung sexueller Prokreation betrieben, die laut Annenviten ganz dezidiert mit einem heiligmäßigen Lebenswandel vereinbar ist. Darauf aufbauend wird im Übergang von der Außen- zur Innenansicht sichtbar und handgreiflich entfaltet, dass auch monetäre Reproduktionen materiell gedeckt sein können, dass die monetäre wie sexuelle Reproduktionsfähigkeit der Figur Joachims durch den Nachweis geradezu überbordender geschlechtlicher Fertilität gedeckt und beglaubigt wird. Dieser in der Figur Joa-

kalypse-Serie von 1498, wieder. Vgl. Silver: The Paintings of Quinten Massys, S. 41.

100 Vgl. Sol Worth: Pictures Can't Say Ain't; in: Ders.: Studying Visual Communication, Philadelphia 1981, S. 162–184. Vgl. zur Rezeption und Kritik dieses vielzitierten Aufsatztitels: Marquard Smith: Interview with W. J. T. Mitchell: Mixing It Up. The Media, the Senses, and Global Politics; in: Marquard Smith: Visual Culture Studies. Interviews with Key Thinkers, London 2008, S. 33–47.

101 Joachim, der laut Evangelium des Pseudo-Matthäus mit 20 geheiratet habe, ist 40 Jahre alt. Das Alter von Joachim und Anna wurde in den Annenviten heruntergerechnet, um Annas Fruchtbarkeit zu rechtfertigen. Anna habe mit 15 Jahren geheiratet und sei bei der Geburt Mariens erst 35 Jahre alt gewesen, argumentiert van Denemarken. Vgl. Brandenbarg: Saint Anne. A Holy Grandmother and Her Children, S. 50.

102 In rhetorischen Termini (vgl. dazu Teil III) handelt es sich um eine Art Aequipollentia. «[B]y using a different word and adding or taking away negation, you will effect at once a new form of speech: he pleases, he does not displease.» Desiderius Erasmus: On Copia of Words and Ideas. De Utraque Verborum ac Rerum Copia, Milwaukee 2007, S. 33–34. Analog bei Massys: Joachim ist bescheiden, er ist nicht protzig.

103 «[I]ta ut non esset homo similis illi in populo Israel.» Anonymus (Pseudo-Matthäus): Liber de ortu beatae Mariae et infantia salvatoris, S. 55.

chims verzeichnete Wandel lässt sich auch in anderen Figuren, Zusammenhängen, Quellen und Episoden nachweisen, die in jüngerer Zeit etwa von Joseph Vogl und Christina von Braun beschrieben worden.[104] Zwar wird auch nach 1500 die unheimliche Fruchtbarkeit zeugender Geldzeichen misstrauisch beobachtet. Die Aversionen gegenüber diesen medialen Eigenschaften des Geldes werden bis ins 20. Jahrhundert und wohl auch darüber hinaus weiterhin in Figuren des ‹Anderen› projiziert, wobei die katastrophalen Folgen dieser Projektion offenkundig sind. Es lassen sich aber seit etwa 1500 nicht mehr nur diese eine, sondern «ganz allgemein zwei komplementäre Entwicklungslinien oder historische Spuren nachzeichnen». Denn auf «der anderen Seite und umgekehrt konnten bereits seit der frühen Neuzeit endlose Geld-Filiationen zur Chiffre für die Wirksamkeit prokreativer Kräfte insgesamt werden.» Die «aristotelische bzw. scholastische Disjunktion von Geld *oder* Leben» wird in eine «Konjunktion von Geld *und* Leben transformiert, die Fortzeugung des Lebens unmittelbar an die Potenz des Reichtums gebunden.»[105]

Als einschlägiges Beispiel für die Konjunktion von Geld *und* Leben lässt sich der erste Prosaroman deutscher Sprache nennen.[106] Der *Fortunatus*-Roman ist im Jahr 1509, in dem auch Massys den *Annenaltar* signiert hat, erschienen und stammt wahrscheinlich aus einer der Handelsstädte Augsburg oder Nürnberg. Zu Beginn der Handlung droht Fortunatus durch eine Hofintrige die Kastration, der er durch Flucht entgehen kann. Anstatt seine Zeugungsorgane zu verlieren, bekommt er kurz darauf im Wald von der «iunckfraw des glücks»[107] eine Art Zeugungsprothese verliehen, nämlich ein unerschöpfliches Geldsäckel, aus dem er fortan beliebig viele Münzen in der stets passenden Währung hervorziehen kann. Damit diese monetäre Potenz nicht einknickt, muss Fortunatus allerdings

104 Vgl. zum Folgenden: Joseph Vogl: Das Gespenst des Kapitals, Zürich 2010/2011, S. 115–140. Vgl. zum Zusammenhang von Fruchtbarkeit und Geld: Christina von Braun: Der Preis des Geldes. Eine Kulturgeschichte, Berlin 2012; Bettina Mathes: Under Cover. Das Geschlecht in den Medien, Bielefeld 2006, insbesondere das Kapitel «Contra Naturam: Die Fruchtbarkeit des Geldes», S. 85–115.
105 Vogl: Das Gespenst des Kapitals, S. 127.
106 Vgl. ebd. S. 127–129; Ders.: Kalkül und Leidenschaft. Poetik des ökonomischen Menschen, Zürich 2008, S. 177–182; Hörisch: Kopf oder Zahl, S. 114–115; Stephen L. Wales: Potency in *Fortunatus*; in: The German Quarterly, Bd. 59 (1986), S. 5–18.
107 Anonymus: Fortunatus; in: Jan-Dirk Müller: Romane des 15. und 16. Jahrhunderts. Nach den Erstdrucken, mit sämtlichen Holzschnitten, Frankfurt a. M. 1990, S. 383–586, hier S. 431.

zwei Auflagen erfüllen. Erstens muss jeweils am Jahrestag der denkwürdigen Finanzspritze eine mittellose Jungfrau mit Mitgift versorgt und damit ihre Heirat und Nachwuchs gesichert werden. Zweitens bleibt die Kraft des Säckels nur erhalten, wenn sein Besitzer selbst Nachwuchs zeugt, «eine durchaus auffällige Affiliation von Zeugungsauftrag, genealogischer Dauer und Geldkapital.»[108] Dem Geld wird hier nicht mehr nachgesagt, dass es eine sodomitische Schöpfungstravestie vollziehe, die Schöpfung Gottes plagiiere oder die Fortpflanzungskraft seines menschlichen Ebenbildes verhöhne. Ganz im Gegenteil belegt der Roman auf vielfältige Art und Weise, dass fortan Romanhandlungen und weltliche Lebensentwürfe dann als geglückt gelten, wenn monetäre Reproduktion und sexuelle bzw. genealogische Prokreation kompatibel sind.[109]

Was dem städtischem Publikum des *Fortunatus*-Romans recht war, kann der Leuvener-Annenbruderschaft, die Massys' *Annenaltar* in Auftrag gegeben hat, nur billig gewesen sein. Denn diese hatte ganz sicher ein Interesse daran, sich selbst und den Leuvener-Mitbürgern ein Bild vor Augen zu stellen, in dem der Wohlstand des Protagonisten durch den Nachweis seiner prokreativen Fertilität legitimiert und gedeckt wird. Diese These lässt sich nicht nur – wie hier bislang geschehen – durch eine Rekonstruktion der implizierten Diskursgeschichte des Geldes belegen. Denn Massys hat die Verbindung von Geld und Nachkommenschaft, von Kindern und Unterhalt, ganz explizit thematisiert. Auf der linken Außentafel

108 Vogl: Das Gespenst des Kapitals, S. 127.
109 Die positive Affiliation von monetärer und sexueller Potenz lässt sich auch anhand von Gemälden belegen, die Marinus van Reymerswaele in den 1530er Jahren gemalt hat und in denen er Massys' Gemälde des *Goldwägers und seiner Frau* (Abb. 18) variiert hat. Vgl. Kuhn: Die leibhaftige Münze, S. 356–359; Kuhn: From the Household of the Soul to the Economy of Money, S. 240–246. Joanna Woodall deutet anhand von Massys' Goldwägerbild darauf hin, dass es für Erasmus (und in der Folge Massys) einen positiv bewerteten Zusammenhang zwischen Fruchtbarkeitsdiskursen und monetärer Potenz gegeben habe: «In the context of a marriage such as that of Pieter Gillis and Cornelia Sandrien, questions of the nature and value of the numismatic entity produced through physical contact between a potent authority and embodied matter also arose in relation to sexual intercourse. Unrestrained lust, like an unregulated mint, was considered to weaken the ‹seed› of the father and the strength of legitimate offspring, whilst continent, controlled sex maintained and extended the life and power of the father's name.» Joanna Woodall: *De Wisselaer*: Quentin Matsys's *Man weighing gold coins and his wife*, 1514; in: Netherlands Yearbook for History of Art, Bd. 64 (2014), S. 38–75, hier S. 50.

(Abb. 1) überreicht Joachim einige Urkunden, die Bestandteil der Opfergaben des noch jungen Paares sind. Ein Dokument wird schon durch die Figur, die ein Assistent des Hohepriesters zu sein scheint, geprüft, das andere liegt noch in der rechten Hand Joachims. Die Schrift auf diesem Dokument ist zu erkennen und wurde schon 1870 von dem passionierten Massys-Biographen Edward van Even transkribiert. Zugleich gelang es Edward van Even, nachzuweisen, dass es sich um eine ganz bestimmte Urkunde handelt, die im Antwerpener Stadtarchiv aufbewahrt wird. Es ist zwar kaum zu glauben, aber wenn man eine Kopie der originalen Urkunde vor dem Triptychon mit der gemalten vergleicht, so lässt sich die Beobachtung van Evens bestätigen.[110] Die offizielle Urkunde ist auf

110 Allerdings hat Massys nicht die gleiche Schriftart wie in der Originalurkunde verwendet. Auch die Zeilenumbrüche stimmen nicht mit der Originalurkunde überein. Edward van Ewen transkribiert die gemalte Urkunde, auf der jeweils nur die Zeilenanfänge lesbar sind, folgendermaßen:
«Wy Peter van der Moelen ende Jacob...
ons quamen [?] Jan Metsys bont...
scildere, syne m...
van Pauw...».
Edward van Ewen: L'ancienne école de peinture de Louvain, Brüssel/Löwen 1870, S. 377.
Der dementsprechende Wortlaut der Urkunde aus dem Stadtarchiv lautet:
«Wy Peter van der Moelen ende Jacob van der Voert, scepenen in Antwerpen, maken condt dat vore ons quamen Jan Massys, bontwerkere, pro se et nomine van Jan Massys, scildere, syne medegeselle quem suscepit, Peeter Moys ende Cornelis Petercels, scrynwerkere, nacste vriende en mage ende geleverde momboiren metten rechte van Pauwelse ende Katlinen Massys, wettige kinderen Quintens Massys, daer moeder af was Alyt van Tuelt [...]»
Antwerpen, Stadsarchief, Schepenregisters, nr. 134, fols. 252v–253. Zitiert nach Ewen: L'ancienne école, S. 377. Eine Abbildung des Dokuments aus dem Stadtarchiv findet sich bei: André Bosque: Quentin Metsys, Brüssel 1975, Appendix 4. Diese und die im Fließtext erwähnte zweite Urkunde vom 15. März 1508 wurden bereits 1863 von P. Génard im Antwerpener Stadtarchiv ausfindig gemacht und vollständig – wenn auch mit leichten Abweichungen gegenüber van Ewen – transkribiert.
Die gemalte Urkunde wird in der Literatur stets nur am Rande und ohne Deutung erwähnt, wobei vor allem im Verlauf des 20. Jahrhunderts die unterschiedlichen Autoren voneinander abgeschrieben haben. Georges Marlier weist 1963 ohne Beleg darauf hin. André Bosque erwähnt 1975, dass die Originalakte zitiert sei und bezieht sich auf ein weiteres Buch van Evens von 1895. Larry Silver fasst 1984 die Literatur recht ungenau zusammen und verwechselt die Urkunde anscheinend mit einer anderen Urkunde von 26. August 1511. Slachmuylders legt 2007 den Sachverhalt (wenn auch ohne Deutung) sehr genau dar und weist darüber hinaus darauf hin, dass die Urkunde auch vom 15. März 1509 stammen könnte. Denn auf der Urkunde ist als Datum nur der 15. März vermerkt. Das Register wurde im sogenannten Osterstil geführt und beginnt am Karfreitag, dem 21. April 1508 und läuft bis

den 15. März 1508 datiert und hält fest, dass Quentin Massys vor den Stadträten Peter van der Moelen und Jacob van der Voert Rechenschaft über die Güter zweier seiner Kinder abgelegt habe, die aus seiner ersten Ehe mit Alyt van Tuylt stammen, welche im Jahr 1507 verstorben war. Den beiden Kindern sei er sechsundneunzig Brabanter Pfund Groten schuldig. In einer weiteren Urkunde vom selben Tag bestätigt Massys, dass er mit Hilfe dieser Summe so lange für den Unterhalt der beiden Kinder aufkommen werde, bis diese in eine Stelle eintreten können.

Erstaunlicherweise hat also Massys seinen eigenen Lebensweg mit demjenigen Joachims synchronisiert und in den *Annenaltar* hinein verpflanzt. Dazu hat er ein Dokument gewählt, in dem er ganz offenkundig darlegt, dass er Teile des ihm anvertrauten Vermögens nutzen wird, um den Unterhalt seiner Kinder sicherzustellen. Auch der Maler, der mit Hilfe seiner Arbeit seinen Reichtum vermehrt, legitimiert diesen Reichtum also nicht nur durch den Nachweis seiner Nachkommenschaft, sondern auch durch die fortwährende Unterstützung, die er ihr zukommen lässt. Massys, der es mit Hilfe seiner Malerei durchaus zu Wohlstand bringen wird, verfügt zwar nicht wie Fortunatus über unendliche monetäre Potenz, aber wie dieser muss er die vorhandenen Mittel einsetzen, um genealogischen Auftrag und eigenes Kapital zu synchronisieren.

zum Gründonnerstag 1509 durch. Eine Urkunde vom 15. März könnte also dem Jahr 1509 stammen. Die Urkunde befindet sich aber in einem Teil des Registers mit anderen Dokumenten, die nachdrücklich «a(nn)o (150)8» datiert wurden. Offenbar hat man beim Einbinden der Dokumente die Reihenfolge nicht ganz strikt eingehalten.
Vgl. P. Génard: Bescheeden rakende Quinten Massys; in: De Vlaamsche school. Algemeen tijdschr. voor kunsten en letteren, Bd. 9 (1863), S. 126–127; Edward van Ewen: Louvain dans le passé et dans le présent, Louvain 1895, S. 332; Georges Marlier: La lignée de sainte Anne; in: Le siècle de Bruegel. La peinture en Belgique au XVIᵉ siècle, Brüssel 1963, (Ausst.-Kat. Musées royaux des Beaux-Arts de Belgique, Brüssel), S. 129–130; Bosque: Quentin Metsys, S. 94; Silver: The Paintings of Quinten Massys, S. 41–42 u. 53; Slachmuylders: De triptiek van de maagschap van de heilige Anna, S. 93.

Teil III: Zur Mediengeschichte des Triptychons jenseits des Triptychons

Das Triptychon und die Medialität des Klappens

Im Zentrum der vorangegangenen Teile standen vor allem spezifische Aneignungformen, durch die das Motiv der *Heiligen Sippe* im 15. Jahrhundert bestimmten Änderungen unterzogen wurde: Zu Beginn des Jahrhunderts wurde es in den Dienst einer maternalen Inkarnationstheologie gestellt. Um 1500 diente es dazu, der emergierenden Kleinfamilie mit dem Vater als hierarchischem Zentrum ein Bild zu verleihen, und schließlich wird in ihm die Frage männlicher Prokreativität verhandelt. Die Entwicklungen im 15. Jahrhundert tendieren – wie es scheint – dazu, das Motiv zu entsakralisieren. Die Heiligkeit der Figuren wird eher ‹klein› geschrieben, um den Rezipienten Identifizierungsmöglichkeiten mit den Protagonisten zu geben. Erst jüngst aber hat Marius Rimmele dargelegt, dass sich das Triptychon solchen Aneignungsformen auch widersetze. Einerseits seien in der Medialität der Apparatur Hierophanieeffekte gespeichert, zweitens können diese Effekte in jedem konkretem Retabel durch die spezifischen Mittel des Malers variiert werden.[111] Das Heilige, das dem Profanen entgegengesetzt ist, werde dabei als eine Alterität inszeniert, der man in der alltäglichen Welt nicht begegnen könne, und die dem profanen Zugriff, und also auch jeglicher identifizierenden Aneignung, widerstehe. Denn das Heilige werde v.a. im Modus des Entzugs und der Unzugänglichkeit als Latentes in Szene gesetzt.[112] Dabei spielen insbesondere die vielfältigen Semantiken des Öffnens und Verschließens eine Rolle, die das Triptychon seinen Scharnieren verdankt. Die These des

111 Vgl. Rimmele: Das Heilige als medialer Effekt. Vgl. darüber hinaus zu Klappeffekten spätmittelalterlicher Bildmedien: Ganz/Rimmele: Klappeffekte; Rimmele: Das Triptychon; David Ganz: Das Bild im Plural. Zyklen, Ptychen, Bilderräume; in: Reinhard Hoeps (Hg.): Handbuch der Bildtheologie, Bd. 3: Zwischen Zeichen und Präsenz, Paderborn 2014, S. 501–533; Helga Lutz: Medien des Entbergens. Falt- und Klappoperationen in der altniederländischen Kunst des späten 14. und frühen 15. Jahrhunderts; in: Archiv für Mediengeschichte, Bd. 10 (2010), S. 27–46.
112 Vgl. Rimmele: Das Heilige als medialer Effekt, S. 94–96.

folgenden Teils lautet darüber hinausgehend, dass es eine Mediengeschichte des Triptychons jenseits des Triptychons gibt. Auch dann, wenn im neuzeitlichen Tafelbild keine mechanischen Klappeffekte mehr möglich oder gewünscht sind, werden ähnliche Effekte beibehalten. Die ehemals in der Apparatur gespeicherten medientechnischen Effekte sedimentieren sich in einer Kulturtechnik des Sehens, die angeleitet ist von der humanistischen Rhetorik, vor allem der Lehre der Figuren und Tropen. Blickbewegungen und Blickwenden, die dem Betrachter überlassen sind, treten dabei an die Stelle der mechanischen Bewegungen und Wenden, die der Scharnier-Apparatur des Triptychons inhärent sind. Massys' Annenaltar ist deswegen so erstaunlich, weil in ihm beide Momente zusammenwirken: die apparative Medientechnik des Klappens und die Kulturtechnik der Bildrhetorik. Dass sich Bildrhetorik als Supplement von Klappeffekten auch in Gemälden finden lässt, die über gar keine Scharniere mehr verfügen, wird abschließend in einem Ausblick gezeigt.

Die beiden jüngsten Beiträge zu Massys' Annenaltar haben sich vor allem der Triptychonform gewidmet. Lynn Jacobs hat 2012 präzise beobachtet, dass dabei die Frage nach dem Zugang zum Heiligen eine eminente Rolle spielt und im Zusammenhang mit der Türfunktion der Flügel steht. Sie interpretiert das Triptychon als «wunderbare Schwelle»[113] vor dem Heiligen, Ersehnten, Wahren. Dieser Schwellenraum ist insbesondere dadurch charakterisiert, dass in ihm Außen und Innen überlagert bzw. verschliffen werden, was sie jeweils anhand des geöffneten und geschlossenen Zustand herausarbeitet. Innenräume (sei es extradiegetisch die Innenansicht des Triptychons oder innerdiegetisch die Arkadenarchitektur als Behausung der *Heiligen Sippe*) werden durch Schwellenmotive zugänglich gemacht. Somit wird sowohl Joachim als auch dem Betrachter Zugang zu den «holy precincts»[114] gewährt.

Marius Rimmele hat diesen Interpretationsansatz 2015 sowohl theoretisch als auch formanalytisch prägnant erweitert: Durch eine theoretische Fundierung im Anschluss an Jean-Luc Nancy geraten nicht nur bildmediale Effekte ins Blickfeld, die einen Zugang zum (bzw. eine Aneignung des) Heiligen ermöglichen, sondern darüber hinaus solche Momente, in denen das Heilige paradoxerweise überhaupt nur durch sei-

113 «[T]he miraculous threshold seems explicitly tied to a duality of inside/outside». Jacobs: Opening Doors, S. 237.
114 Jacobs: Opening Doors, S. 237.

nen Entzug generiert wird und damit unzugänglich bleibt. Das Heilige werde niemals als präsentes erfahrbar, sondern sei vor allem in einer permanenten Latenzerfahrung auf paradoxe Art und Weise erschlossen. Die Leistung eines Triptychons bestehe darin «etwas Heiliges auszugrenzen, es zu entziehen, und diesen Entzug beständig auszustellen.» In Massys' Triptychon werden Öffnungen nur versprochen, es wird «*heilige Latenz produzier[t]*»[115]. Das heißt aber interessanterweise nicht, dass das Triptychon durch den permanenten Entzug des Heiligen daran gehindert werde, die religiösen Bedürfnisse seiner Auftraggeber zu befriedigen. Im Anschluss an Nancy lassen sich vielmehr zwei unterschiedliche Momente beschreiben: Das uneinholbare Heilige steht dem Religiösen entgegen, durch welches Verbindungen zum Transzendenten hergestellt werden. «Das Heilige [sacré] hingegen bedeutet das Getrennte, das Ausgegrenzte, das Verschanzte. In einem gewissen Sinne stehen sich Religion und das Heilige so gegenüber wie die Verbindung dem Riß.»[116] Insbesondere stellt das Triptychon seinen Auftraggebern, der Leuvener Annenbruderschaft, eine Reihe von Identifikationsangeboten zur Verfügung, mit deren Hilfe sie die Annäherung Joachims an das eigentlich Entzogene, nachvollziehen können. Die Annenbruderschaft instrumentalisiert das Triptychon als Schwellenraum, mit dessen Hilfe sie sich ihre Kapelle als «Heiligtum»[117] aneignet.

Diese beiden Momente, Entzug des Heiligen oder «Riß» auf der einen Seite und Religion als Verbindung oder Annäherung auf der anderen Seite, sind auch für meine Analyse von entscheidender Bedeutung, und ich werde mehrfach darauf zurückkommen. Zunächst einmal sollen sie anhand von einigen – auch von Rimmele untersuchten – Aspekten erläutert werden: Im geschlossenen Zustand wird Joachim vom Priester als «Gatekeeper»[118] aufgehalten. Vor den vervielfältigten Sperren gibt es kein Weiterkommen. Nur der Spalt zwischen den Flügeltüren stellt ein Versprechen auf die Präsenz des Heiligen dar. Dieser Spalt fungiert als «Riß» im Gefüge des recht kohärenten Raumeindrucks zwischen den beiden Tafeln, offenbart aber zumindest in der Diegese der Flügelaußenseiten kein manifestes Darunter oder Dahinter. Allerdings bleibt es nicht bei dieser Evokation des Heiligen als Latenz. Insbesondere auf

115 Rimmele: Das Heilige als medialer Effekt, S. 94.
116 Jean-Luc Nancy: Am Grund der Bilder, Zürich/Berlin 2006, S. 9.
117 Rimmele: Das Heilige als medialer Effekt, S. 93.
118 Ebd.

der Innenseite des linken Flügels lässt sich ein erstaunlicher Effekt beobachten (Abb. 2). Joachim, der sich frustriert in die Wüste zurückgezogen hat, erhebt die Hände, während ihm ein Engel eine Botschaft verkündet. Sein Gebetsgestus richtet sich allerdings adressatenlos und widersinnigerweise nach außen ins Nichts. Wird der Flügel geschlossen, wendet sich mithin aber auch die Figur des Joachims dem Christuskind zu, das sodann als Adressat des Gebetsgestus erscheint. Der Gebetsimpuls überwindet angeleitet von der mechanischen Bewegung sozusagen noch die Grenzen zwischen den unterschiedlichen Bildtafeln. Durch die apparathafte Mechanik des Triptychons wird es möglich, die Joachimsfigur zum Zentrum zu bewegen. Dabei dürfte es zudem eine Rolle gespielt haben, dass die Joachimsfigur im Verlauf dieser Bewegung gewissermaßen durch den Realraum der Kapelle vor dem Triptychon transportiert wird. Mit Hilfe solcher Effekte überwindet das Triptychon ganz nebenbei auch den «Riß», der zwischen profaneren Außenbereichen (den gemalten Tempelvorräumen, der realen Kapelle) und dem welt- und zeitenthobenen Aufenthaltsort der *Heiligen Sippe* notwendigerweise bestehen muss. Damit stellt das Triptychon auch der Annenbruderschaft Möglichkeiten zur religiösen Annäherung zur Verfügung. Schließlich äußert sich ihre Laienreligiosität zu einem großen Teil in Spenden, mit denen sie ihre Kapelle unterhalten. Die Mitglieder dürfen sich nicht nur im (trotz Spenden) abgewiesenen Joachim der Außenansicht wiedererkennen, sondern auch in derjenigen Figur, die durch die Beweglichkeit des (von ihnen bezahlten) Triptychons in den ‹Annenraum› als dem Heiligtum der Bruderschaft hinübergeleitet wird.

Meine These lautet – wie bereits angekündigt – darüber hinausgehend, dass es eine Mediengeschichte des Triptychons jenseits dieser mechanischen Effekte gibt. Massys erzielt nämlich ähnliche Effekte mit Mitteln, die nicht nur bzw. nicht mehr auf der mechanischen Beweglichkeit des Triptychons basieren. Mit Hilfe der Bildrhetorik werden Überlagerungen, Verdichtungen, Verschiebungen und Ersetzungen als visuelle Kulturtechniken dem Blick des Betrachters anvertraut. Die mechanischen Effekte werden zum bildfeldimmanenten Motiv. Theoretische Analogien erhält dieses Verfahren in der Figuren- und Tropenlehre der humanistischen Rhetorik.

Es sei kurz daran erinnert, dass schon in den vorangegangenen Kapiteln bildrhetorische Analysen hilfreich waren: Eine der Leitmetaphern (bei weitem nicht nur) der humanistischen Rhetorik lautet, dass Gedanken durch Worte (bzw.

durch Figuren und Tropen als *ornatus,* als Redeschmuck) *eingekleidet* werden. Massys überträgt dies ins Visuelle und kleidet seine Bildgegenstände in ein Gewebe aus rhetorischen Figuren und Tropen. Durch diese werden die Blickobjekte in einem eigentümlichen ‹Webmuster› verknüpft, wiederholt oder überlagert: Die Brüstungsstücke auf der Mitteltafel z. B. fungieren als Keuschheitsgürtel für Joseph und Joachim. Die abgetrennten Skulpturenoberkörper bilden mit den ebenfalls abgeschnittenen Unterleibern der jeweils darunter stehenden Väter einen ironischen Chiasmus. Diese formalen Aspekte, das figurative und tropische Gewebe, schlagen sich auch thematisch nieder, nämlich in den gemalten Textilien, den gewebten und geknüpften Stoffen, in die sich die einzelnen Bildfelder hüllen. Beinahe die gesamte untere Hälfte der Mitteltafel ist mit Textilien bedeckt, ein Phänomen, das Massys dadurch besonders prägnant betont hat, dass kleidende Textilien wie die Mäntel der Marien fast über den Bildrand hinauszuquellen drohen, was insbesondere im Vergleich zu den Vorbildern aus Soest und Utrecht auffällt. Außerdem entpuppt sich selbst der Garten als Teppich und somit als textiles Gewebe.

Textile Hüllen und Gitterfenster in der Rhetorik: Temporalität, Aufschub und Begehren bei Erasmus

Mit der Frage nach der humanistischen Rhetorik betritt man freilich ein weites Feld, dessen Eckdaten zudem hinlänglich bekannt sind, weshalb ich sie nur kurz streife. Im Verlauf des 15. Jahrhunderts waren zahlreiche Schriften der griechisch-römischen Rhetoriklehre wiederentdeckt worden, allem voran Ciceros *De oratore* (wiederentdeckt 1421) und Quintilians *Institutio oratoria* (wiederentdeckt 1416). Zusammen mit einer Vielzahl weiterer Texte stellten sie einflussreiche Inspirationsquellen für die neuzeitlichen Humanisten dar. Dieses gesammelte und neu erarbeitete Wissen schlug sich selbstverständlich auch im Umfeld der Kunst nieder, zum einen in zahlreichen Traktaten der italienischen Kunsttheorie, zum anderen beeinflusste es in Italien auch die konkrete Bildproduktion,[119] wobei zahlreiche rhetorische Aspekte in Praxis und Theorie der Kunst übertragen wurden: «die Gattungslehre, die Theorie der Wirkungsfunktionen, die Bereiche der Topik und der *memoria*, die argumentativen Mittel wie das Enthymen und der Syllogismus, die Verfahrensschritte der Findung, Ausarbeitung und finalen Darstellung der Stoffe und die Gliederung der Rede in *exordium, narratio, argumentatio* und *peroratio*.»[120] Den beiden erstgenannten Aspekten widmet die Forschung meist ihr Hauptinteresse, also einerseits der Gattungslehre sowie den damit verbundenen Fragen des angemessenen Stils (*decorum, aptum*) und andererseits den

119 Vgl. die einschlägigen Beiträge im jüngst erschienenen Handbuch: Wolfgang Brassat (Hg.): Handbuch Rhetorik der Bildenden Künste, Berlin/Boston 2017. Vgl. außerdem zur Rhetorik in der Neuzeit: Ders.: Das Historienbild im Zeitalter der Eloquenz. Von Raffel bis Le Brun, Berlin 2003; ders.: Vorwort; in: Ders. (Hg.): Bild-Rhetorik, Tübingen 2005, S. VII–XI; Joachim Knape (Hg.): Bildrhetorik, Baden-Baden 2007, S. 161–346; Valeska von Rosen (Hg.): Erosionen der Rhetorik? Strategien der Ambiguität in den Künsten der Frühen Neuzeit, Wiesbaden 2012.

120 Vgl. Brassat: Das Historienbild im Zeitalter der Eloquenz, S. xxx.

Wirkungsfunktionen (*docere, movere, delectare*).[121] All dies ist von der Forschung wiederholt erörtert worden. Wendet man den Blick allerdings nach Norden, so ergibt sich ein anderes Bild: Zwar gibt es auch und gerade dort eine bemerkenswerte Reihe von Humanisten, die sich äußerst prominent mit der Erneuerung der lateinischen und griechischen Sprache und Fragen der Rhetorik auseinandergesetzt haben: Rudolph Agricola, Erasmus von Rotterdam, Philipp Melanchthon, um nur wenige Namen zu nennen. Ob und wie deren Auseinandersetzungen mit Rhetorik allerdings zu neuen künstlerischen Bildfindungen geführt haben, ist im Vergleich zur italienischen Kunsttheorie und -praxis in der Forschung erheblich seltener thematisiert worden. Wolfgang Brassat hat sowohl in seiner maßgeblichen Studie zum *Historienbild im Zeitalter der Eloquenz* als auch in einem Lexikonartikel zur Bildrhetorik der Renaissance das Verhältnis von Malerei und Rhetorik in den Niederlanden folgendermaßen skizziert:[122] Die sogenannten Romanisten, also diejenigen Antwerpener Maler, die in der ersten Hälfte des 16. Jahrhunderts mit großem Erfolg italienische Bild- und Kompositionsmuster nach Antwerpen importierten, führten im gleichen Zug auch die italienische Wirkungsästhetik ein. Etwa in der Mitte des Jahrhunderts wurden allerdings insbesondere die auf *pathos* fußenden Wirkungsmittel in der Malerei fallen gelassen und rhetorische Verfahren allgemein problematisiert.[123]

Im Folgenden wird der Fokus auf andere Fragestellungen verschoben. Denn die anhand der italienischen Malerei dis-

121 Vgl. Wolfgang Brassat: Einführung; in: Brassat: Handbuch Rhetorik der Bildenden Künste, S. 1–42, hier S. 9 u. 12; Bettina Gruber/Jürgen Müller: Künstler und Gesellschaft in Renaissance und Manierismus; in: Brassat: Handbuch Rhetorik der Bildenden Künste, S. 229–252, hier S. 246; Brassat: Das Historienbild im Zeitalter der Eloquenz, S. XXIV–XXV.

122 Vgl. Brassat: Das Historienbild im Zeitalter der Eloquenz, S. 282–289; Wolfgang Brassat: Malerei; in: Historisches Wörterbuch der Rhetorik, hrsg. von Gert Ueding, Bd. 5, Tübingen 2001, Sp. 740–842; hier Sp. 770–771. Dass der nordalpinen Malerei des 16. Jahrhunderts im gesamten Artikel kaum eine Spalte gewidmet ist, im Verhältnis zu den unzähligen Spalten, die sich mit der italienischen Malerei auseinandersetzen, spricht Bände.

123 Die Entwicklungen in der Malerei erscheinen laut Brassat als ein Aspekt der kulturübergreifenden Ausdifferenzierungen, die Peter Burke beschrieben hat. Im Norden formiere sich im 16. und 17. Jahrhundert eine «Kultur der Aufrichtigkeit», die gegenüber den Oberflächeneffekten rhetorischer Verfahren kritisch gestimmt sei und sich gerade darin von der italienischen «Kultur der Theatralität» unterscheide. Vgl. Brassat: Das Historienbild im Zeitalter der Eloquenz, S. 271 u. 300.

kutierten Aspekte (Fragen der Gattung und der Wirkung) sind bei der Analyse von Massys' Triptychon weniger hilfreich. Die Figuren- und Tropenlehre hält hingegen Begriffe und Konzepte bereit, mit denen zahlreiche Aspekte von Massys' Triptychon treffend charakterisiert und analysiert werden können. Maßgeblich ist dabei vor allem die Beobachtung, dass in der humanistischen Rhetorik nördlich der Alpen Figuren und Tropen gerade kein kleines Ästchen am letzten Zipfel der Ausdifferenzierung des rhetorischen Systems darstellen,[124] sondern von enormer übergeordneter Bedeutung sind. Erst jüngst hat Nancy Christiansen in einer umfangreichen Studie belegt, dass im 16. Jahrhundert – zumindest in den Niederlanden und England – die Figurenlehre zum übergreifenden Schirm der rhetorischen Systematik insgesamt wurde.[125] Denn egal, was man sagen möchte, zu welchem Zweck oder Anlass und zu wem, stets sei zu betonen, dass sich alles auch in anderen Worten und damit mit anderen Figuren und Tropen, und also auch in einem unterschiedlichen Stil formulieren ließe. In theoretischen Reflexionen wurde vermehrt über das Verhältnis von *verba* und *res*, von Worten und Sujets der Rede, nachgedacht. In den pädagogischen Umsetzungen führte es dazu, dass Schulkinder lange Listen an Figuren und Tropen auswendig lernen und ihre Anwendung in zahlreichen Übungen erlernen mussten.

Exemplarisch für die Bedeutung, die den Tropen und Figuren sowohl in theoretischer als auch in pädagogisch-praktischer Funktion zukam, ist die Schrift *De duplici copia verborum ac rerum*, dessen erste Ausgabe Erasmus von Rotterdam 1512 veröffentlichte. Sie wurde in den folgenden Jahrzehnten ausführlich erweitert und kommentiert und gilt als eines der beliebtesten, bekanntesten und einflussreichsten

124 Klassischerweise würde man Figuren und Tropen als Teil des *ornatus*, also des Redeschmucks, verstehen. Dieser bildet als eine von vier Stilqualitäten eine Unterkategorie der *elocutio*, also der sprachlichen Ausgestaltung des zuvor gefundenen und gegliederten Stoffes. Die *elocutio* wiederum ist der dritte von fünf *rhetorices partes*, in diesem Fall sind mit letzterem Begriff die Schritte zur Verfertigung einer Rede gemeint. Kurzum: Figuren und Tropen sind in systematischer Hinsicht zwei Teilgebiete einer Unterkategorie eines Teils des ganzen Systems. Vgl. Wolfram Groddeck: Reden über Rhetorik. Zu einer Stilistik des Lesens, Frankfurt a. M./Basel 1995, S. 105–106.

125 Vgl. Nancy L. Christiansen: Figuring Style. The Legacy of Renaissance Rhetoric, Columbia 2013; Peter Mack: A History of Renaissance Rhetoric, 1380–1620, Oxford/New York 2011, S. 6.

Rhetoriktraktate des 16. Jahrhunderts.[126] In ihm sammelt Erasmus über weite Teile hinweg v. a. Definitionen und Beispiele für Tropen, Wort- und Gedankenfiguren, die er zumeist den antiken Textcorpora entnommen hat. Trotz seines zweifellos «epochemachende[n]»[127] Status handelt es sich auf einer grundlegenden Ebene um die Versammlung und Bündelung eines in humanistischen Kreisen verbreiteten Wissens, zu dem auch Massys Zugang gehabt hat.[128]

Im ersten Teil des Traktats widmet sich Erasmus den Tropen und Figuren, im zweiten Teil der Dialektik (im Sinne der Auffindung von Argumentationen) bzw. der Topik (also im Sinne der Orte und der Gemeinplätze, denen man bestimmte Argumentationsmuster entnehmen kann). Der erste Teil ließe sich der *elocutio* zuordnen, also der Ausgestaltung der zuvor gefundenen und gegliederten Stoffe einer Rede oder eines Textes. Erst im zweiten Teil widmet das Traktat sich Aspekten der *inventio*, also der Findung des Stoffes. Erasmus bekümmert sich recht wenig um die rhetorische Systematik, viel wichtiger ist es ihm, Lesern und Schülern die Mittel an die Hand zu geben, um den flüssigen Umgang mit dem Medium der Rede zu erlernen, den Worten. Worte sind allerdings heimtückisch. Sie können hervorragend dazu beitragen, den Gegenstand der Rede in den Köpfen der Zuhörer oder Leser hervorzurufen. Sie können den Gegenstand der Rede aber auch geradezu im Dunkeln belassen. In den einleitenden Kapiteln zu jedem der beiden Teile stellt Erasmus jeweils eine Metapher

126 Man hat anhand der Gebrauchsspuren der überlieferten Dokumente in England nachweisen können, dass im 16. Jahrhundert vor allem der erste Teil, der den Figuren und Tropen gewidmet ist, im Unterrricht von Lehrern oder fortgeschrittenen Schülern benutzt wurde. Vgl. Thomas O. Sloane: Schoolbooks and Rhetoric: Erasmus's *Copia*; in: Rhetorica, Bd. 9, H. 2 (1991), S. 113–129, hier S. 114.
127 Anselm Haverkamp: Metapher. Die Ästhetik in der Rhetorik, München 2007, S. 48.
128 Massys lernte Erasmus wohl erst 1517 kennen, als er dessen Portrait anfertigte. Vgl. Silver: The Paintings of Quinten Massys, S. 109. Lodovico Guicciardini hat schon im 16. Jahrhundert die Rolle der Rhetoriker-Kammern für die Maler Antwerpens (und ihren Scharfsinn!) betont: «De voornaemste ende outste van dese voorseyde drie Gilden [der *rederijker*s; hk] is de Violiere, in de welcke meestendeels al Schilders zijn, die in alle heur wercken bescheedt ende ghetuyghenisse geven van heur scherpsinnicheydt ende verstandicheydt.» Lodovico Guicciardini: Beschrijvinghe van alle de Neder-landen, Haarlem 1979, S. 79. Vgl. zur den *rederijker*s und Massys' Rolle darin auch: Silver: The Paintings of Quinten Massys, S. 9; Bosque: Quentin Metsys, S. 36. Vgl. zu Lehrbüchern mit Listen von Figuren und Tropen, von denen einige schon im 15. Jahrhundert erschienen sind: Mack: A History of Renaissance Rhetoric, S. 208–227.

voran, die nicht nur das Hauptanliegen des jeweiligen Teiles verdeutlicht, sondern auch das epistemologische Problem des Verhältnisses zwischen *verba* und *res* kommentiert. Dem ersten Teil stellt Erasmus die Bekleidungsmetapher voran, dem zweiten Teil die Metapher des Gitterfensters (*transenna*). Diese beiden Metaphern sind seit der Antike mehr oder weniger gängig – die Bekleidungsmetapher mehr, das Gitterfenster weniger. Sie klären (oder verkomplizieren) auf jeweils eigentümliche Art das Verhältnis von *verba* (also von Worten bzw. Figuren und Tropen) und *res* (also den Sujets bzw. dem Stoff der Rede). Beide Metaphern übertragen visuelle Phänomene auf die Frage, wie durch Worte der Gegenstand der Rede evoziert oder auch gerade nicht evoziert wird. Kleidung bedeckt den Körper, lässt ihn aber auch durchscheinen – ein Gitterfenster verdeckt etwas Dahinterliegendes, erlaubt aber auch Durchblicke. Selbstverständlich lassen sich die beiden Metaphern auch in visuelle Zusammenhänge rückübersetzen. Genauer gesagt: Anhand der beiden Konzepte (Textilien und Gitterfenster) lassen sich bestimmte visuelle Eigenschaften von Massys' Triptychon prägnant erfassen.

Bleiben wir aber zunächst bei Erasmus. Folgendermaßen beschreibt er das laut Kapitelüberschrift «erste» Gebot des eloquenten Redners – es bleibt im Verlauf des Buches übrigens das einzige Gebot:

> «What clothing is to our body, diction is to the expression of our thoughts. For just as the fine appearance and dignity of the body are either set off to advantage or disfigured by dress and habit, just so thought is by words. Accordingly, they err greatly who think that it matters nothing in what words something is expressed, provided only it is in some way understandable. And the reason for changing clothes and for varying speech is one and the same. Consequently, let this be the primary concern, that the clothes be not dirty, or ill fitting, or improperly arranged. For it would be a shame if a figure good in itself should be displeasing because degraded by dirty clothes. And it would be ridiculous for a man to appear in public in a woman's dress, and unseemly for anyone to be seen with his clothes turned backside to and inside out.»[129]

129 Erasmus: On Copia of Words and Ideas, S. 18. «[Q]uod est vestis nostro corpori, id est sententiis elocutio. Neque enim aliter quam forma dignitasque corporis cultu habituque, itidem et sententia verbis vel commendatur vel deturpatur. Itaque plurimum errant qui nihil arbitrantur interesse, quibus verbis quae res

Schon Cicero verdeutlicht in *De oratore* das Prinzip der *elocutio*, der Lehre vom sprachlichen Ausdruck, indem er betont, dass es darauf ankomme, die Gedanken in Worte zu kleiden.[130] Die Formulierung ist heute so sehr zum Gemeinplatz geworden, dass man kaum noch bemerkt, dass es sich um eine Metapher handelt. Mit ihrer Hilfe legt Erasmus dar, dass die Wahl der Worte und des Stils keineswegs beliebig ist. Damit tritt er einer Position entgegen, die man heute als stilistischen Dualismus bezeichnen würde: Diesem zufolge sei der Gegenstand der Rede der harte ‹stuff›, wie man im Englischen sagen kann. Die Worte hingegen seien nur beliebiger ‹fluff›, wie es wiederum im Englischen leicht abfällig heißt.[131] Dies würde bedeuten, dass man jede Sache ohne expliziten Redeschmuck sagen könnte, oder auch in einem elaborierteren Stil: Der Gegenstand allerdings würde dadurch nicht verändert werden. Diejenigen, die dies annehmen, irren sich – so Erasmus. Er behauptet dies aber nicht nur, sondern führt es auch gleich vor. Denn er überträgt Eigenschaften des Bildspendebereichs (Kleidung) auf den Bildempfangsbereich (Sprache), und zwar mit einer Intensität, die im Verlauf der Passage, die noch um einiges länger ist als die hier zitierte, zunimmt. Aus der Kontur der Bekleidungsmetapher liest er die Eigenschaften des Gegenstandes ab. «*Res* do not emerge from the mind as spontaneous ‹ideas›; they are already there, embedded in language, forming the materials of a writing exercise.»[132]

Der zweite Teil von *De copia* ist den Variationsmöglichkeiten der Argumentationen und Gegenstände, den *res* also, gewidmet. Ohne lange Umschweife leitet Erasmus diese zweite Hälfte seines Buches mit der Metapher des Gitters oder Gitterfensters (*transenna*) ein, die der Bekleidungsmetapher

efferatur, modo vtcunque possit intelligi. Neque diuersa est commutandae vestis et orationis variandae ratio. Sit igitur prima curarum, ne vestis aut sordida sit aut parum apta corpori aut perperam composita. Nam indignum fuerit, si forma per se bona vestis sordibus obfuscata displiceat; et ridiculum sit, si vir muliebri amictu prodeat in publicum; et foedum, si quis veste praepostera atque inuersa conspiciatur.» Desiderius Erasmus: De copia verborvm ac rervm; in: Betty Knot (Hg.): Opera omnia Desiderii Erasmi Roterodami, Bd. 1,6 (ordinis primi tomus sextus), Amsterdam 1988, S. 36–38.

130 Duch die Rede solle der gefundene und gegliederte Stoff schließlich eingekleidet und geschmückt werden, «tum ea denique vestire atque ornare oratione». Marcus Tullius Cicero: De oratore/Über den Redner, Stuttgart 1976, I, 142.

131 Vgl. Christiansen: Figuring Style, S. 10–13. Vgl. zu weiteren Belegen der Bekleidungsmetapher im 16. Jahrhundert: Ebd. S. 7–8, 18–19, 59, 79 u. 91.

132 Terence Cave: The Cornucopian Text. Problems of Writing in the French Renaissance, Oxford 2000, S. 19.

auf den ersten Blick sehr ähnlich ist. Wie für die Kleidung gilt auch hier, dass eine Art Schirm oder Hülle den eigentlichen Gegenstand verdeckt. Doch Kleidung bedeckt (zumeist) den größten Teil des Körpers und ist (zumindest beim Auftritt in der Öffentlichkeit) nicht auf Enthüllung hin angelegt. Kleidung ist in diesem Fall statisch. Von vornherein ist festgelegt, was sichtbar und was bedeckt ist, und diesbezüglich ändert sich auch nichts. Ein Gitter hingegen verdeckt einen vergleichsweise kleinen Teil des dahintergelegenen Gegenstands und bietet zahlreiche Durchblicke, die nicht statisch festgelegt sind. Denn der Betrachter kann sich bewegen und hoffen, durch den veränderten Blickwinkel mehr zu erkennen. Das Gitterfenster kann zudem den Wunsch im Betrachter entfachen, es gänzlich beiseite zu ziehen, um den Gegenstand vollständig offen zu legen. Drei Momente, durch die sich die Gittermetapher von der Textilmetapher unterscheidet, können hier hervorgehoben werden: Erstens bekommen Prozessualität und Temporalität eine entscheidende Bedeutung. Denn v. a. im zeitlichen Verlauf kann die Sichtbarkeit gesteigert werden. Diese Steigerung mündet aber dennoch zweitens in einem permanenten Aufschub, wenn nämlich das Objekt hinter dem Gitter nie vollständig entborgen werden kann. Dadurch steht das Gitter drittens mit einer Logik des Begehrens im Verbund, welches gerade durch die dunklen und verborgenen Stellen immer weiter angespornt wird. Dass auch Kleidung wie ein solches Gitterfenster funktionieren kann, dürfte evident sein, soll uns hier aber nicht ablenken oder gar auf erotische Umwege leiten.

Viel wichtiger ist hier das Folgende: Mit dem Gitterfenster führt Erasmus ein Prinzip in die sprachliche Rhetorik ein, das den Klappmechaniken etwa eines Triptychons zum Verwechseln ähnlich sieht. Die Außen- und die Innenansicht eines Triptychons verhalten sich zueinander wie ein Gitterfenster und das Dahinterliegende. Ein entscheidendes Merkmal der Triptychonapparatur ist zudem ihre Prozessualität, die sich im Öffnen und Schließen des schreinförmigen Gebildes vollzieht. Insbesondere aber die von Rimmele herausgearbeitete Beobachtung, dass das Heilige trotz aller Offenbarungsemphase und selbst bei weit geöffneten Flügeln nur als Entzogenes und Latentes erscheint, ist eng verknüpft mit der Logik des Begehrens und dem permanenten Aufschub durch das Gitterfenster. Denn sie beide, Aufschub und Begehren, werden insbesondere dann wirksam, wenn etwas im Dunkeln und Unklaren bleibt, uneröffnet und unzugänglich, entzogen und latent.

Diese drei Momente – Temporalität, Aufschub und Begehren – durchwirken das Rhetorikverständnis von Erasmus auf mehreren Ebenen, wie insbesondere Terence Cave in seiner Studie *The Cornucopian Text* von 1979 eindringlich belegt hat.[133] Anhand der Art und Weise, wie die *transenna*-Metapher jeweils an konzeptuell bedeutsamen Stellen in Erasmus' Schriften auftaucht, lässt sich dies erläutern. Am Beginn des zweiten Teils von *De copia* schreibt Erasmus:

«Thus the first method of enriching one's thought is to be observed where something which could be said summarily and in general is more extensively unfolded (*latius explicetur*) and separated into parts. This is just as if someone first (*primum*) shows his wares (*mercem*) through a lattice or a rolled-up cover (*per transennam aut peristromata convoluta*), and then (*deinde*) unrolls, opens up (*evolvat aperiatque*), and exposes the same things wholly to the gaze (*ac totam oculis exponat*).»[134]

Erasmus nimmt hier den Gegensatz von *brevitas* und *copia*, also vom knappen und entfalteten Redestil zum Anlass, um über die Zeitlichkeit der Rede zu sprechen. In einem ähnlichen Sinne taucht die Metapher auch bei Cicero auf,[135] sie ist allerdings bei weitem nicht so omnipräsent und populär wie die Bekleidungsmetapher. Erasmus hebt Cicero gegenüber die Wirksamkeit temporaler Verfahren bei der Entbergung eines Gegenstands («primum [...] deinde») hervor. Argumentationen (die Darlegung der *res*) entfalten sich in einer sukzessiven Textbewegung. Dabei führen sie vom Verborgenen zum Entborgenen und sie zielen darauf, den Augen alles Versprochene gänzlich zur Schau zu stellen («totam oculis exponat»). Die Sichtblenden (Gitterfenster oder zusammengerollte Decke, «transennam aut peristromata convoluta»), die hier beiseite geschoben werden, gleichen den Flügeln und Deckeln schrein-

133 Vgl. zum Folgenden: Cave: The Cornucopian Text, S. 101–124. Die Rede vom permanenten Aufschub soll im Folgenden nicht darüber hinwegtäuschen, dass Erasmus durchaus davon ausgeht, dass es einen Sinn gibt, den Gott in die Schrift hineingelegt hat. Cave weist darauf hin, wie dieser Sinn, der *sensus germanus*, in stets aufschiebenden Textbewegungen umschrieben bzw. angkündigt wird. Vgl. ebd. S. 79 u. 90f.

134 Übers. zitiert nach: Cave: The Cornucopian Text, S. 122. «[P]rima locupletandae sententiae ratio videtur, si quod summatim ac generatim dici poterat, id latius explicetur atque in parteis diducatur. Quod quidem perinde est, ac si quis primum mercem per transennam aut peristromata conuoluta ostendat, deinde eandem euoluat aperiatque, ac totam oculis exponat.» Erasmus: De copia verborvm ac rervm; in: Opera omnia, Bd. 1,6, S. 197.

135 Vgl. Cicero: De oratore, I, 162.

förmiger Bildträger: Man beachte die vielfältige Metaphorik des visuellen und schrittweisen Entbergens: «latius explicetur», «evolvat aperiatque». Zugegebenermaßen wird hier nicht das Heilige, sondern eine Ware («mercem») entborgen. Hinsichtlich der zugrundeliegenden Begehrensstruktur dürfte dieser Unterschied aber nicht so groß sein. Denn in beiden Fällen kommt es darauf an, ein ‹Mehr› in Aussicht zu stellen, etwas, das noch nicht präsent ist und das in der Imagination vielversprechender ist als das jeweils schon Sichtbare.[136]

Die Frage nach der Gittergestalt der Sprache taucht nicht nur im Zusammenhang mit der Rhetorik als Ausbildung von Beredsamkeit auf, sondern ganz besonders da, wo es um Fragen der Übersetzung bzw. Deutung schon geschriebener Texte geht. Daran war Erasmus als Übersetzer und Kommentierer (nicht nur) des Neuen Testaments besonders interessiert. Das Thema wird im *Convivium religiosum* (*Das geistliche Gastmahl*), das 1522 in vollständiger Gestalt erschienen ist, eindrücklich dargelegt. Eusebius, der Hausherr, lädt seine Freunde zu einem Gastmahl auf seinen Landsitz ein. Der Schauplatz erinnert sicher nicht nur zufällig an das Landhaus des Crassus in Tusculum, in dem Cicero die Dialoge aus *De oratore* angesiedelt hat. In Erasmus' *Convivium* widmen sich die Gesprächsparter – und zwar vor allem während der Mahlzeit – der ausführlichen Lektüre und Auslegung von Bibelstellen. Die Gesprächspartner kommen allerdings nie zu rundherum abgeschlossenen Deutungen, die eine autoritative Geltung beanspruchen könnten. Wichtiger ist das gemeinsame Lesen, Diskutieren, Hinterfragen und Vergleichen von Thesen und Gegenthesen. Das Prinzip des Aufschubs beherrscht dabei nicht nur die unterschiedlichen Deutungsversuche, sondern auch die Besichtigung des Hauses und vor allem des Gartens. Das gesamte Landhaussetting ist nämlich auf geradezu hypertrophe Weise gemäß dem Gitterprinzip organisiert.[137] Bevor die Freunde essen dürfen, werden sie zu einer Besichtigung des Gartens eingeladen. Das hier dargebotene Schauspiel – vom *spectaculum* ist mehrfach die Rede – erfreut nicht nur die Augen, sondern vollzieht sich in enger Analogie zur schichtweisen Deutung der Textpassagen während des Gastmahls. Der Garten entpuppt sich mehr und mehr als komplexe Hintereinanderstaffelung unterschiedlicher Ebenen, die der Reihe nach durchwandert bzw. aus unterschiedlichen Blickwinkeln

136 Vgl. Kuhn: Die leibhaftige Münze, S. 233–268.
137 Vgl. Cave: The Cornucopian Text, S. 107.

betrachtet werden. Die Freunde werden durch die verschiedenen, in ihrer genauen Anordnung kaum noch zu durchschauenden und zunehmend labyrinthischer wirkenden Wege und Gänge geführt. Dabei schieben sich permanent neue Sichtachsen übereinander, und es werden Zäune, Pflanzen, Beete, Wiesen, Felder etc. (wie die Passagen beim Interpretieren der Heiligen Schrift) aus wechselnden Perspektiven betrachtet. An strategischen Stellen befinden sich darüber hinaus immer wieder Inschriften auf lateinisch, griechisch und hebräisch, die jeweils nur von einigen der Anwesenden übersetzt oder überhaupt gelesen werden können. Skulpturen – insbesondere eine Christusfigur – säumen den Weg, und weitere Bildschichten werden durch Gemälde hinzugefügt, die einige der Mauern und Wände schmücken. Über deren Bedeutung wird ausführlich diskutiert.

Aber – und das ist der Clou – die Betrachtungen der Gemälde und schließlich auch der Besuch des Gartens finden jeweils ein jähes Ende, ohne dass die Malereien oder der Garten den Augen gänzlich zur Schau gestellt würden («totam oculis exponat» – wie es in *De copia* heißt). Eusebius erweist sich als ein Meister des wiederholten Aufschubs. Gerade sind die Freunde auf zwei besonders rätselhafte Details gestoßen, ein tanzendes Kamel und einen Flöte blasenden Affen, da unterbricht Eusebius sie. Dabei legt er zugleich im Detail des an dieser Stelle explizit erwähnten Gitterfensters offen, dass der gesamte Besuch eine Aneinanderreihung flüchtiger und die Gegenstände nur streifender Blicke ist:

«Doch um diese Dinge besonders und mit Muße zu betrachten, wird ein anderes Mal drei Tage Zeit sein. Für diesmal soll es genügen, dass ihr sie gleichsam wie durch ein Gitter gesehen habt (veluti per transennam vidisse).»[138]

138 «Sed his singulatim ac per otium contemplandis alias dabitur vel totum triduum; nunc satis erit veluti per transennam vidisse.» Die Übersetzung dieser Passage wurde von mir leicht angepasst, ansonsten zitiert nach: Desiderius Erasmus: Convivium religiosum/Das geistliche Gastmahl; in: Werner Welzig (Hg.): Erasmus von Rotterdam. Ausgewählte Schriften, Bd. 6, Darmstadt 1967, S. 20–123, hier S. 38–39. In *De copia* erläutert Erasmus den Unterschied zwischen *brevitas* und *copia* anhand des Gitters. In dieser Passage aus dem *Convivium* allerdings wendet Erasmus die Gittermetapher auf sich selbst an: Die zitierte Stelle handelt nicht nur vom Gitter, sondern ist die kurze Formulierung, die im gesamten Gartenbesuch zu einer ausführlichen Allegorie ausgefaltet wird. Zugleich ist dieser labyrinthhafte Garten aber schon eingefaltet in das kurz erwähnte Gitter.

Auch die anschließende Betrachtung eines weiteren Gemäldes endet abrupt und zwar mit dem lapidaren Hinweis: «Hier seht ihr indische Ameisen, die Gold ausscheiden und aufbewahren.»[139] Wer wünscht sich hier keine Erklärung? Eusebius allerdings fährt unbeirrt fort: «Ein anderes Mal, sage ich euch, werdet ihr Gelegenheit haben, euch satt zu sehen.»[140] Eine weitere Metaphorik schleicht sich ein: der Hunger des Auges, den es zu stillen gilt. Aber langsam werden die Freunde wohl auch ganz buchstäblich hungrig. Eusebius erläutert noch eine Weile unverdrossen, was es zu sehen geben könnte: diverse zum Teil umzäunte Wiesen und Beete, aber auch Fenster, die zu bestimmten Zeiten zu öffnen und zu schließen seien. Dann fordert er endlich dazu auf, zu Tisch zu gehen:

«Für jetzt will ich Euch nicht weiter betrachten lassen, damit etwas bleibt, was euch nachher wie zu einem neuen Schauspiel (ad novum spectaculum) zurückruft. Nach der Mahlzeit werde ich euch das übrige zeigen.»[141]

Selbstverständlich werden die Freunde auch nach dem Essen nicht alles zu sehen bekommen. Dem Auge wird – entgegen der mehrfach wiederkehrenden Behauptung – niemals erlaubt, sich satt zu sehen. Was den Appetit des Auges stillen könnte, wird nur häppchenweise verabreicht und reicht stets nur aus, um die Lust auf mehr anzustacheln. Das Begehren begegnet uns hier also in einer bestimmten Variante und passend zum Rahmenthema: als unstillbarer Hunger. Zu betonen ist allerdings, wie eng Aufschub und Begehren verknüpft sind, die im *Convivium* sowohl das Prinzip der Textauslegung als auch der Besichtigung und Deutung des Gartens beherrschen. Diese Verknüpfung ist Erasmus aus der Schrift *De doctrina christiana* des Augustinus im Übrigen hinlänglich bekannt, wie er selber in seiner Predigtlehre *Ecclesiastes* (1535) schreibt:

«In the De doctrina christiana, Augustine elegantly explains (explicat) why God wished Scripture to be enveloped with this kind of covering (involucris ... opertam et involutam) and with other obscurities. [...] We neglect whatever is close to hand (in promptu) [...]. We are greedier for hidden and remote things (recondita semotaque); and just as what is bought dearly gives more pleasure, so the things we have

139 «Hic videtis formicas Indicas, quae aurum egerunt ac servant.» Ebd. S. 40–41.

140 «Alias, inquam, licebit vel ad satietatem usque spectare.» Ebd. S. 40–41.

141 «In prasentia non sinam vos amplius contemplari, quo sit, quod vos posthac revocet tanquam ad novum spectaculum. A prandio cetera vobis ostendam». Ebd. S. 44–45.

pursued arduously are dearer to us than those which happen of their own accord. Moreover, as many things shine forth more attractively through glass or amber, so truth also is more delightful when it shines through allegory [...] Prophetic discourse has the character of foreshadowing a thing by means of a sign (Propheticum est prius signo rem adumbrare) rather than narrowing it openly (quam aperte narretur).»[142]

Die dunklen und unklaren Stellen der Bibel sind keine zufälligen Hindernisse, sondern sie wurden von der Weisheit des heiligen Geistes absichtsvoll eingerichtet. Diesen Gedanken hat auch schon Augustinus formuliert. Erasmus hat die Passage allerdings deutlich mit visuellen Metaphern angereichert, so spricht er von den Hüllen («involucris»), dem Bedeckten und dem Eingerollten («opertam et involutam»), welches das Begehren, mehr zu sehen, anstachelt. Bei Augustinus, so lehrt ein kurzer Blick in die entsprechende Passage,[143] wurde dieses Begehren übrigens schon als nie vollständig zu stillender Hunger benannt.

Resümieren wir: Wenn es darum geht, Temporalität, Aufschub und Begehren in Textbewegungen zu beschreiben,

142 Übersetzung zitiert nach: Cave: The Cornucopian Text, S. 108. «Quamobrem autem Deus voluerit Scripturam hoc genus inuolucris et aliis obscuritatibus opertam et inuolutam esse, eleganter explicat Augustinus in opere De doctrina christiana. [...] Quod in promptu est, negligimus [...]. Ad recondita semotaque sumus auidiores. Et vt magis illa iuuant, quae pluris emuntur, ita chariora nobis sunt quae cum labore sumus assequuti quam quae vltro obtigerunt. Praeterea quemadmodum multa per vitrum aut succina pellucent iucundius, ita magis delectat veritas per allegoriam relucens. [...] Propheticum est prius signo rem adumbrare quam aperte narretur.» Desiderius Erasmus: Ecclesiastes (libri III–IV); in: Jacques Chomarat (Hg.): Opera omnia Desiderii Erasmi Roterodami, Bd. 5,5 (ordinis quinti tomus quintus), Amsterdam 1994, S. 250.

143 «Qui enim prorsus non inueniunt, quod quaerunt, fame laborant; qui autem non quaerunt, quia in promptu habent, fastidio saepe marcescunt; in utroque autem languor cauendus est. Magnifice igitur et salubriter spiritus sanctus ita scripturas sanctas modificauit, ut locis apertioribus fami ocurreret, obscurioribus autem fastidia detergeret.» Augustinus: De doctrina Christiana; in: Joseph Martin (Hg.): Aurelii Augustini Opera, Bd. IV, 1, Turnhout 1962, S. 36 (II, vi, 8). «Those who do not find what they are seeking are afflicted with hunger, but those who do not seek, because they have it in their possession, often waste away in their pride. Yet, in both cases, we must guard against discouragement. The Holy Ghost, therefore, has generously and advantageously planned Holy Scripture in such a way that in the easier passages he relieves our hunger; in the ones that are harder to understand he drives away our pride.» Augustinus: De Doctrina Christiana; in: John J. Gavigan (Hg.): Writings of St. Augustine, Bd. 4, New York 1947, II, vi, 8.

greift Erasmus auf Metaphern zurück, die mit der Möglichkeit der Entbergung des Sichtbaren durch Blicksperren, Hüllen, Gitterfenster etc. spielen. Er führt damit Prinzipien in seine Rhetorik ein, die der Schrein- bzw. Türlogik einer klappbaren Bildapparatur entsprechen. Meine These ist, dass Massys im Annentriptychon einen analogen Schritt vollzieht, indem er die Triptychonlogik ebenfalls innnerhalb seiner visuellen Bildrhetorik implementiert (und zwar auch dann, wenn mechanisch nichts bewegt wird).

Transenna-Effekte:
Verstellte Durchblicke

Beginnen wir die Analyse mit der ersten narrativen Szene aus dem Leben der Eltern Mariens, mit der Außenansicht des linken Flügels. Sie spielt – wie sogleich offenbar werden wird – mit dem *transenna*-Effekt, mit dem flüchtigen Blick, der die Gegenstände nur partiell erhascht und dem keine unverstellte, unvergitterte Aussicht gewährt wird. Nur kurz zur Ikonographie: Prominent wird die Szene in den Vordergrund gerückt, in der Anna und Maria ein Drittel ihres Besitzes im Tempel als Opfer darbringen. Das noch junge Paar ist gerade an den Hohepriester herangetreten. Anna kniet nieder, ihr blassrotes Gewand verhüllt nicht nur ihren Körper, sondern auch einen Großteil der unteren Hälfte der Tafel. Sie überreicht dem Hohepriester eine Schatulle mit Münzen, der das Opfer mit seiner linken Hand annimmt. Joachim – vom Betrachter aus hinter Anna zu sehen – überreicht dem Priester und seinen Dienern zwei Schenkungsurkunden. Eine davon wird von einem der Diener, deren Köpfe zwischen denen von Joachim und dem Priester hervorlugen, sorgfältig geprüft. Die Figurengruppe bildet ein dichtes Gedränge, das von den Köpfen der männlichen Figuren bekrönt wird und in der Mitte eine Art visuellen Zwickel frei lässt, in dem sich das Drama der Hände, die geben oder empfangen, abspielt.

Massys spielt hier wie auch in den anderen Szenen mit der Sichtbarkeit des Gezeigten: Alles, was zu sehen gegeben wird, verdeckt etwas anderes. Zahlreiche ineinander verschachtelte innerbildliche Rahmungen und Durchblicke werden geboten, aber nirgends wird den Augen das Ganze dargeboten («totam oculis exponat», um wiederum die Formulierung aus *De copia* aufzugreifen). Jede Rahmung wird unterbrochen, vor jeden Ausblick schiebt sich eine Blicksperre. Die schwarze Truhe (wie das Triptychon selber gehorcht sie der Schreinlogik) verbirgt uns den Großteil ihres Inhalts. Die eine Urkunde verbirgt die andere. Die drei Figuren der Protagonisten stehen vor den übrigen Figuren. Auch Textilien wirken mit an diesem verschachtelten *transenna*-Effekt. Insbesondere der Mantel

Annas breitet sich annähernd in Parallelität zur Bildoberfläche aus. Die planimetrische Wirkung wird dadurch verstärkt, dass das Gewebe sich bis zum unteren Bildrand erstreckt und an der ästhetischen Schwelle fast ein Trompe-l'Œil-Motiv ausbildet. Dass der innerdiegetische Mantelsaum mit der Bildgrenze zusammenfällt, fordert geradezu dazu auf, ihn wie ein Gitter oder eine zusammenrollbare Decke («transennam aut peristromata convoluta») zu interpretieren. Es gilt, das Textil wie einen Vorhang zu lüften, um in die Erzählung einzudringen. Die Figurengruppe wiederum verdeckt einen Großteil der hinter ihr angedeuteten Räume. Von Räumlichkeit kann allerdings auch kaum die Rede sein. Die unterschiedlichen Raumebenen sind eher wie einzelne Buchseiten hintereinandergestaffelt. Dass die Opferszene sich im Innenraum einer Tempelarchitektur abspielt, wird durch die Arkaden verdeutlicht, die hinter der Figurengruppen zu erkennen sind. Diese Arkaden bilden die vielleicht deutlichsten innerbildlichen Rahmungen und versprechen Durchblicke, allerdings solche, die wiederum nur wie durch ein Gitter («veluti per transennam») flüchtig wahrgenommen werden. Sie erlauben nur fragmenthafte Ausblicke: auf Architekturen, die nur teilweise zu sehen sind und sich gegenseitig im Weg zu stehen scheinen.[144]

Der räumlichen Erstreckung zwischen der Figurengruppe und den Arkaden wird in der Tafel kaum Beachtung geschenkt. Nur ganz am linken Bildrand wird sie durch einen schmalen Streifen erahnbar, der zwischen dem Mantel Joachims und dem Bildrand frei bleibt. In diesen Streifen hat sich eine weitere männliche Figur geschoben, die uns den Rücken zuwendet und in die Lektüre eines Buches vertieft ist. Zwischen Daumen und Zeigefinger hält sie eine Buchseite, die sich ganz leicht vom übrigen Buchblock abhebt. Gerade hat der Herr – falls er denn in der konventionellen Richtung liest – eine Seite auf die zuvor gelesene Seite gelegt und ist damit eine Schicht

144 Durch den linken Bogen ist u. a. ein prominenter Kirchturm zu sehen, womöglich hat Massys hier den Turm der Antwerpener Kathedrale, der zur Entstehungszeit des Triptychons noch im Bau war, schon als fertigen porträtiert. Vgl. Silver: The Paintings of Quinten Massys, S. 42. Im rechten Bogen ist die Außenansicht eines weiteren turmartigen Gebildes zu erkennen, das allerdings weniger ein Gebäude zu sein scheint als vielmehr eine Art Konglomerat von Figurenbaldachinen, die im Wechsel mit Säulen um diesen ‹Turm› herum angeordnet sind. Bekrönt wird dieses Segment von einem Architekturfeld, in dem Massys seine Unterschrift untergebracht hat. «QVINTE(N) METSYS/ SCREEF DIT 1509». Vgl. Slachmuylders: De triptiek van de maagschap van de heilige Anna, S. 87.

weiter ins Buch eingedrungen. Eine Art *mise-en-abyme*. Denn es wird ein ganz buchstäblicher Text und nicht metaphorisches Textil gelüftet und beiseitegeschoben. Ganz links – extrem verkleinert – lässt sich gerade noch der Blick auf eine Szene erheischen, die sich wohl zuvor abgespielt hat: Anna und Joachim spenden als winzig kleine Figuren ein anderes Drittel ihres Besitzes den Armen.[145]

Auf dem rechten Flügel begegnen uns einige der Figuren – wenn auch um 20 Jahre gealtert – wieder. Anna allerdings fehlt, und so muss Joachim allein die Schmach erleben, dass sein Opfer abgewiesen wird. Mit brüsker Nachlässigkeit lässt der Hohepriester die Münzen aus der Hand träufeln. Joachim hält die Arme mit erschütterter Geste vor der Brust und hat sich schon nach rechts vorne aus dem Bild heraus gewendet. Im Gehen dreht er den Kopf noch leicht nach hinten und muss voller Betroffenheit mit ansehen, wie die Münzen zu Boden fallen. Der Raum ist in dieser Tafel noch komprimierter als in der linken. Wo sich links Rahmungen überlappt haben und Durchblicke zumindest noch in Aussicht gestellt worden sind, dominieren nun abrupte Blicksperren. Diesmal ist es das ausladende, in blassem Violett gehaltene Gewand Joachims, das die untere Bildhälfte dominiert. Wie auf dem linken Flügel bildet auch hier eine Figurengruppe die dahintergelegene Bildebene. Sie erstreckt sich allerdings über das ganze Bildfeld von links nach rechts. Es gibt hier kein Durchkommen, weder für den Blick des Betrachters, noch für Joachim. Dieser ist förmlich umzingelt von Zeugen des Geschehens, die ihn nach vorne aus dem Bild zu drängen scheinen, als ob dies für Joachim das Ende der Geschichte sei. Auch hinter der Figurengruppe wird uns kein weiterer Ausblick gewährt. Der Vorhang, der den Hohepriester hinterfängt, bildet die auffälligste Blickschranke und wird sekundiert von der Säule auf der rechten Seite der Tafel. Den Hintergrund dazwischen bzw. dahinter bilden keine offenen Arkadenbögen wie auf der linken Tafel, sondern ein verschlossenes und undurchsichtiges Butzenscheibenfenster. Ironischerweise ist es ausgerechnet das ein-

145 Dass die Figuren so winzig dargestellt sind, entspricht sicher narrationslogischen Zwecken, daneben war es vielleicht aber auch opportun, die Spende an die Bedürftigen nicht zu sehr zu betonen. Denn anders als bei ihren Identifikationsfiguren Joachim und Anna sind karikative Aktivitäten der Bruderschaften nur selten belegt. Vgl. Dörfler-Dierken: Vorreformatorische Bruderschaften, S. 31. Im Gegensatz dazu nehmen Silver und im Anschluss Rimmele auf angebliche karitative Tätigkeiten Bezug. Vgl. Silver: The Paintings of Quinten Massys, S. 44; Rimmele: Das Heilige als medialer Effekt, S. 93.

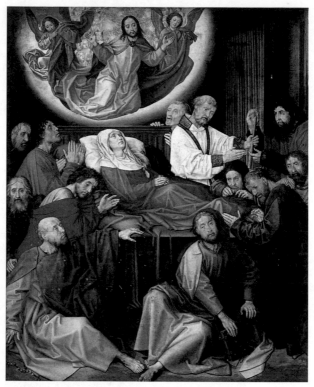

Abb. 12 Hugo van der Goes: Tod der Jungfrau Maria, Öl/Holz,
147,8 × 122,5 cm, um 1481/82, Brügge, Groeningemuseum; aus:
Elisabeth Dhanens: Hugo van der Goes, Antwerpen 1998,
S. 334.

zige ‹echte› und buchstäbliche Gitterfenster (*transenna*), das überhaupt keinen Durchblick mehr erlaubt. Wo alle potentiellen Öffnungen und Wege – nicht nur für den Blick des Betrachters – derart penetrant verstellt sind, scheint es, als möchte der gedemütigte Joachim sich angesichts dieser abweisenden Mauer, dieses Prellbocks aus Blicken und Architekturelementen, wohl am liebsten rechts unten in der Ecke verkriechen.

Nicht nur visuell wird hier der Durchblick verstellt, die Szene ist – zumindest aus der Perspektive Joachims – auch hermeneutisch schwer zu durchschauen. Wie kann es sein, dass ausgerechnet Joachim aus dem Tempel gewiesen wird? Seine Frömmigkeit und Gottgefälligkeit stehen seit frühester Jugend außer Frage. Insofern handelt es sich um eine dunkle Passage, deren Sinn – noch! – verborgen ist. Der Sprung zwischen Außen- und Innenansicht, der Hiatus zwischen diesen beiden Sphären, ist auch dem Nachdenken über dieses Rätsel gewidmet. Es ist eine jener dunklen Stellen der Heilsgeschichte, die – wie man mit Augustinus sagen könnte – unseren Hunger bzw. unser Begehren, zu verstehen, anreizt.

Eminent bildrhetorische Momente – so lässt sich resümieren – bestimmen die Inszenierung eines ‹Dahinters›. Denn vor der Außenansicht stehend wird dem Betrachter nicht nur durch die potenzielle Öffnung des Triptychons eine vollständig erschlossene Sichtbarkeit versprochen. Gerade durch bildfeldimmanente *transenna*-Effekte werden Begehrensstrukturen erweckt, die auf der Temporalität der Sinnerschließung und ihres permanenten Aufschubs fußen. Zu diesen Gittereffekten tragen nicht nur Textilien bei, die imaginativ gelüftet werden können, sondern auch überlagerte Rahmungen und verstellte Durchblicke. Diese Motive fungieren als eigentümliche Blickschranken, die das Begehren, sich satt zu sehen, stimulieren, indem sie flüchtige Blicke auf das jeweils Dahinterliegende gewähren (dies ist besonders auf dem linken Flügel der Fall) und die Blickachsen zugleich auf unbestimmte Zeit unterbrechen und verstellen (wie es besonders auf dem rechten Flügel der Fall ist).[146]

146 Auch in der Szene, die innen auf dem rechten Flügel zu sehen ist (Anna auf dem Sterbebett), hat Massys *transenna*-Effekte implementiert. Der Zugang zum Bild wird in der unteren Hälfte mit Textilien förmlich verhängt. Dahinter findet sich wiederum eine dichte Häufung von Köpfen und angeschnittenen Figuren. Massys hat ein themenverwandtes Motiv als Vorbild gewählt, den Tod Mariens von Hugo van der Goes (Abb. 12; vgl. Silver: The Paintings of Quinten Massys, S. 43). Massys hat rechts ein Fenster hinzugefügt. Durch diesen Ausblick stößt der visuelle Erzählimpuls nicht auf einen optischen

Prellbock, wie es auf der Außenseite dieses Flügels der Fall ist, sondern kann sanft durch das Fenster hindurch weiter gleiten. Werden zudem die Textilien imaginativ gelüftet, kann die Geschichte durch einen interpikturalen oder -textuellen Verweis förmlich ‹weitergelesen› werden. Die rote Decke auf dem Sterbebett bildet eine scharfe, wie mit dem Lineal gezogene Kante aus. Unter dieser Decke lässt sich die geometrische Form eines Sarkophags imaginieren. In der Tat werden sich drei Marien an einem geöffneten und leeren Sarkophag wieder begegnen. Sie sind die ersten, die von der Auferstehung Christi erfahren. Je nach Deutungstradition handelt es sich um genau die bei Massys um das Bett versammelten drei Marien. Laut Evangelium (Mk 16,1) stehen zwar eine Maria aus Magdala, die Maria des Jakobus und die des Salome vor dem leeren Grab. In der mittelalterlichen Lesart wurden daraus aber, um die Kohärenz der Trinubiumslegende zu stärken, «Maria, die Mutter Jesu, und ihre beiden Schwestern namens Maria, Maria Jakobi [=Maria Cleophae, die Mutter Jakobus' des Jüngeren; hk] und Maria Salome». Dörfler-Dierken: Die Verehrung der heiligen Anna, S. 126. Rimmele macht zudem einen ähnlichen Klappeffekt wie beim linken Flügel geltend: «Die Seele der ebenfalls nach außen gerichtet sterbenden Anna findet [beim Schließen des Flügels; hk] Eingang in die Mitteltafel.» Rimmele: Das Heilige als medialer Effekt, S. 92.

Tropische Wenden als Supplement mechanischer Wenden

Der Engel, den wir im geöffneten Zustand auf dem linken Flügel (Abb. 2) zu sehen bekommen, beantwortet die drängenden Fragen der Außenansicht: Gott hat Höheres mit Joachim und Anna vor. Die Abweisung Joachims war nur die Vorbereitung einer bzw. mehrer Wenden, narrativer Wenden in der Heilsgeschichte, aber auch ganz handgreiflicher Wenden der Triptychonflügel. Anhand der Figur Joachims lässt sich darlegen, wie Massys mit bildrhetorischen, zumeist tropischen Wenden experimentiert, die die mechanischen Wenden der Klappapparatur supplementieren. Wiederum nur kurz zur Ikonographie: Joachim hat sich, nachdem sein Opfer abgewiesen wurde, zu seinen Schafherden außerhalb der Stadt zurückgezogen. Dort verkündet ihm ein Engel, dass Anna sehr wohl aus seinem «Samen eine Tochter empfangen hat»[147]. Joachim werde Anna zum Zeichen, dass Gott dem gealterten Paar gnädig ist, am goldenen Tor treffen. Ganz winzig klein ist dieses zukünftige Ereignis am rechten Bildrand dargestellt – etwas oberhalb der Kopfhöhe Joachims.

Auffällig ist vor allem die Ausrichtung der Figur Joachims, und zwar in mehrfacher Hinsicht. Auf der Außenansicht ist die Figur Joachims nach rechts außen förmlich aus dem Bildgefüge gedrängt worden. Nun – nach der Öffnung – begegnet sie uns auf der entgegengesetzten Seite wieder, am äußersten linken Rand des linken Flügels. Auch der Bewegungsvektor hat sich verkehrt. Eben noch droht Joachim eine Stufe herab nach rechts unten zu stolpern. Nun wird die Figur förmlich von einer nach links oben gerichteten Impulswelle durchlaufen, die in der Gebetshaltung der Hände und der Ausrichtung des Kopfes mündet. (Nur der in die Ecke rechts unten gedrängte Hund erinnert ironisch daran, dass auch Joachim eben noch – wie ein Hund – in dieser diametral entgegengesetzten Richtung verstoßen wurde.) In der Gestalt bzw. Gestaltung Joach-

147 «[E]x semine tuo concepisse filiam.» Anonymus (Pseudo-Matthäus): Liber de ortu beatae Mariae et infantia salvatoris, S. 58.

Abb. 13 Dieric Bouts: Gott erscheint Moses im brennenden Dor-
nenbusch, Öl/Holz, 34,5 × 43,5 cm, 3. Viertel 15. Jahrhundert,
Philadelphia, Museum of Art; aus: Maurits Smeyers: Dirk
Bouts. Peintre du silence, Tournai 1998, S. 79.

ims wird eine Wende figuriert, in diesem Fall die *conversio*, die Joachim durch seinen bußevollen Rückzug in die Wüste vollzogen hat. Die visuellen Wendungen von rechts nach links sind Metonymien der inneren Wende Joachims.

Um diese Wende zu betonen, hat Massys auch die Ausrichtung der Figur, die durch eine Vorlage vorgegeben war, pointiert betont. Denn das Bild greift in dieser Figur eine Komposition von Dieric Bouts auf, die Moses vor dem brennendem Dornbusch zeigt (Abb. 13). In rhetorischen Termini gesprochen: Der Maler hat die *verba*, die kompositionelle ‹Formulierung› des Vorbilds, beibehalten, aber das Sujet, die *res*, abgewandelt. Schon Silver hat irritiert festgestellt, dass Massys es bei der im Triptychonzusammenhang ungewöhnlichen linksgerichteten Bewegung Joachims belassen hat, ja sie sogar durch das schmale Hochformat forciert und Joachim fast gänzlich an den Bildrand gedrängt hat.[148] Diese Ausrichtung steht einerseits im Zusammenhang mit der visuellen Wende bzw. der metonymischen *conversio*, andererseits aber auch mit der mechanischen Wendbarkeit der Figur Joachims, auf die – wie einleitend bereits erwähnt – Marius Rimmele aufmerksam gemacht hat. Denn vermittels der Flügelschließung wird eine – in diesem Fall apparative Wendung – impliziert: Joachim kann durch die erneuerte Bewegung des Triptychonflügels zum Zentrum transportiert werden und wendet sich sodann dem auf der Mitteltafel zwischen Anna und Maria befindlichen Christuskind zu. Massys hat zu diesem Zweck wohl auch die Gestik Joachims gegenüber der des Moses verändert. Die bei Bouts unterschiedlich hoch erhobenen Hände drücken ein Erstaunen oder Erschrecken vor der befremdlichen Erscheinung Gottes im Dornbusch aus. Joachims gleichmäßig erhobene Hände deuten aber einen Gebetsgestus an, als dessen Adressat im zugeklappten Zustand das Jesuskind fungiert.

Zu diesen frappierenden mechanisch-medialen Effekten treten eminente Effekte der Bildrhetorik hinzu, wie insbesondere die Außenseiten der Flügel (Abb. 1) belegen. In der

148 «The derivation from Bouts was accomplished without any adjustment of the orientation of the scene; Massys is content to leave Joachim facing leftward, even though the resulting flow of movement carries outward from the central panel rather than focusing on the center.» Silver: The Paintings of Quinten Massys, S. 43. Wie eine ähnliche Komposition aussehen könnte, bei der das Zentrum fokussiert wird, lässt sich beim Meister von Frankfurt betrachten. Hier ist auch links eine Bettszene, nämlich die Geburt Mariens, die spiegelbildlich zum Marientod auf der rechten Seite erscheint (Abb. 4).

Gegenüberstellung der beiden Bildfelder wird ein antithetisches Verhältnis kontrovers erörtert, und zwar nicht nur auf der Ebene des Sujets (Annahme versus Ablehnung des Opfers), sondern gerade durch formale Elemente, die insbesondere mit der Wiederholung der Figuren spielen.[149] An den jeweiligen Bildelementen werden jeweils *similitudo* oder *contrarium* hervorgekitzelt.[150]

Die Wiederholung der Bildelemente vollzieht sich dabei zum Teil unter Zuhilfenahme tropischer Bedeutungswendungen, was zugegebenermaßen tautologisch klingen mag, da die Bezeichnung der rhetorischen Trope vom griechischen Tropos, d. h. Wendung, stammt. Eine dieser Wiederholungen wirkt – sobald man sie bemerkt hat – besonders prägnant. Sie betrifft die Figur Joachims, den wir mittlerweile wohl getrost als Protagonisten ansprechen dürfen. (Man sollte übrigens vielleicht auch eher vom Joachims- als vom Annenaltar sprechen, da der Großvater Jesu offenkundig für die Bruderschaft das größere Identifikationspotential besaß als Anna.) Nimmt man die beiden äußeren Bildfelder der Flügel gleichzeitig in den Blick, so fällt auf, wie sehr die beiden Figuren des jungen und des alten Joachims aufeinander bezogen sind. Insbesondere das schmale rote Tuch, das beiden Figuren über die Schulter gelegt ist, sticht hervor, und setzt dem violetten Man-

149 Die Figuren Joachims und des Priesters wechseln die Position: Aus «Joachim (links) tritt an den Priester (rechts) heran» wird «der Priester (links) weist Joachim (rechts) ab». Es handelt sich syntaktisch betrachtet um einen visuellen Chiasmus, ist aber auch als Anadiplose interpretierbar: als Wiederholung, bei der das Wiederholte vom Ende des vorangehenden Satzes an den Anfang des folgenden wandert («Am Anfang schuf Gott Himmel *und Erde*. Und *die Erde* war wüst und leer», Gen 1,1–2). Das Motiv der Säule als Blicksperre wird hingegen in einem Parallelismus auf dem rechten Flügel – allerdings in voller Breite und damit graduell gesteigert – wiederholt. Die Figuren im Mittelgrund, die das Thema der Blickhindernisse unterstreichen, werden im Übergang von links nach rechts vervielfältigt, damit wird auch ihre Accumulatio, also ihre häufende Aufzählung, dramatisiert. Zweifellos ist es bei dieser Auflistung, die sich fortführen ließe, nicht unbedingt nötig, die entsprechenden Stilfiguren zu benennen, um die jeweiligen Effekte wahrzunehmen. Zudem handelt es sich bei den jeweiligen Benennungen eher um Vorschläge, da die Übertragung von den sprachlichen Figuren ins visuelle Register nicht ohne Reibungen vonstatten geht.

150 Erasmus hebt hervor, wie man gerade bei der kontroversen Erörterung von Exempla, dem Thema sind die meisten Seiten des zweiten Teils von *De copia* gewidmet, auf Tropen, sowie Wort- und Gedankenfiguren zurückgreifen kann. «[A]ny *exemplum* can be variously adapted by means of *similitudo, contrarium*, hyperbole, epithet, *imago*, metaphor or allegory». Erasmus: On Copia of Words and Ideas, S. 87.

tel jeweils das i-Tüpfelchen auf. Wäre nicht der Bart gewachsen, ließen sie sich überhaupt nicht unterscheiden. Zudem baut sich zwischen den beiden ein visuelles Spannungsfeld auf. Der junge Joachim richtet (weniger seinen Blick, aber dafür) sein Gesicht in Richtung des älteren. Der ältere hat zwar die Ausrichtung des Körpers nach rechts beibehalten, wendet den Kopf aber zurück zu seinem jüngeren *alter ego*. Bei dieser Wiederkehr der Joachimsfigur scheint es, als sei sie im linken Flügel losmarschiert und geradewegs bis zu diesem Punkt im rechten Flügel gegangen, an dem sie schließlich durch die Stufe ins Wanken geraten wird. Unterstützt wird diese Sichtweise dadurch, dass beide Bildfelder trotz unterschiedlicher Perspektiven einen recht kohärenten bzw. kontinuierlichen Raumeindruck hervorrufen. Im Gang von der Vergangenheit zur (relativen) Zukunft wurde Joachim wieder und wieder an den selben undurchdringlichen Schranken (Hohepriester, Säule, Baldachin) vorbeigeführt. Indem er nun rechts die Stufe hinabtreten wird, wird er ruckhaft die leicht abschüssige Bahn vollenden, die ihn von links nach rechts geführt hat und die ihr Ziel verfehlt zu haben scheint.

Zu betonen ist dabei, dass der somit evozierte Lebensweg Joachims durch die rhetorische Lektüre in der Bewegung des Betrachterblicks nachvollzogen, wenn nicht gar generiert wird. Es obliegt dem Betrachter, die alte Joachimsfigur als Wiederholung der jungen Figur zu entdecken. Die dazwischenliegende Bildstrecke kann dabei als Metonymie der Zeitausdehnung interpretiert werden. Joachim bewegt sich nur dann auf der abschüssigen Bahn seines Lebens, wenn diese rhetorischen Mittel – Figur (hier eine Wiederholung) und Trope (hier eine Metonymie) – im Vollzug des Betrachtens mitgesehen werden.

Resümieren wir: In der Betrachtung der Flügel treten rhetorische und insbesondere tropische Wendungen prägnant hervor. Dabei werden insbesondere zwei Bewegungen anhand der Figur Joachims im bildrhetorischen Modus vollzogen: zum einen der auf den Außenseiten gezeichnete Lebensweg (von links nach rechts) und zum anderen die Wendung in der Wüste, die über die abrupte Kehre (von ganz rechts nach ganz links) auch die *conversio* des Joachims figuriert. In diesen tropischen Wendungen hat Massys die Potenziale, die sich durch mediale Klappeffekte und mechanische Wendungen ergeben,

ganz konsequent mit den Mitteln der Bildrhetorik erprobt und weitergeführt.[151]

151 Gänzlich mechanisch ist allerdings auch die Klapptechnik nicht. Rimmele formuliert genauer: Joachims Hinwendung zum Christuskind vollziehe sich «durch die im projektiven Blick vorwegnehmbare Umwendung des Flügels». Rimmele: Das Heilige als medialer Effekt, S. 92. Der Transport der Joachims-figur in den Annenraum wird also nicht nur durch die faktische Bewegung der Flügel bewirkt (die ohnehin nicht häufig bewegt wurden), sondern durch einen metaphorischen Transport, der vom «projektiven Blick» geleistet wird. Massys' Experimente mit der Bildrhetorik fußen auf dem Versuch, die pro-jektiven Blickbewegungen auch dann zu instrumentalisieren, wenn keine beweglichen Flügel mehr vorhanden sind.

Das paradoxe Gewebe der Mitteltafel:
Die unmögliche Sichtbarkeit
des Heiligen

Die Mitteltafel (Abb. 3) sticht auf markante Art und Weise aus den narrativen Szenen der Flügel hervor. Sie hebt insbesondere die prononcierte erzähllogische Zeitlichkeit der Flügel auf, die v. a. durch metaphorische und metonymische Bewegungen und Bezüge auf der links-rechts-Achse konstituiert wird. Dahingegen versammelt die Mitteltafel in betont frontaler Ausrichtung solche Figuren, die keine weltlichen Zeiten und Räume miteinander teilen können. Zugleich wird durch den Kontrast zu den weltlichen Zeit- und Räumlichkeiten der Flügel eine eigentümliche Hierarchie zwischen Heiligem und Profanem etabliert, die betont wird durch die nuancierten Differenzierungen und abgestuften Kontraste zwischen Innen und Außen, Unbeweglichem und Beweglichem, zwischen Singulärem und Vielfachem, zwischen Zentralem und Nebenstehendem.[152]

Die Flügelaußenseiten versprechen ähnlich wie das Gitterfenster der Rhetorik, etwas gänzlich und unverborgen vor Augen zu stellen («totam oculis exponat»). Dazu tragen zum einen die potenzielle Öffnung des Tritpychons bei, zum anderen die bildfeldimmanenten *transenna*-Effekte. Dennoch erfüllt die Mitteltafel, auch im geöffneten Zustand, dieses Versprechen gerade nicht. Auch wenn sie – wie wir in Teil I und II gesehen haben – der Annenbruderschaft erlauben mag, sich die *Heilige Sippe* auf unterschiedliche Art und Weise anzueig-

152 Rimmele deutet diese Kontraste vor dem Hintergrund der Hierophanieeffekte, die durch die Triptychonapparatur ermöglicht werden. Vgl. Rimmele: Das Heilige als medialer Effekt, S. 92–93. Jacobs weist in zahlreichen Detailbeobachtungen nach, wie insbesondere Innen- und Außenräume an den Scharnierstellen zwischen Mitteltafel und Flügeln verschliffen werden, wodurch das Triptychon zum Schwellenraum vor dem Heiligen wird. Vgl. Jacobs: Opening Doors, S. 236–237. Silver betont den Modus des andächtigen Gebetes, der von der Mitteltafel eingefordert werde. Vgl. Silver: The Paintings of Quinten Massys, S. 39–41.

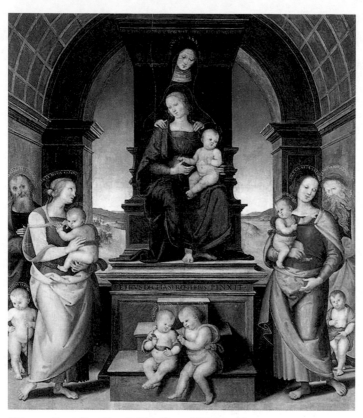

Abb. 14 Pietro Perugino: Heilige Sippe, Öl/Holz, 296 × 259 cm,
1500–1502, Marseille, Musée des Beaux-Arts; aus: Pietro
Scarpellini: Perugino. L'opera completa, Milano 1991,
Abb. 210.

nen, so unterminiert die Mitteltafel dennoch eine allzu offenkundige Sichtbarmachung des Heiligen. Sichtbarkeit wird prägnant entzogenn und Illusionseffekte werden unterbrochen. Massys bedient sich dazu mehrerer pointierter visueller Oxymora, die sich erst bei genauer Betrachtung ergeben, schließlich aber den Glauben an die vollständige sichtbare Exponierung des Heiligen umso nachhaltiger verunsichern. Auch damit also wird nicht die Präsenz, sondern der Entzug des Heiligen ausgestellt. Dieser Entzug verdankt sich allerdings nicht nur den Klappeffekten des Triptychons, sondern wird auf der Bildfläche der Mitteltafel mit den Mitteln der Bildrhetorik fortgesetzt, dadurch dass das figurative Bildgewebe paradox und widersprüchlich gestaltet wird.

Eine erste, nur widersprüchlich zu beantwortende Frage lässt sich im Rückgriff auf die gängigen Typen der *Heiligen Sippe* formulieren: Wo hat Massys seine *Sippe* eigentlich verortet? In einem Innenraum wie in der Tafel aus Soest (Abb. 7) oder ‹draußen› wie in der Tafel aus Utrecht (Abb. 5)? Die Frage nach dem Raum ist schon deswegen nicht leicht zu beantworten, weil Massys – wie schon mehrfach betont – eher auf die rhetorische Schichtung des malerischen Gewebes aus Textilien, Rahmungen und Blickschranken geachtet hat. Er eröffnet keinen illusionistischen Raum, in dem die Figuren ‹Luft› hätten, um sich etwa wie auf einer Bühne bewegen zu können. Die zentralperspektivischen Mittel dazu stehen ihm offenkundig zur Verfügung, er setzt sie aber nicht zu diesem Zweck ein. Auf der vordersten Ebene der Mitteltafel befinden sich die Frauen und Kinder, dahinter die Männer. Die gesamte Figurengruppe ist vor einer dreibahnigen triumphbogenartigen Architektur versammelt, die wiederum den Durchblick auf eine Landschaft ermöglicht. Die Architektur ist inspiriert von italienischen Vorbildern: Für die Tonnengewölbe, den einheitlichen Fluchtpunkt (Abb. 14) und auch das kuriose Detail der Verbindungsstangen zwischen den Kapitellen (Abb. 15) lässt sich beispielsweise auf Gemälde von Pietro Perugino verweisen, für die Kuppel z. B. auf ein Gemälde von Cima da Conegliano (Abb. 16). Diese Architekturformen werden in den italienischen Kompositionen für die Versammlung heiliger Figuren genutzt. Es mag sein, dass qua Bildzitat auch die hier versammelten Figuren gemäß dieser Würdeformel ‹als heilige› erscheinen.[153]

153 Vgl. Silver: The Paintings of Quinten Massys, S. 40. Silver weist zudem darauf hin, dass die Kombination aus Architektur und Landschaftsprospekt an Hans

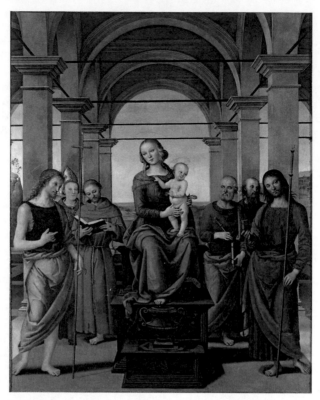

Abb. 15 Pietro Perugino: Madonna mit Heiligen, Santa Maria delle
Grazie, Senigallia; aus: Pietro Scarpellini: Perugino. L'opera
completa, Milano 1991, Abb. 114.

Bei Massys – und das muss man ganz deutlich sagen – sind die Figuren aber im Unterschied zu den italienischen Vorbildern *nicht innnerhalb* der Architektur versammelt. Sie versammeln sich eindeutig *davor*. So hat es auch der Drucker mit dem Monogramm F.I.L.A. gesehen, der in einem Holzschnitt die Architektur zu einem Triumphbogen vereindeutigt hat, vor dem sich die Sippe befindet (Abb. 17).[154] Nichtsdestotrotz kann es so *scheinen*, als seien die Figuren auch innerhalb der Architektur verortet. Insbesondere an den Rändern wirkt die Raumsituation uneindeutig: Cleophas und Salomas stehen recht nahe an den Wänden, auf denen die Tonnengewölbe aufliegen. Fast scheint es, als könnten sie ihren Rücken daran lehnen. Dadurch springen sie ein Stück nach hinten unter die Gewölbe. Zudem wird die Kuppel in starker Untersicht gesehen. Diese Ansicht rückt uns stärker an die Bogenarchitektur heran, als es z. B. der frontale Blick auf den Mittelbogen suggeriert. Somit wird der Betrachterstandpunkt imaginär ins Bild vorgeschoben, die Figuren Mariens und Annas werden dabei gleichsam mitgeschoben und imaginativ unter das Gewölbe platziert. Zu diesen eher dezenten Uneindeutigkeiten tritt schließlich die Trägheit des Blickes hinzu, der die italienischen, aber auch altniederländischen Vorbilder gleichsam gespeichert hat, und es aus Gewohnheit akzeptiert, dass sich heilige Figuren *unter* den Gewölben bzw. in Innenräumen befinden.

Erstaunlich ist allerdings, dass alle – wirklich alle! – Autorinnen und Autoren die Mitteltafel so beschreiben, als seien die Figuren innerhalb der Architektur. Silver schreibt in seiner einschlägigen Monographie von 1984: Massys' «building is truly a realm [...] suitable for the display and habitation of spiritual beings»[155]. Auch Slachmuylders erliegt in seinem ausführlichen Aufsatz von 2007 einer ähnlichen Täuschung: «De prachtige, architecturale ruimte vooraan, waarin Anna met haar familie heeft plaatsgenomen, is niet aards maar hemels.»[156] Lynn Jacobs, die 2012 mit äußerst genauem Blick die Verschleifungen von Innen und Außen in dem Triptychon analysiert hat, schreibt über die Verortung der Figuren: «[I]ts

Memling erinnere, der die Innenräume ebenfalls nutze, um die heiligen Figuren zu behausen. Vgl. ebd. S. 36.

154 Vgl. Slachmuylders: De triptiek van de maagschap van de heilige Anna, S. 106; Esser: Die heilige Sippe, S. 164 u. 185; Bosque: Quentin Metsys, S. 89.
155 Silver: The Paintings of Quinten Massys, S. 37.
156 Slachmuylders: De triptiek van de maagschap van de heilige Anna, S. 98.

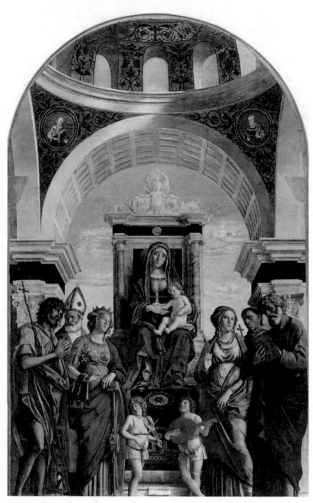

Abb. 16 Giambattista Cima di Conegliano, Sacra Conversazione,
Conegliano, Duomo, 1493; aus: André Bosque: Quentin
Metsys, Brüssel 1975, Abb. 87.

figures are situated within a distinctly Italian Renaissance-style portico»[157]. Und schließlich schreibt auch Rimmele im jüngsten Aufsatz von 2015: «Diese Personen befinden sich in einem himmlichen Palast»[158]. Die Reihe ließe sich fortsetzen.[159] Diese kleinen ‹Fehlleistungen› erstaunen fast so sehr wie der Fall des großen Hitchcock-Kenners Raymond Durgnat, der die Handlung von *Vertigo* über vierzig Seiten hinweg in Los Angeles ansiedelt, obwohl die Kulisse von San Francisco in dem Film eigentlich nicht zu übersehen ist.[160] Es scheint in unserem Fall, als fordere das Gemälde geradezu dazu auf, die Figuren in der Architektur zu verorten, auch wenn dies im räumlichen Gefüge nicht kohärent zu erklären ist. Ein Automatismus des Blickes oder auch der interpretierenden Sprache schiebt die heiligen Figuren dem *decorum* entsprechend in die angemessene heilige Architektur. Gerade diesen Automatismus aber unterläuft das Gemälde auch. Denn anstelle einer solchen ‹einfachen› Evidenz, die uns die Figuren in einem für sie vorgesehenen Ort präsentieren und damit auch per Schwelle zugänglich machen würde, liefert das Gemälde vielmehr paradoxe bzw. widersprüchliche Sichtbarkeiten: ein visuelles Oxymoron. Die Figuren erscheinen uns unmöglicherweise, als ob sie sich *zugleich* innerhalb und außerhalb der Architektur aufhalten.

Eine ähnlich widersprüchliche Ambivalenz liegt auch dem mit floralen Ornamenten versehenen Teppich zugrunde, bei dem man nicht umhin kann, ihn auch als Blumenwiese zu interpretieren. Auch dies ist ein Effekt davon, dass man die ikonographische Tradition des *hortus conclusus* ‹mitsieht› (Abb. 5 u. Abb. 8). Der Blick kann und soll sich nicht eindeutig entweder für den floralen Teppich oder für die Blumenwiese

157 Jacobs: Opening Doors, S. 236.
158 Rimmele: Das Heilige als medialer Effekt, S. 88.
159 Auch Peter Schabacker schreibt: «Most frequently this family gathering takes place in an arcaded chamber, often elevated above the ground, [...] [which; hk] as a general type is perhaps best epitomized by Quentin Massy's monumental altarpiece». Peter Schabacker: The Holy Kinship in a Church. Geertgen and the Westphalian Master of 1473; in: Oud Holland, Bd. 89, H. 4 (1975), S. 225–242, hier S. 228. Der ‹Fehler› unterläuft aber auch schon Edward van Even in der ältesten mir vorliegenden Analyse des Gemäldes: «Sous le portique se trouve un banc en marbre [...]. *La loggia*, qui abrite les personnages, est ouverte au soleil et à l'air». Even: L'ancienne école de peinture de Louvain, S. 378 u. 379–380.
160 Vgl. Slavoj Žižek: Das präsubjektive Phänomen; in: Claudia Blümle/Anne von der Heiden (Hg.): Blickzähmung und Augentäuschung. Zu Jacques Lacans Bildtheorie, Zürich/Berlin 2005, S. 65–78, hier S. 65.

Abb. 17 Monogrammist FILA (nach Quentin Massys): Die Heilige
Sippe, Brüssel, Bibliothèque royale de Belgique, Cabinet des
Estampes, Inv. SII 1779; aus: Léon van Buyten (Hg.): Quinten
Metsys en Leuven, Leuven 2007, Abb. 15, S. 106.

entscheiden. Damit bleibt auch hinsichtlich des Bodenbelags ungeklärt, ob sich die Figuren innen oder außen befinden. Ähnliches gilt für das brüstungsähnliche Element, das sich wie ein (allerdings perforierter) Keuschheitsgürtel zwischen Männer und Frauen schiebt. Soll dies eine Mauer oder ein Thron sein? Massys hat es genau so gemalt, dass es beides zugleich figurieren kann, ohne eines von beiden zu sein. Es unterläuft weder die Assoziation ‹Thron›, wenn die Figuren im Innenraum verortet werden, noch behindert es die Assoziation ‹Mauer›, wenn die Figuren im Freien bzw. in einem *hortus conclusus* verortet werden. Es ist ein Bildmöbel, das beides, Thron und Mauer, figurativ bedeuten kann, so wie auch die Figuren zugleich innen und außen zu sein scheinen. Neben den Widerspruch Innen-Außen treten somit die Ambivalenzen Teppich-Garten und Thron-Mauer.

Diese widersprüchlichen Figurationen erschließen sich freilich erst in einer genauen Betrachtung der Mitteltafel. Erstaunlich ist dabei, dass das Gemälde – auch wenn man die Oxymora bemerkt hat – nicht ‹falsch› aussieht. Der Drang des Auges, sich satt sehen zu wollen, wird durch die Widersprüche eher angestachelt als aufgehalten. Ein Detail allerdings bewirkt eine Verwirrung des sichtbaren Gewebes, die definitiv störend ist und auch nicht unbemerkt blieb: das Fenster in der Kuppel. Es ist offenkundig nicht so gemalt, dass es der perspektivischen Darstellung der Kuppel gerecht wird. Die untere Kante ist streng horizontal, und nicht – wie man erwarten könnte – in einer parallelen Wölbung zum Tambour der Kuppel gezeichnet. Es sieht so aus, als verwandele sich die Kuppel durch das Fenster in eine schnöde bildparallele flache Wand. In der Forschung wurde bisweilen unterstellt, Massys habe das in der nordalpinen Malerei unbekannte Kuppelmotiv nicht beherrscht und sich deswegen einen groben perspektivischen Schnitzer eingehandelt.[161] Dies kann ich mir schlicht und einfach nicht vorstellen. Massys soll einen derart bedeutenden Auftrag erhalten haben, ihn nuanciert und mit Perfektion umgesetzt haben, um dann an an einer so bedeutenden Stelle zu pfuschen? Ganz im Gegenteil: Der Perspektivbruch ist Absicht. Es handelt sich um ein weiteres Oxymoron, vergleichbar der Figur, die *contradictio in adjecto* genannt

161 Vgl. Slachmuylders: De triptiek van de maagschap van de heilige Anna, S. 105–106. Lediglich Rimmele betont, dass es sich bei dem Fenster, um ein absichtsvolles Paradox handele. Vgl. Rimmele: Das Heilige als medialer Effekt, S. 89–90.

wird. Ein gern gewähltes Beispiel ist die «gerade Kurve». Mas-
sys hat dementsprechend eine «flache Wölbung» gemalt, ein
eklatanter Widerspruch, der nicht zu übersehen ist! Diese
contradictio in adjecto korrumpiert auf eigentümliche Art und
Weise die Möglichkeiten des Bildes, Raum auszudrücken: Mit
denselben Mitteln, über die der Maler zur räumlichen Dar-
stellung verfügt, kann er einen Raum ‹scheitern› lassen. Auch
hierin drückt sich ein ‹textuelles› Verständnis des Bildes aus.
Das Gemälde ist kein Raum, auch nicht die illusionistische
Ersetzung eines räumlichen Seheindrucks, sondern es ist die
figurative Beschreibung eines Raumes. Ein alltäglich erfahre-
ner Raum kann kaum Widersprüche im Sinne einer ‹flachen
Wölbung› aufweisen, die ‹textuelle› Beschreibung eines Rau-
mes aber schon.

Resümieren wir auch hier: Das malerisch-rhetorische
Gewebe weist widersprüchliche Verkettungen auf:[162] Die
Mauer ist ein Thron und der Garten ist ein Teppich. Dadurch
wird der auf den ersten Blick so offenkundige Eindruck unter-
miniert, dass der Betrachter nach all den Versprechungen der
Außenansicht endlich ein zugängliches Bild des ersehnten
Heiligtums in vollständiger Sichtbarkeit gewährt bekommt.
Die Malerei beharrt darauf, ein zwar sichtbares, aber eben
auch figuratives Gewebe zu sein, ein Gewebe zudem, das den
Prozess seiner Bedeutungsgenese durch Oxymora unterbricht
und aufschiebt. Dieses Gewebe ersetzt keinen anderswo sicht-
baren Raum, stellt uns kein Heiligtum evident vor Augen,
sondern figuriert etwas Unmögliches, das sich menschlichen
Augen niemals zeigen kann: ein Innen, das zugleich ein Außen
ist; eine Wölbung, die zugleich flach ist.

162 Erasmus installiert in seinen Texten im Übrigen auch recht häufig paradoxe
Passagen. Beinahe schon hämisch sind Passagen, in denen er die von ihm
vorgestellten rhetorischen Mittel nutzt, um zu zeigen, dass es die größte Zeit-
verschwendung ist, sich mit Rhetorik zu befassen: «An *exemplum* is employed
inductively in this way: Tell me, what profit did his brilliant eloquence finally
bring to Demosthenes? As everyone knows, besides other misfortunes, a most
unhappy and miserable death. Again what reward did it bring to Tiberius and
Caius Gracchus? To be sure, death, wretched and dishonorable. What, further,
to that so highly praised Antony? In truth he was stabbed most cruelly by a
bandit's dagger. What reward did it bring to Cicero, the father of eloquence?
Was it not breath, bitter and wretched? Go now and strive through many
sleepless hours of work to attain the highest glory in eloquence, which for
outstanding men has ever been destruction.» Erasmus: On Copia of Words
and Ideas, S. 78. Vgl. zur Vorliebe für Paradoxe bei Erasmus: Sloane: School-
books and Rhetoric, S. 128.

Bildrhetorik als Supplement von Klappeffekten? Ein Resümee

In den vorangehenden Abschnitten war v. a. von drei bildrhetorischen Verfahren die Rede. Erstens setzt Massys insbesondere bei der Außenansicht auf verschachtelte *transenna*-Effekte. Er spielt innerhalb eines jeweiligen Bildfeldes mit dem vielfältigen ‹Dahinter›, das sich durch Blickhindernisse, überlagerte Rahmungen und zu lüftende Textilien ergibt. Dadurch erhalten Prinzipien in die Bildrhetorik Eingang, die wir aus Erasmus' Rhetorik kennen: Temporalität, Aufschub und das Begehren, mehr zu sehen. Zweitens greift Massys auf rhetorische Figuren und Tropen zurück. Insbesondere anhand der Figur Joachims lässt sich zeigen, dass tropische Wendungen dazu geeignet sind, mechanische Wendungen zu supplementieren. Somit kann z. B. der Gegensatz zwischen der Figur des abgewiesenen Joachims und des Joachims der Verkündigungsszene als Trope gedeutet werden: Der visuelle Gegensatz der jeweils extremen Ausrichtung und des gegenläufigen Bewegungsvektors (außen ganz nach rechts, innen ganz nach links) wird zur Metonymie der inneren *conversio* Joachims. Drittens betont Massys das figurative Gewebe seiner Malerei gerade dadurch, dass er es durch visuelle Oxymora in Widersprüche verwickelt. Gerade in dem Bereich, in dem es gelten würde, das Versprechen auf den höchsten Grad an Sichtbarkeit einzulösen, nämlich in der Mitteltafel, bewirkt Massys durch rhetorische Paradoxa eher einen Aufschub des Sinns und der Sichtbarkeit. Statt auf die Präsenz des Heiligen setzt er auch hier auf das Begehren, das dadurch resultiert, dass das Heilige nur als Latentes und der sichtbaren Welt Entzogenes ausgestellt wird.

Erinnern wir uns an die eingangs zusammengefasste Interpretation der mechanischen Klappeffekte eines Triptychons. Laut Rimmele erlaubt die Triptychonapparatur zwei recht gegensätzliche Strategien: einerseits «ein per se abgetrenntes Heiliges durch (behaupteten) Entzug zu konstituieren», um es andererseits «in einer ‹religiösen›, also verbindenden, Gegen-

bewegung verfügbar zu halten.»[163] Auch die von mir untersuchten bildrhetorischen Mittel bewirken diese beiden konträren Effekte. Einerseits verstärken sie die religiösen Momente der Verbindung: z.B. erlauben sie es dem Betrachter, sich mit Joachim als Protagonisten zu identifizieren, seine Buße und seine *conversio* nachzuerleben. Die in Teil I und II geschilderten religiösen Aneignungen der *Heiligen Sippe* durch die Bruderschaft lassen sich hier einreihen. Andererseits aber entziehen die bildrhetorischen Mittel durch die vielfältigen *transenna*-Effekte und durch die visuellen Oxymora das in Aussicht gestellte Heilige, das stets nur im Modus des permanenten Aufschubs angekündigt – aber nicht präsentiert – wird.

Das Prinzip textiler Verhüllungen liegt übrigens beiden Verfahren – der Bildrhetorik wie der Klappmechanik – zugrunde. Das emphatische Eröffnen eines Triptychons gleicht dem dramatischen Beiseiteziehen eines Vorhangs. Die klappbare Apparatur ermöglicht eine *revelatio*, also eine Enthüllung (von *velare*, verhüllen, verschleiern), die auch damit im Zusammenhang steht, dass heilige Gegenstände (nicht nur) im Mittelalter durch textile Hüllen und Vorhänge inszeniert wurden.[164] Die textile *elocutio* der Bildrhetorik beerbt gleichsam die textile *revelatio*-Analogie der Triptychonapparatur. In der Rhetorik ist es seit der Antike und bis heute gängig, die *elocutio*, also den sprachlichen Ausdruck, so zu deuten, als werden die Gedanken in Worte gekleidet. Massys überträgt dieses Verfahren auf die Malerei, indem er einerseits ein Gewebe aus figurativen Bezügen knüpft; andererseits schlägt sich dieses Verständnis von Malerei als Gewebe auch darin nieder, dass er einen Großteil der Bildfläche mit gemalten Textilien bedeckt hat.

Ein wichtiges Element der vorangegangenen Untersuchung ist außerdem das Verhältnis zwischen dem humanistischen Rhetorik-Verständnis, das Erasmus von Rotterdam in seinen Schriften vorführt, und der gemalten Bildrhetorik, die wir im Annenaltar vorfinden. Es soll hier nicht von einem wechselseitigem Einfluss ausgegangen werden, zumal es ohnehin unwahrscheinlich ist, dass der Maler und der Humanist sich schon 1508 oder 1509 begegnet waren. Vielmehr wäre nach dem epistemologischen Status der beiden Konzepte zu fragen, die dermaßen viele Ähnlichkeiten aufweisen: Erasmus führt dezidiert visuelle Prinzipien (Bekleidungsmetapher und

163 Rimmele: Das Heilige als medialer Effekt, S. 95–96.
164 Vgl. dazu mit weiterführenden Literaturangaben: Rimmele: Das Heilige als medialer Effekt, S. 86 u. 94.

transenna-Effekt) in seine Rhetorik und Hermeneutik ein. Gerade der Aufschub des Sinns und die durch dunkle Textstellen bewirkten Begehrensstrukturen werden mit den Mitteln visueller Metaphorik umschrieben. Dabei implementiert er insbesondere visuelle Klappeffekte (etwa die in Aussicht gestellte Öffnung der *transenna*, des Gitterfensters) in die sprachliche Sinnerschließung. Massys verfolgt eine ganz ähnliche Strategie: Auch in die ‹statischen› Bildfelder, die nicht mechanisch bewegt werden, werden mit den Mitteln der Bildrhetorik Effekte implementiert, die aus der Klappmechanik stammen. Durch bildrhetorische *transenna*-Effekte, tropische Wendungen und visuelle Oxymora supplementiert Massys klappmechanische Effekte.

Dabei bleiben eine Reihe von Fragen hier unbeantwortet bzw. als Forschungsdesiderate offen: Hat Massys die visuellen Metaphern (Bekleidung und Gitterlogik) aus der sprachlichen Rhetoriklehre in Malerei übersetzt, weil sich mit ihnen auch innerhalb einer Bildfläche die apparativen Effekte des Klappens supplementieren lassen? Oder werden gerade umgekehrt diese beiden Metaphern in den Traktaten des Erasmus' an strategisch so wichtigen Stellen platziert, weil seine Epistemologie (bzw. vielleicht eher die neuzeitliche Epistemologie in Gänze) von visuellen Verfahren fasziniert ist? In der Kunstgeschichte ist es – Bildwissenschaft und *iconic turn* zum Trotz – immer noch eher üblich, einen Theorieimport vom Text ins Bild anzunehmen. Aber vielleicht verhält es sich in diesem Falle genau umgekehrt: Visuelle Analogien strukturieren grundsätzliche Prinzipien von Erasmus' Rhetorik, er hat sich von der visuellen Kultur seiner Zeit inspirieren lassen, um textuell-rhetorische Verfahren zu erläutern.

Damit dürfte sich – dies sei abschließend noch erwähnt – immerhin gezeigt haben, dass Bildrhetorik nicht nur ein italienisches Phänomen ist, auch wenn in Teilen der Forschung eher ein Bogen um die nordalpine Malerei des 16. Jahrhunderts gemacht wird bzw. deren rhetorische Phänomene lediglich als Import aus der italienischen Malerei interpretiert werden. Das Annentriptychon belegt, dass bestimmte eminent rhetorische Effekte vor dem Hintergrund der nordalpinen humanistischen Rhetoriklehre verstanden werden können. Diese Effekte verdanken sich insbesondere der Figuren- und Tropenlehre – kurzum: dem textilen *ornatus*.

Abb. 18 Quentin Massys: Der Goldwäger und seine Frau, Öl/Eichen-
holz, 71 × 68 cm, 1514, Paris, Louvre; aus: Basil S. Yamey: Art
and Accounting, New Haven/London 1989, Taf. XIII.

Die Emergenz der Antwerpener Bildrhetorik aus den Klappmechanismen beweglicher Bildträger. Ein Ausblick

In einem Ausblick soll nun noch gezeigt werden, dass bild-rhetorische Verfahren als Symptome verdrängter klappme-chanischer Effekte im Verlauf des 16. Jahrhunderts auch in solchen Tafelbildern verwendet werden, die über keine Klappmechanik mehr verfügen. Die Mediengeschichte der Triptychen und Diptychen wird auch jenseits klappbarer Bildträger fortgesetzt.

Ein erstes Beispiel ist Quentin Massys' *Goldwäger und seine Frau* von 1514 (Abb. 18). Das Gemälde lässt sich als Quasi-Dipty-chon verstehen. Zwar sieht es noch aus wie ein Diptychon, aber es hat keine mechanischen Scharniere mehr. Diese wur-den von der Symmetrieachse zwischen der Figur des Mannes und der Frau ersetzt. Der über das Bild wandernde Blick kann allerdings die Scharnierfunktion übernehmen und die linke und die rechte Hälfte projektiv übereinanderlegen. Dadurch fällt insbesondere ins Auge, dass sich das von der Frau vollzo-gene Blättern und das vom Mann durchgeführte Wiegen bis in die feinsten Verästelungen gleichen. Interessanterweise greifen beide Motive das allgemeinere formale Prinzip des Gemäldes auf. Denn das Gemälde selbst wiegt zwischen der Seite des Mannes und der Frau ab; bzw. es faltet beide Seiten übereinander wie die zwei Seiten eines zusammenklappbaren Buches.

Der Vergleich zum Annenaltar beweist übrigens, dass Mas-sys sich der vielfältigen Auswirkungen der Klappapparatur bewusst war. Denn er hat jeweils unterschiedliche Effekte mit den Mitteln der Bildrhetorik supplementiert. Beim Annenal-tar hat Massys vor allem textile Verhüllungen bzw. *transenna*-Effekte genutzt, um auch in einem einheitlichen Bildfeld ein Mehr an Sichtbarkeit zu versprechen (und aufzuschieben), ein Effekt, der herkömmlicherweise durch die potentielle Öff-nung der Flügel erzielt wird. Beim Gemälde des *Goldwägers*

Abb. 19 Pieter Aertsen: Stillleben (im Hintergrund Christus bei
 Maria und Martha), Öl/Holz, 60 × 101,5 cm, 1552, Wien, Kunst-
 historisches Museum; aus: Sybille Ebert-Schifferer: Die
 Geschichte des Stillebens, München 1998, S. 42.

hat Massys sich vorwiegend darauf konzentriert, tropische Wenden als Supplemente mechanischer Wenden einzusetzen. Durch den (nicht mehr mechanischen) Scharnier*effekt* hat Massys eine eigentümliche Metaphern- bzw. Metonymienmaschine gemalt, die vom Betrachter in Gang gesetzt werden kann. Denn sie ermöglicht durch das suggestive Übereinanderlegen von linker und rechter Bildhälfte eine Vielzahl an kontroversen Fragen: Gibt es Äquivalenzen zwischen der Sphäre der Ökonomie und der Sphäre der Religion? Gibt es Übereinstimmungen zwischen Münzen und Buchseiten? Müssen die Münzen geprüft werden wie die Glaubensinhalte des Buches? Ist der Wert der Münze den Sinnen (Tasten und Sehen) so zugänglich wie die Offenbarung Gottes im tast- und sichtbaren Buch? Diese und eine Vielzahl weiterer Fragen sind jeweils nicht mit ja oder nein zu beantworten, sondern sollen zu einer kontroversen Diskussion anspornen.[165]

Im Verlauf des 16. Jahrhunderts werden in Antwerpen eine Vielzahl an Gemälden produziert, die mit dem Gegensatz von Vorder- und Hintergrund spielen.[166] Bei einem Bildtypus ist der Gegensatz so weit ausgeprägt, dass fast nicht mehr zu unterscheiden ist, ob man statt von Hintergrund nicht eher von einem Bild im Bild sprechen sollte. Es handelt sich um die sogenannten «umgekehrten» oder «invertierten» Stilleben, die Pieter Aertsen um 1550 gemalt hat. Als Beispiel dient mir die auf den 25. Juli 1552 datierte Tafel aus dem Kunsthistorischen Museum in Wien (Abb. 19). Der bei weitem größte Teil der Bildfläche wird von einem Stilleben im Vordergrund eingenommen, in dessen Mitte eine rohe Lammkeule förmlich erstrahlt. Im Hintergrund – am linken Bildrand durch eine rechteckige Maueröffnung sichtbar – spielt sich eine Szene aus dem Lukas-Evangelium ab. Christus ist zu Besuch im Hause von Martha und Maria (übrigens keine der Trinu-

165 Vgl. Kuhn: Die leibhaftige Münze.
166 Aufschlussreich sind hier vor allem die Gemälde Jan van Hemessens. Tropische Bedeutungswenden, die sich durch das Verhältnis von Hintergrund und Vordergrund ergeben, wurden bei ihm bereits analysiert – wenn auch nicht in die Mediengeschichte klappbarer Bildträger eingeordnet. Vgl. Todd Richardson: Early Modern Hands. Gesture in the Work of Jan van Hemessen; in: Walter S. Melion/James Clifton/Michel Weemans (Hg.): Imago Exegetica. Visual Images as Exegetical Instruments, 1400–1700, Leiden/Boston 2014, S. 293–320; Bret Rothstein: Jan van Hemessen's Anatomy of Parody; in: Walter S. Melion/Bret Rothstein/Michel Weemans (Hg.): The Anthropomorphic Lens. Anthropomorphism, Microcosmism and Analogy in Early Modern Thought and Visual Arts, Leiden/Boston 2015, S. 457–479.

biums-Marien). Martha bemüht sich eifrig um das Wohlerge-
hen des Gastes, während Maria nur seinen Lehren lauscht. Als
Martha sich darüber beklagt, antwortet Christus: «Maria hat
den besten Teil erwählt» (Lk 10,42). Das Zitat steht auch auf
dem Kaminsims. Dieser rätselhafte Bildtypus, bei dem das
scheinbar nebensächliche Stillleben auf grotesk anmutende
Weise – beinahe obszön – vergrößert ist, hat zahlreiche Deu-
tungen nach sich gezogen.[167] Mein Vorschlag lautet, es in die
Mediengeschichte klappbarer Bildträger einzureihen: Es kann
verstanden werden als ein in die einheitliche Bildfläche ver-
schobenes Gefüge der ehemals hintereinandergeschichteten
Außen- und Innenansicht. Auch in diesem Fall wird mit den
Mitteln der Bildrhetorik der materielle (und unmöglich bzw.
unnötig gewordene) Klappeffekt ersetzt.

Insbesondere spielt Aertsen mit dem *transenna*-Effekt.[168]
Einige Elemente des Stilllebens greifen aggressiv in den
Betrachterraum aus, v.a. die Schranktür mitsamt Schlüssel-
bund und Geldbeutel. Diese Trompe-l'Œils werden dadurch
unterstrichen, dass die Gegenstände in Lebensgröße darge-
stellt sind. Sie könnten somit problemlos in den Betrach-
terraum hinein ragen, wenn sie nicht jeweils vom Bildrand
beschnitten würden, was im Übrigen den Konventionen des
Trompe-l'Œils widerspricht, die nur aufgerufen, nicht aber
eingehalten werden. Man möchte mehr sehen, die Rahmung
verschieben, in das Bild eindringen, es eröffnen. Auch das
Motiv der leicht geöffneten Schranktür, die, wenn sie denn
nicht vom Bildrand abgeschnitten wäre, über die ästheti-

167 Ralph Dekoninck: Peinture des vanités ou peinture vaniteuse? L'invention de
la nature morte chez Pieter Aertsen; in: Études Épistémè, Nr. 22 (2012), http://
www.etudes-episteme.org/2e/./?peinture-des-vanites-ou-peinture (aufgerufen:
08.07.2015); Daniela Hammer-Tugendhat: Wider die Glättung von Widersprü-
chen. Zu Pieter Aertsens «Christus bei Maria und Martha»; in: Peter K. Klein/
Regine Prange (Hg.): Zeitenspiegelung. Zur Bedeutung von Traditionen in
Kunst und Kunstwissenschaft, Berlin 1998, S. 95–107. Zwar zu einem anderen
Gemälde Aertsens, aber dennoch gerade in unserem Zusammenhang inter-
essant: Mark A. Meadow: Aertsen's Christ in the House of Martha and Mary
and the Rederijker Stage of 1561. Spatial Strategies of Rhetoric; in: Bart A.M.
Ramakers (Hg.): Spel in de verte. Tekst, structuur en opvoeringspraktijk van
het rederijkerstoneel: Bijdragen aan het colloquium ter gelegenheid van het
emeritaat van W.M.H. Hummelen, Ghent 1994, S. 201–216.
168 In den folgenden zwei Absätzen greife ich die Analysen von Victor Stoichita
auf, bzw. ich übersetze sie vor dem Hintergrund meiner These, dass es sich
um eine Überführung von Klappeffekten in Bildrhetorik handelt. Vgl. Victor
Stoichita: Das selbstbewußte Bild. Vom Ursprung der Metamalerei, München
1998, S. 15–22.

sche Schwelle treten würde, spielt mit dem aufgeschobenen Begehren, Dahinterliegendes und Verborgenes zu entdecken. Ganz offenkundig wird der Betrachter zudem dazu eingeladen, sich satt zu sehen. Der Hunger des Auges wird aber durch gemalte Speisen niemals gesättigt werden können. Das in prekärer Position balancierende Stück Fleisch wirkt in dieser Hinsicht fast schon ironisch. Hell beleuchtet und zur besseren Anschaubarkeit in die Bildebene geklappt, wird es explizit dem Betrachter dargeboten, ohne dass er jemals zugreifen könnte. Wir erhaschen nur flüchtige Blicke «veluti per transennam». Übrigens befindet sich rechts oben in der Ecke ein weiterer angeschnittener Durchblick: ein Gitterfenster![169]

Auch die Rahmung der Hintergrundszene ist aufschlussreich: An zwei Seiten (oben und rechts) wird sie durch die Maueröffnung gebildet, links fällt sie mit dem Bildrand zusammen, unten mit der Tischkante. Ganz links aber bricht die Tischkante abrupt ab, die dort sichtbaren Bodenkacheln verlaufen zentralperspektivisch bis in den Hintergrund, so dass dessen räumliche Kontinuität zum Vordergrund gerade noch gewahrt wird. Außerdem überlappen drei Elemente des Stilllebens diese bildinterne Rahmung und ragen in die Hintergrundszene hinein: Ein Sauerteig mit hineingesteckter Nelke, ein Krug und die Lammkeule. Auch in diesem Fall wird der Betrachter dazu eingeladen, Rahmungen und Blickschranken imaginär wegzuschieben, am Tisch vorbei dem Weg in die Tiefe des Bildes zu folgen. Dies ist aber nicht nur eine (imaginierte) mechanische Operation, sondern auch eine bedeutende bzw. bedeutungswendende. Die Gegenstände des Stillebens bzw. ihre Konnotationen bleiben gewissermaßen (auch wenn wir sie imaginär hinter uns gebracht haben) wie ein Nachbild an den jeweiligen Stellen des Untergrundes haften. Oder anders herum ausgedrückt. Man kann die Gegenstände ‹mitnehmen› in den Hintergrund, indem man ihre Bedeutung umwendet, indem man sie als Tropen versteht. Die Lammkeule wird zum Opferlamm, d. h. zu Christus, gewendet, und der im Krug womöglich befindliche Wein zum eucharistischen Blut. Der

169 Vergitterte Fenster werden zumeist als ein Hinweis auf die Zentralperspektive gelesen. Aertsen – so ließe sich sagen – inszeniert auch den Konflikt zweier unterschiedlicher Sichtbarkeitsdispositive, der Zentralperspektive und dem *transenna*-Effekt. Während die Zentralperspektive darauf zielt, den medialen Bildträger unsichtbar zu machen (er soll sich in ein «offenes Fenster» (Alberti) verwandeln), hebt der *transenna*-Effekt darauf ab, dass das «Fenster» zumindest teilweise geschlossen bleibt. Der Prozess der Sichtbarmachung, nicht das Endergebnis, wird betont.

Sauerteig ist ein Teig im Prozess der Umwandlung zum Brot. Angespielt wird damit einerseits auf die Transsubstantiation, andererseits aber auf den Übergang vom Vorder- zum Hintergrund, der die Bedeutungen der Gegenstände verwandelt und schließlich auch in der Nelke, lateinisch *carnatio*, die Inkarnation mitklingen lässt.

Vor allem durch den vielschichtigen Umgang mit den Rahmungen also gelingt es Aertsen, die ehemals hintereinandergestaffelten Bildebenen etwa eines Triptychons in der Gegenüberstellung von Vorder- und Hintergrund aufzugreifen. Die mechanischen Wenden werden auch hier von tropischen Bedeutungswenden supplementiert, mechanische Klappeffekte werden mit den Mitteln der Bildrhetorik ersetzt.

Durch diese These lassen sich u. a. zwei weitere Beobachtungen konzise einordnen. Das Gemälde stellt – wie oft bemerkt wurde – das Heilige dem Profanen entgegen. Victor Stoichita hat dargelegt, dass hier die außerbildliche Wirklichkeit als das *pro-fanum*, das vor dem Heiligen Befindliche, ins Bild gerückt werde oder überhaupt erst bildwürdig werde.[170] Betrachtet man diesen Vorgang medienhistorisch, so gilt: Nicht die außerbildliche Realität, sondern vielmehr die ebenfalls in der hierarchischen Abstufung ‹profaneren› Außenansichten eines klappbaren Bildträgers werden in der einheitlichen Fläche des neuzeitlichen Tafelbildes neben dem ‹Heiligen› implementiert. Nicht die Realität, sondern ein anderes Medienverständnis wird auf den Tischen dieses und weiterer Stillleben zum Bildsujet.

Stoichita hat ebenfalls betont, dass das Verhältnis zwischen Vorder- und Hintergrund ambivalent sei: Soll man die so profanen wie verführerischen Gegenstände hinter sich lassen? Darin könnte man dem Beispiel Mariens folgen, die die Gegenstände ihrer häuslichen Beschäftigung ganz buchstäblich hinter ihrem Rücken hat liegen lassen, um ungestört das Wort Christi zu vernehmen. Oder soll man auch und gerade die ‹profanen› Gegenstände und Beschäftigungen wertzuschätzen lernen? Denn in ihnen als Metonymien und Metaphern lässt sich ebenfalls das Wort Gottes vernehmen. Die Antwort kann und soll hier nicht ja oder nein lauten. Es handelt sich um eine *controversio*, um eine Abklopfung zweier Gegenstände auf Gemeinsamkeiten und Unterschiede, die in den Rhetorikhandbüchern der Humanisten bis in die kleinsten Veräs-

170 Vgl. Stoichita: Das selbstbewußte Bild, S. 20–21.

telungen erprobt und vorgeführt wurde.[171] Darin besteht der diskurshistorische Ort dieses Bildtypus.

Auf bildrhetorische ‹Klappeffekte› und ‹Scharniermomente› wollten die Antwerpener Maler des 16. Jahrhunderts wohl nicht verzichten, wenn es darum ging, Heiliges und Profanes gegenüberzustellen. Die ehemals mechanischen Medieneffekte werden angesichts des neuen Tafel-Formats in bildrhetorische Effekte umprogrammiert und in eine eigentümliche Kulturtechnik des Sehens verwandelt. Wieso aber wurden nicht einfach im Verlauf des 16. Jahrhunderts weiterhin Scharnierbilder produziert, anstatt die Scharniereffekte mühselig, geradezu klammheimlich und als Symptom einer älteren medialen Konfiguration in der Bildrhetorik zu sedimentieren? Genauere Antworten würden den Rahmen dieser Studie überschreiten; nichtsdestotrotz möchte ich zwei mögliche Vorschläge kurz erläutern.

Die erste Antwort hängt mit der veränderten Verkaufs- und Rezeptionssituation im 16. Jahrhundert zusammen: Einfache, scharnierlose Tafeln sind für beide Kontexte besser geeignet: zum einen für einen Gemäldemarkt, der nicht mehr allein von kirchlichen Aufträgen dominiert wurde, zum anderen für die Aufhängung in bürgerlichen Innenräumen. Gemälde wurden nämlich in Antwerpen zunehmend nicht mehr als Auftragsarbeit hergestellt, sondern auch auf Vorrat produziert und auf den *panden*, den Gemäldemärkten, verkauft.[172] Klappbare Bildträger muteten unter Umständen zu sakral für diesen Kontext an. Als ausgestellte Ware, die Käufer anlocken soll, eignet sich ein Triptychon außerdem kaum: Denn es verbirgt ja seine größten und wichtigsten Schätze. Zum Verkauf geeigneter ist es, wie Erasmus ja weiß, die Ware durch ein Gitterfenster erahnen zu lassen.[173] Auch aus der Sicht der Käufer boten einfache Tafeln Vorteile. Denn sie brachten die Gemälde in den Innen-

171 Bei einer *Lukas-Madonna*, die Maerten van Heemskerck etwa zur gleichen Zeit gemalt hat, wird ebenfalls mit den Mitteln der Gegenüberstellung von Vorder- und Hintergrund eine rhetorische *controversia* visualisiert. Vgl. Brassat: Das Historienbild im Zeitalter der Eloquenz, S. 287. Vgl. zur *controversia* als eines der Grundprinzipien von Erasmus' *De copia*: Sloane: Schoolbooks and Rhetoric, u. a. S. 116 u. 127–128.

172 Vgl. Filip Vermeylen: Painting for the Market. Commercialization of Art in Antwerp's Golden Age, Turnhout 2003; Mayhew: Law, commerce, and the rise of new imagery in Antwerp, S. 25–28.

173 Elizabeth Alice Honig hat gezeigt, dass gerade in Pieter Aertsens Gemälden der Zusammenhang zwischen der Visualität von Gemälden und Waren kommentiert wird. Vgl. Elizabeth Alice Honig: Painting and the Market in Early Modern Antwerp, New Haven/London 1998.

Abb. 20 Rembrandt: Die Heilige Familie hinter einem Vorhang,
 46,8 × 68,4 cm, 1646, Kassel, Gemäldegalerie; aus: Seymour
 Slive: Dutch Painting. 1600–1800, New Haven/London 1996,
 Abb. 89.

räumen ihrer Wohnungen oder Geschäftsräume unter. Das teuer bezahlte Gemälde sollte dort schließlich für alle Bewohner und Besucher sichtbar sein und nicht die meiste Zeit über versteckt bleiben. Zudem liegt klappbaren Bildträgern eine gewisse ökonomische Verausgabung zugrunde. Man zahlt z. B. drei oder vier (bei Diptychen) oder fünf (bei Triptychen) Bildfelder, aber nur eines oder zwei davon sind im geschlossenen Zustand permanent zu sehen. Die Kirche konnte sich diese ‹Verschwendung› leisten, die zudem ihrer Heilsökonomie entsprach: Das für Altarbilder gespendete Geld wurde als Investition ins Seelenheil verstanden.

Um einen Verhüllungseffekt auch angesichts von Tafelbildern beizubehalten, bietet es sich selbstverständlich an, einen Vorhang vor dem Gemälde anzubringen. Er verfügt über das nötige inszenatorische Potenzial und kann vor allem schnell und umstandslos beiseite gezogen werden. Diese Lösung wurde auch häufig gewählt. Rembrandt hat bekanntlich in seiner *Heiligen Familie mit einem Vorhang* (Abb. 20) von 1646 einen solchen Vorhang als gemaltes Trompe-l'Œil direkt ins Bild importiert.[174] Auch dieses Motiv ließe sich in die Reihe von Gemälden einordnen, die Klapp- und Scharniereffekte in die einheitliche Bildoberfläche implementieren. Trotz all der Vorteile, die einfache Bildtafeln in den genannten Kontexten boten, wurde das Wegfallen von Klapp- und Scharniereffekten möglicherweise als Mangel empfunden. Klappeffekte mit bildrhetorischen Mitteln zu supplementieren, dürfte eine wirkungsvolle Strategie gewesen sein, um den Mangel zu beheben. Zudem wurden die Gemälde dadurch spannender: Die bildrhetorischen Mittel haben Diskussionen um Bedeutung und Sinn des Gemalten angespornt. Dies reizt nicht nur den Intellekt des Betrachters, sondern es dürfte auch verkaufsfördernd gewirkt haben, wenn die Gemälde selbst sich derart buchstäblich ins Gespräch zu bringen vermochten. Wer kein Interesse an diesen geistvollen Spielen hatte, konnte sie ja auch getrost ignorieren und sich an den Stillleben satt sehen (oder es zumindest versuchen).

Die zweite Antwort ist auf einer tieferliegenden theoretischen Ebene verortet und hängt zusammen mit den epistemologischen Umbrüchen um 1500. Auf diese Umbrüche haben jüngst auch Bernhard Siegert und Helga Lutz anhand eines

174 Vgl. Wolfgang Kemp: Rembrandt. Die Heilige Familie oder die Kunst, einen Vorhang zu lüften, Frankfurt a. M. 1992.

sehr ähnlichen Untersuchungsgegenstandes verwiesen.[175] Sie analysieren den Übergang von den Bordürenilluminationen der Buchmalerei des 15. Jahrhunderts zum Motiv des Stillebens im 17. Jahrhundert. Auch in dieser Entwicklung vollzieht sich ein Wandel von einem älteren Medienverständnis, für das die Materialität des Mediums (in diesem Fall zumeist der pergamentenen Seite) von eminenter Bedeutung ist, zu einem anderen Medienkonzept, in dem diese Materialität verdrängt wurde und nur noch in bestimmten Motiven (v. a. dem Trompe-l'Œil) als Symptom auftaucht. Ihre Bilderreihe und der darin entzifferbare Medienwandel ließe sich den Untersuchungen des vorliegenden Kapitels zur Seite stellen. Auf diesen Exkurs sei hier verzichtet; nichtsdestotrotz möchte ich eine der von ihnen genannten Ursachen dieses Wandels aufgreifen.

Sie veranschlagen einen epistemologischen Umbruch von einer Ordnung des Figuralen zur Ordnung der Repräsentation.[176] In der Ordnung des Figuralen verschränkt sich «der Zeichenträger – die Materialität des Mediums [] – mit dem Zeichen selbst«. Dabei werden unterschiedliche Seinskategorien hybridisiert, nämlich diejenigen von»materialem Zeichenträger und Bildobjekt»[177]. Genau diese Hybridisierung ist auch eines der Merkmale klappbarer Bildträger. Sie ist die theoretische Ursache dafür, dass in Massys' Annenaltar einige der uns schon bekannten Effekte ermöglicht werden: Bewegt man den linken Flügel (den materialen Zeichenträger), so wird im gleichen Zug auch Joachim (das Bildobjekt) mittransportiert, und er wendet sich dem Jesuskind auf der Mitteltafel zu. Mit der Ordnung der Repräsentation aber verbindet sich ein anderes Zeichenmodell, in dem das Dargestellte als Abwesendes gilt, es darf nicht mehr halluzinatorisch am Ort seines Zeichenträgers aufgesucht werden. Dies bedingt auch, dass das Medium unsichtbar oder transparent werden muss. Es muss seine Medialität verbergen. Kurzum, es wird zur diaphanen Bildfläche, die nur noch auf Referenten verweist, die an einem anderen Ort sind, nicht mehr aber auf der Bildoberfläche. Die Frage nach dem Umschwung von der Ordnung des Figuralen

175 Vgl. Helga Lutz/Bernhard Siegert: Metamorphosen der Fläche. Eine Medientheorie des Trompe-l'Œils von der flämischen Buchmalerei bis zum niederländischen Stillleben des 17. Jahrhunderts; in: Friedrich Balke/Maria Muhle/Antonia von Schöning (Hg.): Die Wiederkehr der Dinge, Berlin 2011, S. 253–284.

176 Vgl. Jean-François Lyotard: Discours, figure, Paris 2002; Michel Foucault: Die Ordnung der Dinge. Eine Archäologie der Humanwissenschaften, Frankfurt a. M. 1974.

177 Lutz/Siegert: Metamorphosen der Fläche, S. 282.

zur Ordnung der Repräsentation kulminiert in der Frage nach dem ontologischen Status des Grundes. Der mediale Grund wird in diesem Umschwung verdrängt. Als faktischer kann er nicht mehr in Betracht gezogen werden; als Symptom taucht er in bestimmten Motiven wieder auf. Die Tische auf den Stillleben des 17. Jahrhunderts lassen sich beispielsweise als nach hinten geklappter Bildgrund verstehen.[178] In ihnen taucht der ehemalige Bildgrund nun als innerdiegetisch plausibilisiertes Motiv auf. Die Tischkante wird zumeist derart im Vordergrund bildparallel angeordnet, dass sie gerade noch (oder eher gerade nicht mehr) mit dem Bildgrund identisch erscheint. «Diese Tischkante [...] ist ein in ein Bildobjekt figurierter Zeichenträger, ein *mise-en-abyme* eines Mediums in einem anderen Medium, ein durch den gemalten Träger von Bildobjekten (die Tischplatte) erinnerter, aber als erinnerter metaphorisch verschobener, realer Träger von Bildzeichen.»[179] Ähnlich lässt sich der Vordergrund in den Kompositionen Pieter Aertsens interpretieren. Zumeist findet sich dort ein Tisch oder eine Warenauslage z. B. eines Gemüsestandes (Abb. 21). Als Bildmotiv (Vordergrund) ist ein solcher Tisch ein *mise-en-abyme* eines anderen Mediums, nämlich der Außenseite eines Triptychons. Im motivisch gewordenen Gegensatz von Vorder- und Hintergrund taucht das mediale Zusammenspiel von Außen- und Innenansichten als Symptom einer nicht vollständig vonstatten gegangenen Verdrängung dieser materialen Effekte wieder auf.

Es gibt also (mindestens) zwei mögliche Antworten auf die Frage, wieso in der Antwerpener Malerei Klappeffekte durch bildrhetorische Momente supplementiert werden. Einerseits eine im weitesten Sinne ökonomische Antwort: Einfache Bildtafeln sind warenförmiger als Scharnierbilder. Andererseits eine epistemologische: Die Medialität der Klappeffekte führt es mit sich, dass klappbare Bildtafeln als Hybrid aus Zeichenträger und Bildobjekt erscheinen. Diese Medialität des

178 Vgl. zum genealogischen Verhältnis zwischen Bordürenilluminationen des 15. Jahrhunderts und Stillleben im 17. Jahrhundert etwa: Stoichita: Das selbstbewußte Bild, S. 32–45; Louis Marin: Représentation et simulacre; in: Ders.: De la représentation, Paris 1994, S. 303–312; Thomas DaCosta Kaufmann/Virginia Roehrig Kaufmann: The Sanctification of Nature. Observations on the Origins of Trompe l'Œil in Netherlandish Book Painting of the Fifteenth and Sixteenth Centuries; in: The J. Paul Getty Museum Journal, Bd. 19 (1991), S. 43–64; Ingvar Bergström: Dutch Still Life Painting in the Seventeenth Century, London 1956, S. 38.
179 Lutz/Siegert: Metamorphosen der Fläche, S. 257.

Abb. 21 Pieter Aertsen: Marktszene mit Christus und der Ehebre-
cherin, Öl/Holz, 122 × 180 cm, um 1557–1558, Stockholm,
Nationalmuseum; aus: Caecilie Weissert: Die kunstreiche
Kunst der Künste. Zur niederländischen Malerei im 16. Jahr-
hundert, München 2011, Abb. 72.

Bildgrundes wurde aber in der Ordnung der Repräsentation verabschiedet und kehrt nur noch als Symptom in bestimmten Motiven zurück. Das erstaunliche an den Kompositionen Aertsens ist es im Übrigen, dass in ihnen beide zugrundeliegenden Entwicklungen kommentiert werden. Aertsens Vordergründe fungieren nicht nur als innerbildliche Figuration eines anderen Mediums (einer Scharnierapparatur), sondern kommentieren auch die warenförmigen Zurichtung des neuzeitlichen Gemäldes. Damit wird auch die Frage gestellt, ob beide Prozesse komplementär sind: die frühneuzeitlichen Veränderungen ökonomischer Praktiken und die epistemologischen Umbrüche im Bereich der Medialität des Bildes.[180]

180 Vgl. Kuhn: Die leibhaftige Münze.

Anhang

Literaturverzeichnis

Anonymus (Pseudo-Matthäus): Liber de ortu beatae Mariae et infantia salvatoris; in: Constantin Tischendorf (Hg.): Evangelia Apocrypha, Leipzig 1876, S. 51–112.

Anonymus: Fortunatus; in: Jan-Dirk Müller: Romane des 15. und 16. Jahrhunderts. Nach den Erstdrucken, mit sämtlichen Holzschnitten, Frankfurt a.M. 1990, S. 383–586.

Aristoteles: Politik, in: Ders.: Philosophische Schriften in sechs Bänden, übers. E. Rolfes, Bd. 4, Hamburg 1995.

Ashley, Kathleen/Sheingorn, Pamela (Hg.): Interpreting Cultural Symbols. Saint Anne in Late Medieval Society, Athens/London 1990.

Ashley, Kathleen: Image and Ideology. Saint Anne in Late Medieval Drama and Narrative; in: Kathleen Ashley/Pamela Sheingorn (Hg.): Interpreting Cultural Symbols. Saint Anne in Late Medieval Society, Athens/London 1990, S. 111–130.

Augustinus: De Doctrina Christiana; in: John J. Gavigan (Hg.): Writings of St. Augustine, Bd. 4, New York 1947.

– De doctrina Christiana; in: Joseph Martin (Hg.): Aurelii Augustini Opera, Bd. IV, 1, Turnhout 1962.

Bor, Wouter: Die Histori Va[n] Die Heilige Moed[er] Santa A[n]na En[de] Va[n] Haer Olders Daer Si Va[n] Gebore[n] Is En[de] Va[n] Hore[n] Leue[n] En[de] Hoer Penite[n]ci En[de] Mirakele[n] Mitte[n] Exempelen, Zwolle 1499.

Bosque, André: Quentin Metsys, Brüssel 1975.

Brandenbarg, Ton: St Anne and Her Familiy. The Veneration of St Anne in Connection with Concepts of Marriage and the Family in the Early Modern Period; in: Lène Dresen-Coenders (Hg.): Saints and She-Devils. Images of Women in the Fifteenth and Sixteenth Centuries, London 1987, S. 101–127.

– Heilig familieleven. Verspreiding en waardering van de Historie van Sint-Anna in de stedelijke cultuur in de Nederlanden en het Rijnland aan het begin van de moderne tijd (15de/16de eeuw), Nijmegen 1990.

– Saint Anne. A Holy Grandmother and Her Children; in: Anneke Mulder-Bakker (Hg.): Sanctity and Motherhood: Essays on Holy Mothers in the Middle Ages, New York/London 1995, S. 31–68.

Brassat, Wolfgang: Malerei; in: Historisches Wörterbuch der Rhetorik, hrsg. von Gert Ueding, Bd. 5, Tübingen 2001, Sp. 740–842.

– Das Historienbild im Zeitalter der Eloquenz. Von Raffel bis Le Brun, Berlin 2003.

– Vorwort; in: Ders. (Hg.): Bild-Rhetorik, Tübingen 2005, S. VII–XI.

– (Hg.): Handbuch Rhetorik der Bildenden Künste, Berlin/Boston 2017.

Braun, Christina von: Der Preis des Geldes. Eine Kulturgeschichte, Berlin 2012.

Bresc, Henri: Stadt und Land in Europa zwischen dem 13. und 15. Jahrhundert; in: André Burguière/Christiane Klapisch-Zuber/Martine Segalen/Françoise Zoabend (Hg.): Geschichte der Familie, Bd. 2 (Mittelalter), Frankfurt a.M/New York/Paris 1986, S. 159–206.

Buck, August: Christlicher Humanismus in Italien; in: August Buck (Hg.): Renaissance-Reformation. Gegensätze und Gemeinsamkeiten, Wiesbaden 1984, S. 21–34.

Bynum, Caroline Walker: Fragmentierung und Erlösung. Geschlecht und Körper im Glauben des Mittelalters, Frankfurt a.M. 1996.

Cave, Terence: The Cornucopian Text. Problems of Writing in the French Renaissance, Oxford 2000.

Christiansen, Nancy L.: Figuring Style. The Legacy of Renaissance Rhetoric, Columbia 2013.

Cicero, Marcus Tullius: De oratore/Über den Redner, Stuttgart 1976.

Cilleßen, Wolfgang P. (Hg.): Der Annenaltar des Meisters von Frankfurt, Frankfurt a. M. 2012.

Dante Alighieri: Die göttliche Komödie, Gütersloh 1960.

Dekoninck, Ralph: Peinture des vanités ou peinture vaniteuse? L'invention de la nature morte chez Pieter Aertsen; in: Études Épistémè, Nr. 22 (2012), http://www.etudes-episteme.org/2e/./?peinture-des-vanites-ou-peinture (aufgerufen: 08.07.2014).

Didi-Huberman, Georges: Fra Angelico. Unähnlichkeit und Figuration, München 1995.

Dinzelbacher, Peter: Die Gottesgeburt in der Seele und im Körper. Von der somatischen Konsequenz einer theologischen Metapher; in: Thomas Kornbichler/ Wolfgang Maaz (Hg.): Variationen der Liebe. Historische Psychologie der Geschlechterbeziehungen, Tübingen 1995, S. 94–128.

Dörfler-Dierken, Angelika: Die Verehrung der heiligen Anna in Spätmittelalter und früher Neuzeit, Göttingen 1992.

– Vorreformatorische Bruderschaften der hl. Anna, Heidelberg 1992.

Duby, Georges: Ritter, Frau und Priester, Frankfurt a. M. 1988.

Erasmus: Convivium religiosum/Das geistliche Gastmahl; in: Werner Welzig (Hg.): Erasmus von Rotterdam. Ausgewählte Schriften, Bd. 6, Darmstadt 1967, S. 20–123.

– Mehrere tausend Sprichwörter und sprichwörtliche Redensarten (Auswahl)/ Adagiorum chiliades (Adagia selecta); in: Werner Welzig (Hg.): Erasmus von Rotterdam. Ausgewählte Schriften, Bd. 7, Darmstadt 1972.

– Parabolae sive similia; in: Lizette Islyn Westney: Erasmus's *Parabolae sive similia. Its Relationship to Sixteenth Century English Literature. An English Translation with a Critical Introduction, Salzburg 1981, S. 45–181.

– De copia verborvm ac rervm; in: Betty Knot (Hg.): Opera omnia Desiderii Erasmi Roterodami, Bd. 1,6 (ordinis primi tomus sextus), Amsterdam 1988.

– Ecclesiastes (libri III–IV); in: Jacques Chomarat (Hg.): Opera omnia Desiderii Erasmi Roterodami, Bd. 5,5 (ordinis quinti tomus quintus), Amsterdam 1994.

– On Copia of Words and Ideas. De Utraque Verborum ac Rerum Copia, Milwaukee 2007.

Esser, Werner: Die Heilige Sippe. Studien zu einem spätmittelalterlichen Bildthema in Deutschland und den Niederlanden, Bonn 1986.

Ewen, Edward van: L'ancienne école de peinture de Louvain, Brüssel/Löwen 1870.

– Louvain dans le passé et dans le présent, Louvain 1895.

Falkenburg, Reindert L.: The Fruit of Devotion. Mysticism and the Imagery of Love in Flemish Paintings of the Virgin and Child, 1450–1550, Amsterdam/ Philadelphia 1994.

Ganz, David: Das Bild im Plural. Zyklen, Ptychen, Bilderräume; in: Reinhard Hoeps (Hg.): Handbuch der Bildtheologie, Bd. 3: Zwischen Zeichen und Präsenz, Paderborn 2014, S. 501–533.

Ganz, David/Rimmele, Marius: Klappeffekte. Faltbare Bildträger in der Vormoderne, Berlin 2016.

Génard, P.: Bescheeden rakende Quinten Massys; in: De Vlaamsche school. Algemeen tijdschr. voor kunsten en letteren, Bd. 9 (1863), S. 126–127.

Goody, Jack: Die Entwicklung von Ehe und Familie in Europa, Berlin 1986.

Gössmann, Elisabeth: Die Verkündigung an Maria im dogmatischen Verständnis des Mittelalters, München 1957.

Gössmann, Elisabeth: Reflexionen zur mariologischen Dogmengeschichte; in: Maria, Abbild oder Vorbild? Zur Sozialgeschichte mittelalterlicher Marienverehrung, hrsg. von Hedwig Röckelein/Claudia Opitz/Dieter R. Bauer, Tübingen 1990, S. 19–36.

Göttler, Christine: Vom süßen Namen Jesu; in: Christoph Geissmar-Brandi (Hg.): Glaube, Hoffnung, Liebe, Tod, Klagenfurt 1995, S. 293–295, (Ausst.-Kat. Albertina, Wien).

Groddeck, Wolfram: Reden über Rhetorik. Zu einer Stilistik des Lesens, Frankfurt a. M./Basel 1995.

Gruber, Bettina/Müller, Jürgen: Künstler und Gesellschaft in Renaissance und Manierismus; in: Wolfgang Brassat (Hg.): Handbuch Rhetorik der Bildenden Künste, Berlin/Boston 2017, S. 229–252.

Hamburger, Jeffrey F.: Body vs. Book. The Trope of Visibility in Images of Christian-Jewish Polemic; in: David Ganz/Thomas Lentes (Hg.): Ästhetik des Unsichtbaren. Bildtheorie und Bildgebrauch in der Vormoderne, (KultBild, Bd. 1), Berlin 2004, S. 113–146.

Hammer-Tugendhat, Daniela: Wider die Glättung von Widersprüchen. Zu Pieter Aertsens «Christus bei Maria und Martha»; in: Peter K. Klein/Regine Prange (Hg.): Zeitenspiegelung. Zur Bedeutung von Traditionen in Kunst und Kunstwissenschaft, Berlin 1998, S. 95–107.

Hansert, Andreas: Wer waren die Stifter des Annenretabels des Meisters von Frankfurt; in: Wolfgang P. Cilleßen (Hg.): Der Annenaltar des Meisters von Frankfurt, Frankfurt a. M. 2012, S. 46–61.

Haverkamp, Anselm: Metapher. Die Ästhetik in der Rhetorik, München 2007.

Herlihy, David: Medieval Households, Cambridge, Mass. 1985.

Honig, Elizabeth Alice: Painting and the Market in Early Modern Antwerp, New Haven/London 1998.

Höppener-Bouvy, H.M.E.: Anna-te-drieën in het Catharijneconvent; in: Catharijnebrief. Magazine van Museum Catharijneconvent Utrecht; Bd. 51 (1995), S. 6–10.

Hörisch, Jochen: Kopf oder Zahl. Die Poesie des Geldes, Frankfurt a. M. 1996.

Howell, Martha C.: Women, Production, and Patriarchy in Late Medieval Cities, Chicago 1986.

Hughes, Diane Owen: Domestic Ideals and Social Behavior. Evidence From Medieval Genoa; in: Charles Rosenberg (Hg.): The Family in History, Pennsylvania 1978, S. 115–145.

Hutson, Lorna: The Usurer's Daughter. Male Friendship and Fictions of Women in Sixteenth-Century England, London/New York 1994.

Jacobs, Lynn F.: Opening Doors. The Early Netherlandish Triptych Reinterpreted, University Park, Pa. 2012.

Kemp, Wolfgang: Rembrandt. Die Heilige Familie oder die Kunst, einen Vorhang zu lüften, Frankfurt a. M. 1992.

Kleinschmidt, Beda: Die heilige Anna. Ihre Verehrung in Geschichte, Kunst und Volkstum, Düsseldorf 1930.

Koschorke, Albrecht: Die Heilige Familie und ihre Folgen. Ein Versuch, Frankfurt a. M. 2000.

Knape, Joachim (Hg.): Bildrhetorik, Baden-Baden 2007.

Kuhn, Holger: Die leibhaftige Münze. Quentin Massys *Goldwäger* und die altniederländische Malerei, Paderborn 2015.

– From the Household of the Soul to the Economy of Money. What Are Sixteenth-Century Merchants Doing in the Virgin Mary's Interior?; in: Ewa Lajer-Burcharth/Beate Söntgen (Hg.): Interiors and Interiority, Berlin/Boston 2016, S. 229–246.

Lausberg, Heinrich: Handbuch der literarischen Rhetorik, Stuttgart 2008.

Le Goff, Jacques: Wucherzins und Höllenqualen. Ökonomie und Religion im Mittelalter, Stuttgart 2008.
– Geld im Mittelalter, Stuttgart 2011
Luckhardt, Jochen: Spätgotische Tafelbilder für Soest. Anmerkungen zu ihren Bildprogrammen; in: Heinz-Dieter Heimann (Hg.): Soest. Geschichte der Stadt, Bd. 2, Soest 1996, S. 623–682.
Lukas, Viktoria: St. Maria zur Wiese. Ein Meisterwerk gotischer Baukunst in Soest, München/Berlin 2004.
Luther, Martin: Tischreden, in: D. Martin Luthers Werke. Kritische Gesamtausgabe. Abt. 2, Band. 1, Weimar 1532/1912.
Lutz, Helga: Medien des Entbergens. Falt- und Klappoperationen in der altniederländischen Kunst des späten 14. und frühen 15. Jahrhunderts; in: Archiv für Mediengeschichte, Bd. 10 (2010), S. 27–46.
– Das illuminierte Buch als Medium des Entbergens. Topologien des Faltens, Klappens, Knüpfens und Webens im Stundenbuch der Katharina von Kleve; in: Kristin Marek/Martin Schulz (Hg.): Kanon Kunstgeschichte. Einführung in Werke, Methoden und Epochen, Bd. 2 (Neuzeit), Paderborn 2015, S. 85–106.
Lutz, Helga/Siegert, Bernhard: Metamorphosen der Fläche. Eine Medientheorie des Trompe-l'Œils von der flämischen Buchmalerei bis zum niederländischen Stillleben des 17. Jahrhunderts; in: Friedrich Balke/Maria Muhle/Antonia von Schöning (Hg.): Die Wiederkehr der Dinge, Berlin 2011, S. 253–284.
Mack, Peter: A History of Renaissance Rhetoric, 1380–1620, Oxford/New York 2011.
Marlier, Georges: La lignée de sainte Anne; in: Le siècle de Bruegel. La peinture en Belgique au XVIᵉ siècle, Brüssel 1963, (Ausst.-Kat. Musées Royaux des Beaux-Arts de Belgique, Brüssel), S. 129–130.
Maschke, Erich: Die Familie in der deutschen Stadt des späten Mittelalters, Heidelberg 1980.
Mathes, Bettina: Under Cover. Das Geschlecht in den Medien, Bielefeld 2006.
Mayhew, Robert A.: Law, commerce, and the rise of new imagery in Antwerp, 1500–1600, Durham 2011.
Meadow, Mark A.: Aertsen's Christ in the House of Martha and Mary and the Rederijker Stage of 1561. Spatial Strategies of Rhetoric; in: Bart A.M. Ramakers (Hg.): Spel in de verte. Tekst, structuur en opvoeringspraktijk van het rederijkerstoneel: Bijdgragen aan het colloquium ter gelegenheid van het emeritaat van W.M.H. Hummelen, Ghent 1994, S. 201–216.
Mensger, Ariane: Jan Gossaert. Die niederländische Kunst zu Beginn der Neuzeit, Berlin 2002.
Mitterauer, Michael/Sieder, Reinhard: Vom Patriarchat zur Partnerschaft. Zum Strukturwandel der Familie, 1977.
Mitteraurer, Michael: Mittelalter; in: Andreas Gestrich/Jens-Uwe Krause/Michael Mitterauer: Geschichte der Familie, Stuttgart 2003, S. 160–363.
Müller, Matthias: Die Heilige Sippe als dynastisches Rollenspiel. Familiäre Repräsentation in Bildkonzepten des Spätmittelalters und der beginnenden Frühen Neuzeit; in: Karl-Heinz Spieß (Hg.): Die Familie in der Gesellschaft des Mittelalters, Ostfildern 2009, S. 17–49.
Nancy, Jean-Luc: Am Grund der Bilder, Zürich/Berlin 2006.
Nixon, Virginia: Mary's Mother. Saint Anne in Late Medieval Europe, University Park, Pennsylvania 2004.
Ozment, Steven: When fathers ruled. Family life in reformation Europe, Cambridge, Mass. 1983.
Pichler, Wolfram/Ubl, Ralph: Enden und Falten. Geschichte der Malerei als Oberfläche; in: Neue Rundschau, Bd. 113, H. 4 (2002), S. 50–74.

Rahner, Hugo: Die Gottesgeburt. Die Lehre der Kirchenväter von der Geburt Christi im Herzen der Gläubigen; in: Zeitschrift für katholische Theologie, Bd. 59 (1935), S. 333–418.

Rehm, Ulrich: *Avarus non implebitur pecunia*. Geldgier in Bildern des Mittelalters; in: Klaus Grubmüller/Markus Stock (Hg.): Geld im Mittelalter. Wahrnehmung – Bewertung – Symbolik, Darmstadt 2005, S. 135–181.

Richardson, Todd: Early Modern Hands. Gesture in the Work of Jan van Hemessen; in: Walter S. Melion/James Clifton/Michel Weemans (Hg.): Imago Exegetica. Visual Images as Exegetical Instruments, 1400–1700, Leiden/Boston 2014, S. 293–320.

Rimmele, Marius: Das Triptychon als Metapher, Körper und Ort. Semantisierungen eines Bildträgers, München 2010.

– Das Heilige als medialer Effekt: Beobachtungen zu Quentin Massys' St. Annen-Triptychon (1509); in: Archiv für Mediengeschichte, Bd. 15 (2015), S. 85–96.

Rosen, Valeska von (Hg.): Erosionen der Rhetorik? Strategien der Ambiguität in den Künsten der Frühen Neuzeit, Wiesbaden 2012.

Rothstein, Bret: Jan van Hemessen's Anatomy of Parody; in: Walter S. Melion/Bret Rothstein/Michel Weemans (Hg.): The Anthropomorphic Lens. Anthropomorphism, Microcosmism and Analogy in Early Modern Thought and Visual Arts, Leiden/Boston 2015, S. 457–479.

Sander, Jochen: Das Annenretabel des Meisters von Frankfurt im *historischen museum frankfurt*; in: Wolfgang P. Cilleßen (Hg.): Der Annenaltar des Meisters von Frankfurt, Frankfurt a. M. 2012, S. 6–45.

Schabacker, Peter: The Holy Kinship in a Church. Geertgen and the Westphalian Master of 1473; in: Oud Holland, Bd. 89, H. 4 (1975), S. 225–242.

Schneider, Norbert: Von Bosch zu Bruegel. Niederländische Malerei im Zeitalter von Humanismus und Reformation, Münster 2015.

Schreiner, Klaus: Maria. Jungfrau, Mutter, Herrscherin, München/Wien 1994.

Shell, Marc: The End of Kinship. «Measure for Measure». Incest, and the Ideal of Universal Siblinghood, Stanford 1988.

– Art and Money, Chicago 1995.

Sheingorn, Pamela: Appropriating the Holy Kinship. Gender and Family History; in: Kathleen Ashley/Pamela Sheingorn (Hg.): Interpreting Cultural Symbols. Saint Anne in Late Medieval Society, Athens/London 1990, S. 169–198.

Silver, Larry: The Paintings of Quinten Massys, Oxford 1984.

Slachmuylders, Roel: De triptiek van de maagschap van de heilige Anna; in: Léon van Buyten (Hg.): Quinten Metsys en Leuven, Leuven 2007, S. 85–120.

Sloane, Thomas O.: Schoolbooks and Rhetoric: Erasmus's *Copia*; in: Rhetorica, Bd. 9, H. 2 (1991), S. 113–129.

Smith, Marquard: Interview with W.J.T. Mitchell: Mixing It Up. The Media, the Senses, and Global Politics; in: Marquard Smith: Visual Culture Studies. Interviews with Key Thinkers, London 2008, S. 33–47.

Söntgen, Beate: Mariology, Calvinism, Painting: Interiority in Pieter de Hooch's *Mother at a Cradle*; in: Ewa Lajer-Burcharth/Beate Söntgen (Hg.): Interiors and Interiority, Berlin/Boston 2016, S. 175–193.

Stoichita, Victor: Das selbstbewußte Bild. Vom Ursprung der Metamalerei, München 1998.

Sytema, Tjeerd: De Meester van Liesborn (Atelier). Rijksmuseum het Catharijneconvent Utrecht, unpublished thesis Vrije Universiteit Amsterdam, 1993.

Thomas von Aquin: Summa Theologica, Heidelberg/Graz/Wien/Köln 1934, (= Die deutsche Thomas-Ausgabe Bd. 1).

Trinkaus, Charles: In Our Image and Likeness. Humanity and Divinity in Italian Humanist Thought, Bd. 1 u. 2, Notre Dame, Ind. 1995.

Vermeylen, Filip: Painging for the Market. Commercialization of Art in Antwerp's Golden Age, Turnhout 2003.

Vinken, Barbara: Die deutsche Mutter. Der lange Schatten eines Mythos, München 2001.

Vogl, Joseph: Kalkül und Leidenschaft. Poetik des ökonomischen Menschen, Zürich 2008.

– Das Gespenst des Kapitals, Zürich 2010/2011.

Wales, Stephen L.: Potency in *Fortunatus*; in: The German Quarterly, Bd. 59 (1986), S. 5–18.

Wolf, Gerhard: Schleier und Spiegel. Traditionen des Christusbildes und die Bildkonzepte der Renaissance, München 2002.

Woodall, Joanna: *De Wisselaer*: Quentin Matsys's *Man weighing gold coins and his wife*, 1514; in: Netherlands Yearbook for History of Art, Bd. 64 (2014).

Worth, Sol: Pictures Can't Say Ain't; in: Ders.: Studying Visual Communication, Philadelphia 1981, S. 162–184.

Žižek, Slavoj: Das präsubjektive Phänomen; in: Claudia Blümle/Anne von der Heiden (Hg.): Blickzähmung und Augentäuschung. Zu Jacques Lacans Bildtheorie, Zürich/Berlin 2005, S. 65–78.

Gedruckt mit freundlicher Unterstützung
der Leuphana Universität Lüneburg

LEUPHANA
UNIVERSITÄT LÜNEBURG

Holger Kuhn: Die Heilige Sippe
und die Mediengeschichte des Triptychons.
Familie und Bildrhetorik in Quentin Massys' Annenaltar
edition imorde.instants, Band 2
Edition Imorde, Emsdetten/Berlin 2018

Gesamtgestaltung, Satz und Litho
Troppo Design, Berlin
Herstellung
Druck: Bookfactory Buchproduktion GmbH, Bad Münder
Papier: Fly extra weiß 90 g/m²
Schriften: National und Malaga
Titelbild Quentin Massys: St. Annen-Triptychon (geöffnet);
© MRBAB, Bruxelles/Foto: J. Geleyns – Art Photography.

Printed in Germany
ISBN 978-3-942810-41-8